# 미술사의 신학

초기 기독교 미술부터 이탈리아 르네상스 미술까지

# 미술사의 신학

초기 기독교 미술부터 이탈리아 르네상스 미술까지

신사빈 지음

W미디어

# 들어가는 말

미술은 '상징 언어'이다. 과학 언어나 개념 언어는 정확해야 하고 답이 있어야 하는 분명한 언어이지만, 상징 언어에는 정답이 없다. 그렇다 보니 말이 안 되는 말이 많고, 수수께끼 같은 미지의 언어가 많다. 상징 언어는 항상 새롭게 해석되어야 한다. 해석이 더해질수록 수수께끼를 푸는 실마리는 더해지고, 우리는 숨겨진 세계의 진실에 한 걸음 더 다가가게 된다.

미술 작품을 해석하는 행위는 신학을 하는 한 방법이 될 수 있다. 해석을 많이 하면 할수록 상징 안에 내재하는 신적 세계의 깊이에 더 다가가고, 우리는 어느새 저쪽에서 오는 진리의 빛과 만나게 된다.

그리스의 신 헤르메스Hermes와 어원을 같이하는 해석학Hermaneutics 은 '경계'의 학문이다. 헤르메스 신이 올림포스의 신들과 인간의 사이를 오가며 신의 뜻을 인간에게 전달했듯이, 해석학 역시 상징 안에 내재하는 신의 뜻을 밝혀 사람들에게 전달해주는 중재의 학문이다.

이제까지 신학은 진眞과 선善을 통해서만 사유해왔다. 그러나 신은 인간에게 참됨과 선함뿐만 아니라, 아름다움을 느낄 수 있는 달란트도 선물하셨다. 그래서 아름다움이 부재하는 신학은 온전하지 못하

다. 문제는 아름다움을 향유하며 신과 존재에 이르는 방법을 찾는 것인데, 그것이 작품의 해석이다.

상징 언어로서 미술 작품을 해석하며 우리는 아름다움을 느끼고 향유하면서 신과 존재를 사유하게 된다. 하나의 미술 작품을 해석하는 지평이 넓고 두터워질 때 신학과 미술의 지평에 융합이 일어나고, 이를 통해 신학은 미美를 회복하고, 미술은 좀 더 깊은 종교적 해석의 가능성으로 문門을 열 것이다.

미술 작품을 해석하며 신과 존재에 다가가는 길목에서 이 책이 작은 길잡이가 되어주기를 바란다. 『미술사의 신학』은 그러한 취지에서 집필되었다. 하지만 이 책 자체는 하나의 밑그림에 불과하다. 밑그림을 완성시키는 주체는 다름 아닌 미술을 좋아하고, 미술을 통해 '나'와 나의 삶을 변화시키고자 하는 책의 독자들이다.

미술은 이론이 아닌 '실존'의 매개이다. 일상의 분주함 가운데 망각하고 있던 '나는 누구'이며 '어디서 와서 어디로 가는가'와 같은 실존적 물음 앞에서 미술은 아름다움을 향유하면서 그 답을 찾아가는 매개가 되어줄 것이다. 그 과정이 곧 미술을 통한 신학적 사유의 길이고, 아름다움을 향유하며 신과 존재에 이르는 길이다.

이 책은 독자들의 마음과 삶에 변화가 일어나며 서서히 완성되어 갈 미완의 책이다. 독자와 함께 아름다운 세상을 향해 일상에 작은 변화들을 일으켜 가는 것이 『미술사의 신학』이 소망하는 바이다.

2021년 3월
신사빈

# 차례

# 제1장

# 초기 기독교 미술

# 고난 속의 시詩: 카타콤베 회화

•
•

무슨 일에나 시작이 있듯이 기독교 미술에도 시작이 있었다. 하지만 아쉽게도 그 그림들은 미술관에서 볼 수 없는 그림들이다. 일명 '카타콤베Katakombe 회화'라고 부르는 최초의 기독교 미술은 땅속 깊은 곳에 자리한 무덤에 그려진 벽화들이기 때문이다.

　카타콤베 회화는 초대 기독교 신자들의 신앙과 함께 생겨났다고 해서 '피안彼岸의 회화Jenseitsmalerei'라고도 부른다. 이 세상보다는 피안의 저세상에 희망을 두고 살던 사람들의 이야기가 반영된 그림들인 것이다.

　서양 미술사에서 가장 오래된 그림으로 알려진 구석기 시대의 알타미라 동굴 벽화(스페인, 기원전 1만6500~1만3000년)가 문명 이전의 그림이었다면, 카타콤베 벽화는 로마제국이라는 고대문명의 한가운데서 탄생한 그림이었다. 전자가 원시인들이 생존을 위한 사냥의 성공을 기원한 주술적 이미지들로 채워진 원시미술이었다면, 후자는 기독교 신자들이 세상의 핍박 속에서 구원을 기원한 신앙의 이미지들로 채워진 원시미술이었다.

　카타콤베의 어원은 그리스어 카타튐보스Κατά Τύμβος로 추정되고

있고, 문자적으로는 "무덤 아래"의 뜻을 지니고 있다. 이것이 라틴어 카타툼바스cata tumbas, 카타쿰배catacumbae로 변화했고, 오늘날 "지하무덤"이라는 의미로 영어권에서는 카타콤catacombs, 독일어권에서는 카타콤베Katakombe로 사용되고 있다.

카타콤베는 고대의 큰 도시들 외곽에 땅굴처럼 깊이 파 들어간 지하 공동묘지를 칭하는 말이었다. 고대의 메트로폴리스였던 로마 외곽지역에는 60여 개의 카타콤베 무덤들이 있었는데, 지금은 그 중 몇 개만이 일반인들에게 공개되어 있다. 로마의 대표적인 카타콤베로는 세바스티안 카타콤베Sebastian-Katakombe, 칼리스투스 카타콤베Calixtus-Katakombe, 도미틸라 카타콤베Domitilla-Katakombe, 프리실라 카타콤베Priscilla-Katakombe, 마르첼리누스-페트루스 카타콤베Marcellinus und Petrus-Katakombe, 코모딜라 카타콤베Commodilla Katakombe 등이 있다.[1]

좁은 통로를 통해 땅속으로 깊이 내려가다 보면 사위에 비둘기장처럼 생겼다고 해서 '콜룸바리움Columbarium'이라고 부르는 유골안치소가 무덤 모양의 구멍들로 뚫려 있는 것을 볼 수 있고, 더 깊이 내려가

카타콤베의 콜룸바리움. 이탈리아 로마

코모딜라 카타콤베. 이탈리아 로마

면 벽에 그림이 **빽빽이** 그려져 있는 방 같은 공간들을 볼 수 있다. 벽화가 그려진 이러한 방들은 부유층들의 가족묘로 추정되고 있다. 카타콤베 지하통로의 전체 길이는 170Km에 달한다고 하니 땅속 무덤의 규모는 상상을 초월한다. 현재 일반인들에게 공개된 부분은 500m 정도라고 한다.

그런데 로마제국의 기독교 신자들은 왜 불편하게 그 깊은 땅속으로 들어갔으며, 그 안에 그림을 그렸던 것일까? 그 이유는 초기 기독교 역사와 밀접한 관계가 있다. 예수 그리스도께서 십자가형으로 돌아가시고 부활하시자, 그리스도를 따르던 제자들은 예수가 메시아이고 인류의 구원자인 하나님의 아들이라고 선포하기 시작했다.

이들의 신앙고백은 유대인의 최고법정인 산헤드린에게는 자신의 권위를 위협하는 위험으로 여겨졌고, 이스라엘을 지배하고 있던 로마의 권력자들에게는 로마의 압정으로부터 해방을 고대하는 대중이 반란을 일으킬 수 있는 위험으로 여겨졌다. 그래서 이들은 그리스도를 메시아로 고백하는 사람들을 무조건 잡아들이며 예수의 부활이 퍼져나가지 못하도록 공포의 분위기를 조성한다.

이후에 사도행전 2장 1~4절에 의하면 그리스도께서 약속하신 바대로 성령의 강림이 이루어지고, 성령에 의해 감화된 제자들은 더 이상 체포나 구금을 두려워하지 않고 세상에 나아가 담대하게 그리스도의 부활과 복음을 전파하기 시작한다. 그리고 베드로와 새로 부름을 받은 사도 바울은 성령에 의해 황제가 거하는 제국의 심장부인 로마로 향한다.[2]

베드로와 바울이 왜 서쪽으로 갔는가의 물음은 달마가 왜 동쪽으

로 갔는가의 물음처럼 역사에서 답이 찾아진다. 달마가 동쪽으로 감으로 인해 대승불교가 동아시아에서 꽃을 피웠듯이, 베드로와 바울이 서쪽으로 가면서 기독교는 로마를 시작으로 전 유럽 지역에서 꽃을 피운다.

그러나 그 꽃을 피우기까지는 혹독한 시련이 기다리고 있었다. 로마는 다신<sup>多神</sup> 사회였고, 황제를 숭배하는 사회였다. 그래서 유일신을 섬기는 유대인과 기독교인은 로마에서 모두 눈엣가시 같은 존재들이었다. 처음에는 유대인을 박해했지만 점차 기독교인들도 한데 묶어 취급했고, 49년 클라우디우스 황제가 발표한 칙령에는 "그리스도 Chrestus를 따르는 유대인을 로마로부터 추방한다"라고 선포한다.[3]

이러한 기독교인에 대한 적대적인 분위기는 네로 황제의 집권 시기(AD 54~68)에 오면 본격적으로 현실화되는데, 그 계기는 로마에서 일어난 대형 화재사건이었다. 역사가 타키투스Tacitus에 의하면 네로 황제가 직접 방화를 명령했다고 한다. 네로 황제는 과대망상에 사로잡힌 폭군으로 역사에 기록된 인물인데, 새로운 로마를 건설하려는 망상 속에서 구<sup>舊</sup> 로마의 낡은 건물들을 파괴하고자 의도적으로 방화를 명한 것으로 추정된다.

네로 황제는 친모를 살해할 정도로 피해망상에 사로잡혀 있기도 했는데, 영국의 라파엘전파 화가 워터하우스John William Waterhouse (1849~1917)가 그린 〈친모 살해를 후회하는 네로〉를 보면 엄청난 일을 저지르고도 태연한 모습으로 망상에 빠져 있는 철없는 모습으로 묘사되어 있다.

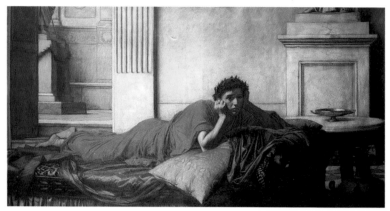

존 윌리엄 워터하우스 〈친모 살해를 후회하는 네로〉 1878년. 개인 소장

　사실 과도한 피해망상과 자기연민에 빠져 살던 네로 황제가 로마에 불을 지른 것은 그리 놀라운 일도 아니다. 하지만 그는 로마 시민들이 분개하여 방화범이 누구인지를 추궁하자 덜컥 겁이 났고, 상황을 모면하고자 꾀를 낸 것이 기독교인들에게 방화죄를 덮어씌우는 것이었다.

　네로 황제는 유일신을 숭배하며 황제숭배를 거부하던 기독교인들이 로마에 불을 질렀다는 거짓 소문이 퍼져나갈 때 어떤 부정적 파장이 일어날지를 이미 알고 있었다. 네로는 로마인과 기독교인 사이에 흐르던 불편한 공존의 상황을 제대로 이용한 것이다. 네로의 거짓 술수로 기독교인들은 순식간에 로마 화재의 주범들이 되어 벼랑 끝에 내몰린다.

　네로 황제는 로마 시민들의 환심을 사고자 기독교 신앙을 금지하고 기독교인들을 박해하는 법령을 공식적으로 내린다. 이에 자신을 기독교인이라고 고백하는 모든 사람들을 닥치는 대로 잡아들였고, 산 채

로 화형에 처하거나 익사시키거나 맹수의 먹이로 던지는 등의 잔인한 방식으로 처형을 감행했다. 영국 화가 H. G 슈말즈Herbert Gustave Schmalz(1856~1935)가 그린 〈죽음에 이르는 신앙〉은 그 처절한 잔인함을 오히려 역설적인 미로 묘사하고 있다.

그림은 관중들로 가득 찬 로마의 콜로세움 원형경기장 안에 결박된 채 맹수의

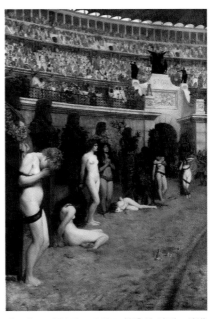

헤르베르트 구스타프 슈말즈 〈죽음에 이르는 신앙〉
1897년. 개인 소장

먹이가 되기를 기다리는 여인들을 그리고 있다. 절망에 몸부림치는 여인, 체념한 듯 주저앉은 여인, 실신한 여인들이 보인다. 반면 당당하게 저항하는 여인도, 조용히 구원의 기도를 드리고 있는 여인도 눈에 들어온다. 죽음을 감수한 초기 그리스도인들의 순교적 신앙을 슈말즈는 19세기 유미주의 시대의 화법으로 섬세하게 묘사하고 있다.

수백 년 가량 이어진 기독교 박해 속에서 초기 기독교인들은 자신이 신자라는 것을 공개적으로 말할 수 없게 되었고, 그 결과 자신들만 알아볼 수 있는 암호를 주고받으며 비밀리에 신앙생활을 이어갔다. 그들이 주고받은 암호 중 대표적인 것이 '물고기'였다. 다음 페이지의 사진은 초기 기독교의 가장 오래된 비문碑文 중 하나를 보여주고 있는데, 물고기가 그려진 것을 한눈에 알아볼 수 있다.

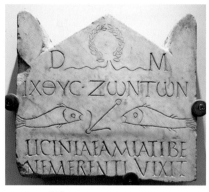

매장용 석비石碑. 3세기. 로마 국립미술관. 이탈리아

'물고기'가 지닌 기독교적 의미에 대해서는 대개 그리스도께서 제자들에게 사람 낚는 어부가 되라고 하신 말씀이나 오병이어五餠二魚의 기적 이야기를 연결하는 경우가 많다. 그러나 물고기는 기독교인의 신앙고백 내용을 담고 있는 일종의 은어隱語이다.

그림의 비문을 보면 물고기 이미지 위에 그리스어 "ΙΧΘΥΣ ΖΩΝΤΩΝ"가 표기되었는데, 여기에 그 비밀이 숨겨져 있다. 'ΙΧΘΥΣ'는 그 자체로는 물고기라는 뜻을 지니지만 'Ιησους Χριστος Θεου Υιος Σωτηρ(에수스 크리스토스 테우 휘오스 소테르)'에서 초성만 따온 말이 되면 "하나님의 아들 구원자 예수 그리스도"라는 의미를 지닌 은어가 된다. 그리고 이 말 뒤에 'ΖΩΝΤΩΝ' 즉 "산 자들"이라는 단어가 오면서 'ΙΧΘΥΣ ΖΩΝΤΩΝ'은 "산 자들을 위한 하나님의 아들 구원자 예수 그리스도"라는 신앙 고백문이 된다. 말하자면 물고기는 그리스도를 가리키는 은어인 것이다.

그런데 물고기 두 마리 사이에 그려진 닻은 무엇을 의미할까? 이 역시 그리스도를 상징하는 기호로 "영혼의 닻"을 의미한다. 정처 없이 떠도는 인간의 영혼이 닻을 내리고 영원히 안식할 수 있는 존재가 그리스도라는 신앙고백인 것이다.

이처럼 초기 기독교 신자들은 박해로 인해 암호를 서로 주고받

으며 비밀리에 신앙생활을 유지할 수 있었다. 그들은 사람이 많은 시내를 벗어나 외곽의 안전한 장소로 피신하여 예배를 드리기 시작했으니 그곳이 바로 카타콤베 지하무덤이었다. 알베르토 피사Alberto Pisa(1864~1936)의 〈칼리스투스 카타콤베에서의 행렬〉과 얀 스티카Jan Styka(1858~1925)의 〈카타콤베에서 설교하는 성 베드로〉는 카타콤베 지하무덤에 모여 예배드리고 행렬을 하고 설교를 듣던 초대 교인들의 신앙생활의 모습을 그리고 있다. 특히 얀 스티카의 그림은 로마 가톨릭 교회의 초대교황이기도 했던 베드로 성인이 지하무덤 안에서 열정적으로 설교하는 모습을 담고 있는 진귀한 그림이다. 타키투스에 따르면 베드로 성인은 바울 성인과 함께 67년경 로마에서 순교 당한 것으로 전해진다.

알베르토 피사 〈칼리스투스 카타콤베에서의 행렬〉 1905년. 개인 소장

얀 스티카 〈카타콤베에서 설교하는 성 베드로〉 1902년

이제 초대 교인들이 카타콤베 무덤의 벽에 어떤 그림들을 그렸는지 살펴보며 기독교 미술이 태동하던 순간들을 재현해보고자 한다. 그림의 주제들은 대부분 신앙으로 구원받는 내용들로 구성되었다. 현실의 극심한 박해 속에서 매일을 죽음의 공포에 떨며 지내야 했던 당시 그리스도인들에게 남은 희망은 하나님이 자신들의 고통을 살펴주시고 구원해주실 것이라는 피안彼岸의 신앙이었을 것이다. 그러한 것으로서 카타콤베 벽화는 신앙의 미술이었다. 최초의 그리스도교 도상은 오롯이 신자들의 신앙으로부터 생겨난 도상들이었으며, 그들이 그린 그림이 곧 후대 화가들의 본추本이 되었다.

첫 번째 소개하는 카타콤베 벽화는 신앙의 조상이라고 불리는 아브라함에 관한 이야기가 담긴 〈이삭의 번제〉 도상이다.

## 1. 이삭의 번제

구약성서의 창세기 22장 2절을 보면 아브라함이 외아들 이삭을 번제물로 바치는 장면이 묘사되어 있다. 하나님은 아브라함을 불러 "너의 아들, 네가 사랑하는 외아들 이삭을 데리고 모리아 땅으로 가거라. 내가 너에게 일러주는 산에서 그를 번제물로 바쳐라"라고 말씀하신다. 이에 다음날 아침 아브라함은 번제에 쓰일 장작을 준비하여 이삭을 데리고 하나님이 말씀하신 모리아로 길을 떠난다.

그는 사흘 후 그곳에 도착했고, 함께 간 시종에게 나귀와 함께 아래에서 기다리라고 말하고, 이삭에게는 장작을 지게 한 후 모리아 산으로 오른다. 하나님이 말씀하신 장소에 도착하자 아브라함은 제단을 쌓고 장작을 올려놓는다. 그리고는 이삭을 결박해 그 위에 앉힌 후 칼

을 뽑아 이삭의 목을 치려고 한다.

그 순간 하늘에서 주의 천사가 나타나 아브라함에게 "그 아이에게 손을 대지 말아라! 네가 너의 아들, 너의 외아들까지도 나에게 아끼지 아니하니, 네가 하나님 두려워하는 줄을 내가 이제 알았다"라고 말한다. 그러자 아브라함은 이삭 대신에 수풀 속에 뿔이 걸려 있던 숫양을 잡아 번제를 드리고, 이삭과는 무사히 집으로 돌아온다.

아브라함은 하나님이 예전에 자신에게 "하늘을 쳐다보아라. 네가 셀 수 있거든 저 별들을 세어보아라. 너의 자손이 저 별들처럼 많아질 것이다"(창세기 15장 5절)라고 말씀하신 언약을 믿었던 것이다. 인간과 하나님과의 관계는 사회에서 보편적으로 통용되는 윤리적인 관계가 아니다. 그것은 실존하는 개인이 하나님 앞에 홀로 선 절대적 관계이다. 이 관계에서 생겨난 일은 보편적 윤리를 기준으로는 판단할 수 없을 뿐만 아니라 아무에게도 말을 할 수 없다. 만약 아브라함이 아내인 사라에게라도 이삭의 일을 말했더라면 아브라함은 순식간에 아들을 살해하려는 무자비한 아버지가 된다.[4]

아브라함은 아들 살해라는 반윤리적 행동을 하나님에 대한 절대적 의무 아래에 두었다. 그리고 예전에 하나님이 자신에게 하신 언약을 굳게 믿었다. 별들처럼 많은 자손을 약속하셨던 하나님이 자신의 외아들을 죽이는 일은 절대 하지 않으실 것을 믿었던 것이다. 그러한 아브라함의 믿음으로 외아들 이삭은 구원을 받았고, 아브라함은 이스라엘 민족에게 신앙의 조상이 될 수 있었다. 비아 라티나Via Latina 카타콤베 벽화에는 아브라함이 결박된 이삭을 칼로 내려치는 순간을 묘사하고 있다.

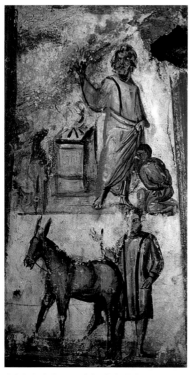

〈이삭의 번제〉 320년경. 비아 라티나 카타콤베.
이탈리아 로마

그림에는 아브라함의 왼쪽에 결박된 채 무릎을 꿇고 있는 이삭이 보이고, 오른쪽에는 제단과 장작과 이삭 대신에 번제물로 바쳐질 숫양이 보인다. 그리고 제단의 위쪽으로는 지워져서 잘 보이지 않지만 아브라함을 만류하기 위해 나타난 천사가 그려졌을 것으로 추측되고 있다. 그림의 아랫단에는 산 아래에서 나귀와 함께 주인을 기다리고 있는 시종의 모습이 그려져 있다.

계몽주의 시인인 G. E. 레싱Gotthold Ephraim Lessing(1729~1781)은 시각 미술의 특징을 가리켜 긴 서사적 이야기를 하나의 극적인 장면으로 포착해 함축적이고 상징적으로 표현하는 것이라고 말한다. 카타콤베의 〈이삭의 번제〉는 그 특징을 유감없이 잘 보여주는 도상이다. 성서에 묘사된 아브라함의 긴 이야기 중에서도 화가는 이삭의 번제 사건을 선별함으로써 아브라함이 이삭을 칼로 내치기까지의 긴 시간의 여정을 단 한순간의 장면으로 표현하고 있으며, 그 한 장면에 아브라함이라는 인물을 상징하는 신앙의 내용이 함축되어 있는 것이다.

카타콤베의 화가들은 이후의 화가들과 달리 기존에 그려졌던 도

상의 모델이 없는 무無의 상태에서 완전히 새로운 도상을 창조해야 했다는 점에서 이 도상은 더욱 놀랍다. 카타콤베의 〈이삭의 번제〉가 담고 있는 반전(클라이막스)은 아브라함이 고개를 돌리며 놀라는 표정이다. 반전이 효과적일수록 그림이 함축하고 있는 상징의 깊이는 더해진다. 상징의 깊이가 더해질수록 이미지에서 생겨나는 파장력은 더욱 커진다.

아마도 카타콤베의 화가는 노년에 어렵게 얻은 외아들을 죽여야 하는 아버지의 고통이 어떠했을 것인가를 상상했을 것이고, 아내인 사라에게조차 털어놓지 못한 하나님에 대한 절대적 의무를 지킨 아브라함의 내면이 어떠했을지를 상상했을 것이다. 그것은 공포와 떨림과 엄청난 고독의 무게에 짓눌려 있었을 것이다. 그러한 신앙의 시련이 미래의 새로운 희망으로 바뀐 순간이 바로 하늘에 천사가 등장한 순간이다. 아브라함의 믿음이 낳는 열매의 순간이다. 그림은 믿음의 열매인 반전의 순간을 탁월하게 포착하고 있다. 아마도 매일 생명의 위험과 신앙의 위기에서 싸워야 했던 초대 기독교인들은 이 그림을 바라보며 자신들에게도 믿음을 통한 반전의 순간이 찾아올 것을 희망했을 것이다. 그리하여 이 그림은 하나님이 그리스도를 통해 자신들에게 주신 구원의 언약을 새롭게 다짐하는 계기로 작용했을 것이다.

카타콤베의 〈이삭의 번제〉는 미술사에서 아브라함을 대표하는 도상으로 자리 잡으며 20세기 현대미술에 이르기까지 화가들에 의해 지속적으로 그려진 매우 드문 경우에 속한다. 그만큼 이 도상이 지닌 상징의 의미가 깊다는 것을 말해준다. 우선 6세기에 제작된 산 비탈레 바실리카Basilica of San Vitale의 모자이크화부터 살펴보자.

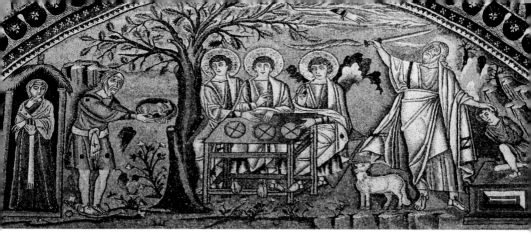

〈이삭의 번제〉 6세기. 모자이크화. 산 비탈레 바실리카. 이탈리아 라벤나

이탈리아 라벤나Ravenna는 로마 황제 호노리우스 2세가 402년 서로마제국의 수도로 정하기도 했던 도시로, 동로마제국의 전초기지와도 같은 도시였다. 그래서 이곳의 교회들은 모두 비잔티움 양식의 영향을 받으며 아름다운 모자이크화로 장식되었다. 산 비탈레 바실리카의 아브라함 벽화도 그 중 하나이다. 둥근 아치 안에 묘사된 아브라함 벽화에는 시차적으로 다른 두 사건이 함께 그려져 있다. 왼쪽에는 창세기 18장에 나오는 세 천사의 방문 이야기가, 오른쪽에는 아브라함이 이삭을 번제하는 장면이 묘사되어 있다.

두 이야기의 연관성은 이삭이다. 먼저, 왼쪽 그림에는 세 천사가 아브라함의 집을 방문했을 때 아브라함은 이들을 극진히 대접하는데 세 천사는 백 살이 넘은 노부부에게 아이가 생길 것이라고 말한다. 아브라함의 아내 사라는 이 말을 믿지 못하겠다는 듯이 피식 웃는데, 그런 사라의 모습이 왼쪽 가장자리에 그려져 있다. 반면 아브라함은 세 천사에게 먹을 것을 나르며 극진하게 대접하고 있다. 이 장면의 본질은 이삭이 육의 자식이 아니라 하나님이 약속하신 영의 자식이라는 점이다. 인간에게는 불가능한 일이 하나님에게는 가능하다는 것을 보여

주고 있는 것이다.

그림의 오른쪽에 있는 〈이삭의 번제〉는 카타콤베 벽화와 거의 다른 점이 없어 보인다. 단지 이삭이 제단 위에 올려져 있는 것을 보아 이야기를 더욱 극적으로 연출하고 있다. 아브라함이 고개를 돌려 바라보고 있는 곳에 천사의 손이 또렷하게 보인다. 중세에는 하나님을 직접 표현하는 것을 꺼려한 까닭에 손이나 눈 같은 상징으로 하나님의 존재를 표현했는데, 여기서는 아브라함에게 나타난 하나님의 천사도 손으로 표현하고 있다. 이와 같이 6세기의 〈이삭의 번제〉는 카타콤베 도상을 그대로 모방하고 있다는 것을 알 수 있다.

이 기본 구도는 중세 천 년을 거쳐 인문주의가 부활한 르네상스 미술과 화려한 바로크 미술에서도 그대로 유지된다. 르네상스 화가 안드레아 델 사르토Andrea del Sarto(1486~1530)와 베네치아 화파의 화가 티치아노 베첼리오Tiziano Vecellio(1488~1576), 그리고 바로크 화가 도메니코 잠피에리Domenico Zampieri(1581~1641)가 그린 〈이삭의 번제〉를 보면 다채로운 색감과 좀 더 화려하고 역동적으로 표현한 양식의 변화만 있을 뿐 칼을 뽑아 든 아브라함과 결박된 채 제단 위에 있는 이삭 그리고 번제물로 대신 쓰일 숫양 한 마리로 구성된 화면의 기

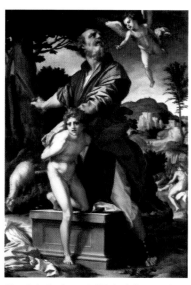

안드레아 델 사르토 〈이삭의 번제〉 1528년. 프라도 미술관. 스페인 마드리드

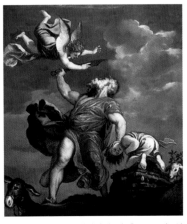

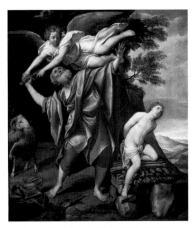

티치아노 베첼리오 〈이삭의 번제〉 1544년. 산 타 마리아 델라 살루테. 이탈리아 베네치아

도메니코 잠피에리 〈이삭의 번제〉 1628년. 프 라도 미술관. 스페인 마드리드

본 요소와 기본 구도가 같다는 것을 알 수 있다. 단지 하늘에 나타난 하나님의 천사를 손이 아닌 구체적 형상으로 그린 것이 다를 뿐이다. 중세와 달리 르네상스 이후의 화가들은 천상의 존재를 인간의 모습으로 재현하는 것에 거리낌이 없었는데, 이는 인문주의가 부활한 르네상스 미술의 여파라고 볼 수 있다. 특히 '푸토Putto'라고 불리는 아기로 재현한 천사는 많은 화가들이 애용한 모티브였다.

매너리즘과 바로크의 화가들은 같은 이야기라도 좀 더 역동적이고 드라마틱하게 표현하는 것을 좋아했다. 티치아노와 잠피에리의 〈이삭의 번제〉도 이야기의 반전이 일어나는 순간을 그렇게 표현하고 있다. 특히 티치아노의 그림은 불안정한 구도와 그로테스크한 분위기를 특징으로 하는 매너리즘 양식으로 표현됨으로써 무슨 일이 곧 생길 것 같은 긴박한 상황을 더욱 역동적으로 연출하고 있다. 아브라함의 신체를 과장되게 비틀어 반전의 순간을 탁월하게 묘사한 것도 돋보인다.

이처럼 표현 양식의 차이만 있을 뿐 카타콤베 벽화에서 탄생한 최초의 〈이삭의 번제〉 도상은 1300년의 시간 차이에도 불구하고 기본적 요소에서 똑같이 유지되고 있는 것을 볼 수 있다. 초대 교인들의 순수한 신앙심이 반영된 도상 안에 내재하는 힘이 지속적으로 생명력을 유지하며 기독교 미술의 본本으로 작용하고 있는 것이다.

이 기세는 종교화가 거의 사라진 20세기 현대미술에서도 여전히 살아 있는 것을 볼 수 있다. 마르크 샤갈Marc Chagall(1887~1985)이 그린 〈이삭의 번제〉를 한 번 보자.

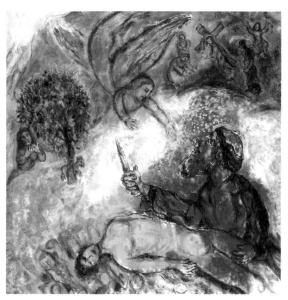

마르크 샤갈 〈이삭의 번제〉 1966년. 샤갈 국립미술관. 프랑스 니스

20세기 현대 화가들은 보이는 자연의 색을 그대로 재현하기보다는 영혼이 느끼는 주관적인 색채를 즐겨 사용했다. 특히 샤갈은 시적 영혼을 지닌 화가로서 삶에 대한 사랑과 꿈을 자유로운 색감으로 표현

했다. 그리하여 종교화 같은 진지한 주제의 그림도 아름다운 색을 통해 꿈꾸게 하는 시로 승화시킨 화가였다.

그의 〈이삭의 번제〉도 과감한 원색으로 채색되어 있는 것을 볼 수 있다. 모든 것을 체념한 채 장작 위에서 죽기를 기다리고 있는 이삭은 영적 자식임을 암시하듯 밝은 노란색으로 물들여져 있고, 하나님의 언약을 굳게 믿음으로써 아버지로서의 내적 갈등을 신앙으로 이겨낸 아브라함은 강렬한 붉은색으로 채색되어 있다. 그리고 하나님의 명령을 전달하는 천사는 정신적인 색깔인 파란색으로 채색되어 있다. 전체적으로는 색들 간에 경계를 흐림으로써 현대미술의 반半 추상적 경향을 보여주고 있다.

샤갈의 그림에는 또 다른 요소들이 첨가된 것이 놀라운 데 오른쪽 배경을 보면 그리스도께서 십자가를 짊어지고 골고다로 오르는 장면이 그려져 있다. 이것은 샤갈이 기독교 도상에 대해 해박한 지식을 지니고 있었다는 것을 말해주고 있다. 이삭의 번제 장면과 그리스도가 십자가를 지신 장면을 함께 그린 것은 중세의 필사본화에서 자주 그렸던 신학적 도상으로, 샤갈이 그것을 자기화한 것으로 보인다.

중세는 신학이 왕좌를 누렸던 시기였다. 정교하게 발달한 신학의 이론적 체계 하에서 기독교 도상도 심오한 신학적 의미를 함축하며 예표론Typology과 같은 도상들을 낳았다. 독일 뮌헨의 바이에른 국립도서관에 소장된 『빈자의 성서』를 보면 구약성서의 이삭과 신약성서의 그리스도가 함께 묘사되어 있다.

중세 사람들은 아브라함이 외아들인 이삭을 번제물로 바친 사건을 하나님께서 외아들인 그리스도를 인류 구원을 위해 희생시킨 사건

『빈자의 성서』 1360~1375년. 바이에른 국립도서관. 독일 뮌헨

과 비교하며, 전자를 후자에 대한 구약성서적 예표로 이해했다. 그림의 가운데에 그리스도가 십자가를 짊어지고 골고다 산으로 오르는 장면이 묘사되어 있고, 왼쪽에는 이삭이 번제용으로 쓰일 장작을 짊어지고 모리아 산으로 오르는 장면이 묘사되어 있다. 그리고 오른쪽에는 사르밧의 과부가 하나님께서 보내신 선지자 이사야를 만나는 장면이 묘사되어 있다. 사르밧의 과부가 땔감으로 주워든 두 개의 나뭇가지가 십자가 형태인 것이 성서에는 나오지 않지만, 과부의 믿음으로 기근에서 살아남고 죽은 아들도 다시 살아나는 것을 암시하는 은유적 표현이다. 이처럼 신약성서의 그리스도 사건과 이에 상응하는 구약성서의 두 사건을 연결시켜 하나님의 구속사적 의미를 통찰하게 한 도상을 가리켜 '예표론'이라고 불렀다.[5]

이렇게 볼 때 마르크 샤갈이 〈이삭의 번제〉 장면 배경에 그리스도가 십자가를 짊어지고 골고다로 오르는 장면을 그린 것은 전혀 엉뚱한 발상이 아니라 중세 도상학의 전통을 따른 것임을 알 수 있다. 20세기

화가인 샤갈은 이전의 도상들이 지닌 전통을 종합하여 현대미술의 독창적 감각 안에 〈이삭의 번제〉를 자기화하고 있는 것이고, 그 안에는 지하 어둠 속에서 꽃핀 카타콤베 도상이 여전히 살아 숨 쉬고 있는 것이다.

## 2. 요나

아브라함이 신앙을 통해 아들을 되찾은 이야기인 '이삭의 번제'가 초대 교인들에게 희망을 주었듯이 신앙을 통한 구원의 이야기들이 카타콤베 벽화에는 많이 그려졌다. 다음에 소개할 '요나의 소생'도 회개와 믿음을 통해 극적으로 살아난 요나의 이야기를 다루고 있다. 카타콤베 벽화에 구약성서의 이야기가 많은 것은 기독교 초기에 그리스도 중심의 기독론이 아직 체계적으로 갖추어져 있지 않았던 이유도 있었을 것이고, 그리스도를 대놓고 그리는 것에 대한 심리적 두려움도 작용했을 것이다.

요나는 구약의 소예언서인 '요나서'에 등장하는 예언자 이름이다. 여호와로부터 요나는 앞으로 멸망하게 될 니느웨 사람들에게 회개할 것을 선포하라는 명령을 받는다. 하지만 그는 여호와께서 죄 많은 사람들을 구원하시려는 계획에 불만을 품고 배를 타고 멀리 도망친다. 그러나 하나님께서는 바람을 보내시어 풍랑이 일게 하시고 그가 탄 배는 전복될 위기에 처한다.

그러자 배의 선원들은 제비를 뽑아 누구 때문에 풍랑이 일어났는지를 알아내려 했고, 요나를 추궁하자 그는 자신이 주님의 낯을 피해 달아나는 중이라고 말한다. 그는 자신 때문에 풍랑이 일어난 것을 알고 있던 터라 자처하여 자신을 희생 제물로 바치라고 말한다. 그렇게

요나는 폭풍이 거세게 이는 바다 속으로 던져졌고, 주님께서는 큰 물고기를 준비하시어 요나를 삼키게 하신다.

그렇게 사흘 밤낮을 고래 배 속에서 지내며 요나는 "주님께서 나를 바다 한가운데, 깊음 속으로 던지셨으므로 (…) 주님의 파도와 큰 물결이 내 위에 넘쳤습니다 (…) 물이 나를 두르기를 영혼까지 하였으며, 깊음이 나를 에워쌌고, 바닷물이 내 머리를 휘감았습니다. 나는 땅 속 멧부리까지 내려갔습니다. 땅이 빗장을 질러 나를 영영 가두어 놓으려 했습니다만, 주 나의 하나님, 주님께서 그 구덩이 속에서 내 생명을 건져 주셨습니다"(요나서 2장 3~6절)라고 회개의 기도를 드린다. 그리고는 구원은 주님에게서만 오며 주님께 서원한 것은 무엇이든 지키겠노라고 아뢴다. 이에 주님께서는 물고기에게 명하여 요나를 뭍에다가 뱉어내게 하신다. 요나가 고래 배 속으로 들어간 지 3일째 되던 날이다.

세상 밖으로 나온 요나는 여호와의 명을 다시 받들어 니느웨로 향했고, 그곳 사람들에게 회개하지 않으면 멸망할 것이라고 선포한다. 이에 니느웨 사람들은 하나님의 말씀을 믿었고, 크게 회개한다. 이를 보신 하나님은 마음을 돌이키시어 그들에게 내리려고 하셨던 재앙을 거두신다.

한편, 요나는 여호와께서 니느웨 사람들의 악행을 벌하지 않으시고 용서하신 것에 여전히 불만을 품고 초막이나 짓고 니느웨의 운명을 지켜보려고 했다. 그러던 중 그는 잠이 들었고, 그가 잠든 사이 여호와께서는 박 넝쿨을 보내신다. 그러자 박 넝쿨 아래에 그늘이 드리워졌고, 요나는 그늘 아래서 편히 쉬며 매우 기뻐했다. 하지만 그것도 잠

시, 여호와는 곧 벌레를 보내시어 박 넝쿨을 모두 갉아먹게 하셨다. 그러자 그늘이 사라지고 땡볕 아래서 요나는 고통스러워한다. 그리고 그는 차라리 죽게 해달라고 여호와를 원망한다.

카타콤베 벽화에는 이러한 요나 이야기 가운데 몇몇 장면이 묘사되어 있다. 마르첼리누스-페트루스 카타콤베의 천장 벽화에 그려진 요나 도상을 한 번 살펴보자.

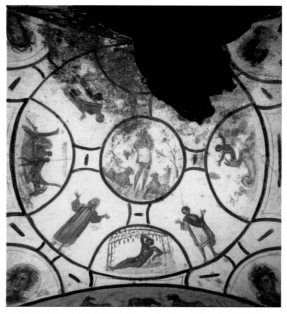

요나 천장 벽화. 3세기. 마르첼리누스-페트루스 카타콤베. 이탈리아 로마

그림에서 커다란 원 안에 다시 중앙의 작은 원과 사면에 반원이 그리스 십자가 형태로 연결되어 있다.[6] 중앙의 원 안에는 선한 목자 상像이 그려져 있고, 사면의 반원 안에 요나의 이야기가 각각 묘사되어 있다. 선한 목자는 이 장의 끝부분에서 다시 자세히 이야기할 것이

다. 사면의 반원 안에 묘사된 요나 이야기는 왼쪽 그림에서 시작한다.

〈풍랑으로 던져지는 요나〉

〈풍랑으로 던져지는 요나〉에는 풍랑 속에서 배의 선원들이 요나를 바다로 던지는 장면이 묘사되어 있는데, 뱃머리에는 이미 주님께서 보내신 큰 물고기가 입을 벌리고 요나를 기다리고 있다. 물고기가 마치 용처럼 생긴 것이 신의 명령을 받은 동물인 듯 비범한 느낌을 준다. 〈물고기 밖으로 뱉어지는 요나〉에는 요나가 3일 후 고래 밖으로 나와 뭍으로 뱉어지는 장면이 드라마틱하게 그려져 있다. 〈박 넝쿨 아래서 쉬고 있는 요나〉에는 요나가 여호와의

〈물고기 밖으로 뱉어지는 요나〉

〈박 넝쿨 아래서 쉬고 있는 요나〉

명령을 니느웨에서 수행한 후 박 넝쿨 아래에서 휴식하고 있는 장면이 묘사되어 있다.

중앙의 원에 그리스도가 선한 목자의 모습으로 그려진 것으로 미루어보아 우리는 3일 만에 부활하신 그리스도와 물고기 배 속에서 3일 만에 다시 살아난 요나를 연관시키고 있다는 것을 알 수 있다. 요나

의 소생 사건과 그리스도의 부활 사건이 서로 상응하는 테마라는 것은 마태복음 16장 4절의 "이 세대는 요나의 표징밖에는 아무 표징도 받지 못할 것이다"라는 그리스도의 말씀에서 암시된다.

그리스도께서는 표징을 요구하는 바리새인들에게 악한 세대가 표징을 원하나 내가 보여줄 표징은 오직 요나의 표징밖에 없다고 대답하신다. 아마도 카타콤베의 화가들은 그리스도의 이 말씀을 토대로 요나 벽화를 그렸을 것이고, 이 그림을 본 초대 교인들은 요나가 소생하고 그리스도가 부활하신 것처럼 자신들에게도 그러한 기적이 일어나길 기도하며 위로를 받고 희망을 품었을 것이다.

그런데 박 넝쿨 아래에서 휴식을 취하고 있는 요나의 모습은 왠지 생뚱맞고 낯설다. 죄와 벌, 죽음과 구원의 기로에서 펼쳐진 진지하고 긴박한 이야기의 장면이라고 하기에는 요나의 자세가 너무 느긋하고 보기에 민망한 포즈이다. 이것은 그리스 신화에 나오는 엔디미온 Endymion을 묘사할 때 사용하던 포즈로, 카타콤베의 화가들이 요나를 묘사하기 위해 가져다 쓴 것으로 볼 수 있다.

엔디미온은 외모가 수려한 아름다운 목동이었다. 그의 모습에 반한 달의 여신 셀레네Selene는 제우스를 찾아가 그에게 영원한 생명을 줄 것을 부탁했고, 제우스는 엔디미온을 영원히 잠들게 하여 젊음과 아름다움을 유지하게 했다. 이에 셀레네는 달이 뜨는 밤마다 잠든 엔디미온을 찾아가 그의 잠자는 모습을 지켜보았다고 한다.

여신이 인간 목동에게 반해 밤마다 잠든 모습을 훔쳐보는 이야기는 화가들의 흥미를 불러일으키기에 충분한 미적인 소재였다. 제롬 마르탱 랭글루아Jerome-Martin Langlois(1779~1838)가 그린 〈다이아나와 엔디

미온〉에는 그 미적인 요소가 유 감없이 표현되어 있다.[7]

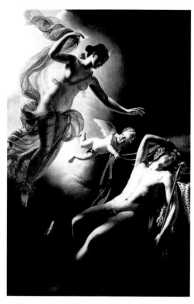

제롬 마르탱 랭글루아 〈다이아나와 엔디미온〉 1822년. 개인 소장

환한 달빛을 받으며 다이 아나 여신이 잠든 엔디미온을 향해 하늘로부터 다가오고 있 다. 그녀의 표정은 보고 싶은 사람을 보아 마냥 행복한 얼굴 이다. 잠든 엔디미온의 모습은 신으로부터 부여된 영원한 젊 음과 아름다움을 발산하는 듯 야릇한 포즈임에도 불구하고 신성하게 보인다. 다가오는 여 신과 잠든 인간 사이에는 사랑을 주관하는 에로스 신이 그려져 있다.

한편 달빛을 받으며 평온하게 잠들어 있는 엔디미온의 느긋한 자 세가 박 넝쿨 아래에서 편히 쉬고 있는 요나의 자세와 너무도 흡사한 것을 볼 수 있다. 이것은 엔디미온 도상이 이미 고대로부터 그려져 왔 으며, 이것을 카타콤베의 화가들이 요나를 그릴 때 본本으로 사용했다 는 것으로 이해할 수 있다.

고대 로마의 〈셀레네와 엔디미온 석관石棺〉에 묘사된 엔디미온과 초기 기독교의 〈요나 석관〉에 묘사된 요나를 비교해보면 셀레네 여신 의 유부를 제외하고는 거의 흡사한 것을 알 수 있다.

카타콤베의 화가들은 주어진 본本이 없이 무無의 상태에서 이미지 를 창조해야 했기 때문에 당시 로마의 화가들이 그리던 신화의 도상을

〈셀레네와 엔디미온 석관〉의 엔디미온 디테일. 3세기 초. 메트로폴리탄 미술관. 미국 뉴욕

〈요나 석관〉의 요나 디테일. 4세기 초. 바티칸 미술관. 이탈리아

차용하곤 했다. 자신도 모르는 사이에 신의 은총을 받고 그늘에서 행복해하는 요나를 묘사할 때 카타콤베의 화가들은 잠든 사이에 여신의 사랑을 받으며 평온히 잠든 엔디미온의 도상을 떠올렸을 것이다. 매일 매일 박해와 죽음의 두려움 속에 살던 그들은 엔디미온의 평온히 잠든 모습에서 분명 미적인 위안을 받았을 것이다.

하나님의 대리자인 요나를 엔디미온처럼 에로틱하게 표현한 것은 어두운 지하무덤 속에서도 미美의 향유에 대한 인간의 욕망이 살아 있었다는 것을 보여준다. 여기서 우리는 중세의 경건한 신학과 교리에 아직 얽매이지 않았던 초기 기독교 화가들의 자유로운 표현의 일면을 엿볼 수 있다. 〈박 넝쿨 아래서 쉬고 있는 요나〉 도상은 오직 초대교회에서만 그려지고, 중세시대에는 요나를 경건한 수도사의 모습으로 그리고 있기 때문이다.

카타콤베의 화가들이 긴 성서의 이야기를 한순간으로 포착해 표현하는 능력은 참으로 놀랍다. 요나 이야기에 이어 노아의 방주 이야

기도 성서에서는 꽤나 긴 스토리인데 카타콤베 벽화에는 단지 한 장면으로 압축해 표현되고 있으니 말이다. 마르첼리누스-페트루스 카타콤베에 묘사된 〈노아의 방주〉 도상을 감상해보자.

### 3. 노아의 방주와 오란스

노아의 방주 이야기는 창세기 6장 5절에서 9장 29절에 이르며 전개된다. 아담 이후 인류의 선조들은 나날이 사악해져 가고, 이에 하나님은 대홍수를 내려 인류를 멸망시키신다. 그러나 의로운 자였던 노아 일가一家만 방주를 짓게 하셔서 구원하신다. 마르첼리누스-페트루스 카타콤베에 묘사된 〈노아의 방주〉 도상은 바로 그 구원의 순간을 재현하고 있다.

하나님이 대홍수를 내리신 지 40일이 지난 후 드디어 비가 그쳤고, 노아는 가족과 함께 방주 안에서 물이 빠지기만을 기다렸다. 그리고는 확인 차 날려 보낸 새가 올리브 가지를 입에 물고 돌아오자 육지가 드러났음을 알게 된다. 카타콤베의 화가는 바로 이 순간을 그리고 있다.

단순한 상자 모양으로 재현된 방주 안에서 노아는 올리브 가지를 입에 물고 자신에게 돌아온 새를 바라보고 있다. "이제는 살았구나" 하는 구원의 안도와 함께 노아는 두 팔을 높이 들어 하나님을 찬양하며 감

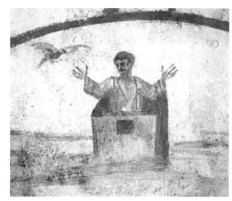

〈노아의 방주〉 3세기. 마르첼리누스-페트루스 카타콤베. 이탈리아 로마

사의 기도를 올리고 있다. 성서에 나온 긴 이야기를 이처럼 단 하나의 장면에 함축해 놓은 것이 참으로 시적詩的이다.

한편 노아가 취하고 있는 자세는 고대 로마의 오란스Orans가 취하는 자세였다. 프리실라 카타콤베에 그려진 〈오란스〉 도상을 보자.

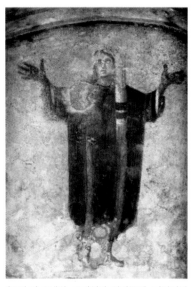

오란스는 라틴어 'orare(기도하다)'에서 온 말로, 고대 이집트나 로마의 장례식에서 상주들을 대신해 곡하고 기도해 주던 사람들을 가리키는 용어이다. '오란테orante'라고도 불린 이들은 주로 망자의 영혼이 낙원으로 가서 평화롭게 지내길 기도해주며 이쪽과 저쪽의 중재자 역할을 했다. 때로는 망자를 직접 오란스로 그리며 죽은 자와 산 자를 중재하는 영혼으

〈오란스〉 3세기. 프리실라 카타콤베. 이탈리아 로마

로서 망자의 위상을 표현하기도 했다. 이러한 로마의 장례 전통이 카타콤베 회화로 자연스럽게 수용된 것이고, 초기 기독교 신자들은 박해 속에서 품고 있던 내세來世에 대한 신앙을 오란스라는 인물을 통해 투영한 것으로 볼 수 있다.

오란스는 망자가 남성이라도 여성으로 그린 것이 특이하다. 영혼을 여성으로 본 이유도 있을 것이고,[8] 기독교에서는 교회를 에클레시아ecclesia 즉 여성으로 표현한 이유도 있을 것이다. 그래서일까? 동방

정교회에서는 성모 마리아를
오란스의 자세로 표현하는 전
통이 있다. 마케도니아의 오흐
리드Ohrid에 위치한 테오토코스
페리블렙토스Theotokos Peribleptos
교회에 그려진 〈성모 프레스코
화〉를 보자.

마리아 오란스maria orans라
고도 불리는 이 성모 도상은 오
란스 자세로 그려져 있다. 옷은
교회를 상징하는 파란색으로

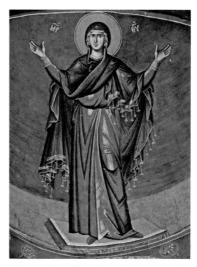

〈성모 프레스코화〉 13세기. 테오토코스 페리블
렙토스 교회. 마케도니아 오흐리드

채색되어 있다. 그리스도의 어머니였던 성모 마리아는 성령의 짝이자
교회의 기원으로 여겨졌다. 오란스 자세를 취하고 있는 성모는 카타콤
베의 오란스가 그러했던 것처럼 성도들을 대신해 기도해주며 그리스
도에게 인도하는 영혼의 중재자 역할을 하고 있다.

카타콤베의 오란스 자세는 로마 가톨릭교의 사제들이 미사를 집
전할 때 취하는 자세로도 전승되었는데, 이러한 현상에서 우리는 그리
스도교 문화가 지역 문화를 배척하지 않고 흡수하는 방식으로 형성된
"토착화" 문화의 성격을 띠고 있다는 것을 알 수 있다. 위에서 본 요나
도상과 노아 도상에서, 요나를 그리스 신화에 나오는 엔디미온의 형태
로 그린 것이나, 노아를 로마의 장례문화에서 통용되던 오란스 형태로
그린 것이 모두 그리스도교의 토착화 문화 현상의 한 단면을 보여주는
것이다.

앞에서 본 카타콤베의 〈노아의 방주〉 도상은 긴 이야기의 핵심인 구원의 순간을 시적으로 포착해 형상화한 수작秀作이라고 할 수 있다. 시는 상징이고, 사유를 불러일으키는 힘을 지닌다. 그림을 바라보며 사람들은 상자 안의 인물이 취하고 있는 행동이 무엇을 의미하는지 사유하고 그 이야기를 머릿속에 그려보며 노아 일가가 어떻게 구원을 받고 새로운 미래의 삶을 시작하게 되었는지를 생각했을 것이다. 그리하여 현재 자신들이 처한 고단한 삶에 위로와 희망으로 삼았을 것이다. 노아에게 구원의 소식(올리브 가지)을 가지고 온 새가 홀연히 날아들었듯이, 자신들에게도 구원이 홀연히 임하기를 고대하며 그림을 바라보았을 것이다.

한편, 카타콤베의 〈노아의 방주〉처럼 긴 노아의 방주 이야기를 서술적으로 표현하는 대신 상징으로 간결하게 표현한 그림이 19세기 상징주의의 라파엘전파 그림에 다시 등장한다. 존 에버렛 밀레이John Everett Millais(1829~1876)가 그린 〈방주로 돌아온 비둘기〉를 보자.

노아는 물론 방주도 보이지 않고, 단지 두 소녀가 비둘기를 소중히 안고 있다. 한 소녀는 손에 잎사귀를 들고 있고, 다른 한 소녀는 비둘기에게 입을 맞추고

존 에버렛 밀레이 〈방주로 돌아온 비둘기〉
1851년. 애슈몰린 미술관. 영국 옥스퍼드

있다. 화가가 제목을 알려주지 않았더라면 이 그림이 노아의 방주 이야기를 다루었다는 것을 알아내는 것은 어지간해서는 힘들다.

그런데 〈방주로 돌아온 비둘기〉라는 제목에서 우리는 그림을 감상하는 길잡이를 일단 얻은 셈이다. 그림 속 장소는 어두운 방주 안일 것이고, 소녀들이 서 있는 바닥에 깔린 지푸라기도 방주 안의 동물들을 위한 지푸라기일 것이다. 소녀가 들고 있는 잎사귀는 육지가 드러나기 시작했다는 기쁜 소식일 것이고, 다른 한 소녀가 비둘기에게 입을 맞추는 행동은 구원받은 것에 대한 기쁨을 표현한 행동일 것이다.

이 작품은 르네상스 화가 라파엘로Raffaello Sanzio da Urbino(1483~1520) 이전으로 돌아가자는 라파엘전파의 구성원이었던 J. E. 밀레이가 19세기의 상징주의 양식에 부응하여 성서나 신화의 긴 이야기를 상징적인 한 장면으로 압축해 표현한 그림이다. 그래서인지 최초의 카타콤베 도상으로 돌아간 것 같기도 하다. 서사적이기보다는 시적이라는 점이 비슷하다. 카타콤베의 화가들이 지닌 이러한 시적인 표현 능력은 다음에 소개할 〈혈루병에 걸린 여인과 그리스도〉 도상에서도 유감없이 나타난다.

## 4. 혈루병에 걸린 여인과 그리스도

마가복음 5장 25~34절에는 열두 해 동안 혈루병을 앓고 있는 여인의 이야기가 나온다. 이 여인은 그리스도께서 병을 치유하신다는 소문을 듣고 곧바로 그리스도가 있는 곳으로 향한다. 그런데 그곳에는 이미 너무 많은 사람들이 운집해 있었기 때문에 여인은 그리스도를 먼 발치에서만 바라보아야 했다. 그녀는 "내가 그의 옷에 손을 대기만 하

여도 나을 터인데!"라고 생각했고, 무리 가운데로 끼어들어 예수의 옷에 손을 가져다댄다. 그 순간 몸이 나은 것을 느낀다. 예수께서도 자신의 몸에서 능력이 빠져나간 것을 느끼시고는 군중을 향해 자신의 옷에 손을 댄 자가 누구인지를 물으신다. 너무 많은 군중이 있었던지라 제자들은 예수의 질문을 의아하게 여겼다. 그러나 자신에게 어떤 일이 일어났는지를 알고 있던 여인은 두려운 마음에 그리스도 앞으로 나아가 엎드려 모든 것을 사실대로 고한다. 이에 그리스도는 그녀의 믿음을 칭찬하시며 "네 믿음이 너를 구하였다"라고 말씀하신다. 카타콤베의 화가는 이 이야기를 한 편의 아름다운 시詩로 재현하고 있다.

　카타콤베에 그려진 〈혈루병에 걸린 여인과 그리스도〉 도상을 보면 여인의 믿음을 표현한 방식이 참으로 독창적이다. 그리스도의 옷자락에서 빠져나온 하나의 실오라기가 여인과 그리스도를 연결하는 믿음의 끈인 셈이다. 이 가는 끈을 여인이 조심스럽게 만짐으로써 그리스도의 능력이 빠져나가고 출혈의 근원이 마를 수 있었던 것이다. 그 끈은 여인의 간절한 마음을 상징하는 은유이고, 12년간 고통 받던 지병으로부터 해방되는 치유와 생명의 끈인 것이다.

　이처럼 〈혈루병에 걸린 여인과 그리스도〉 도상은 매우 단순하고 간결하지만 전체 이야

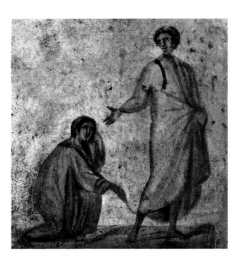

〈혈루병에 걸린 여인과 그리스도〉 300~350년경. 마르첼리누스-페트루스 카타콤베. 이탈리아 로마

기에서 가장 의미심장한 믿음의 순간을 실오라기라는 은유적 표현에 담아낸 수작이다. 이 이야기는 중세와 근대를 거치면서 여러 화가들에 의해 계속 그려졌지만, 미학적으로 볼 때는 카타콤베 도상의 예술성이 가장 뛰어나다. 이 도상에서도 우리는 도상학적 본本이 존재하지 않던 초기 기독교 미술의 자유로운 표현력에 다시 한 번 놀라게 된다.

### 5. 나사로의 부활

아브라함, 요나, 노아 등이 믿음을 통해 구원받은 구약성서의 인물들이라면, 신약성서의 장면들은 대부분 그리스도의 일생과 관련된 것들이다. 이들 가운데 카타콤베에서 가장 많이 그려진 그림 중 하나가 '나사로의 부활'이다. 나사로가 부활한 사건은 얼마 후 일어날 그리스도의 죽음과 부활을 예견하는 중요한 사건으로, 물고기 배 속에서 사흘 만에 소생한 구약성서의 요나 이야기에 상응하는 신약성서적 테마이다. 또한 그리스도가 예루살렘에 입성하기 바로 전에 일어난 사건이라 하여 기독교 도상학에서는 '그리스도 수난' 도상에 포함시키기도 한다.

요한복음 11장 1~45절에 의하면 나사로의 가족은 그리스도와 특별한 친분이 있는 사람들이었다. 나사로의 누이들이었던 마르다와 마리아는 오빠가 죽을병에 걸리자 예수에게 사람을 보내어 알리게 한다. 그러나 예수께서는 이 병으로 하나님의 아들이 영광을 받게 될 것이라고 말씀하신 후, 묵던 곳에서 이틀을 더 머무신다. 그리고는 "나사로는 죽었다. 내가 거기에 있지 않은 것이 너희를 위해서 도리어 잘된 일이니 (…) 이 일로 말미암아 너희가 믿게 될 것이다"라고 말씀하신다.

이틀 후 그리스도께서 나사로의 집을 방문하시자 나사로의 누이들은 "주님께서 함께 계셨더라면 그가 죽지 않았을 것"이라고 말하며 매우 슬퍼한다. 이에 예수께서는 "나는 부활이요 생명이니, 나를 믿는 자는 죽어도 살고, 살아서 나를 믿는 사람은 영원히 죽지 아니할 것이다. 네가 이것을 믿느냐?"(요한복음 11장 25~26절)라고 말씀하시고, 마르다는 "예, 주님! 주님은 세상에 오실 그리스도이시며, 하나님의 아들이심을 내가 믿습니다"라고 대답한다. 이에 그리스도는 죽은 지 나흘이나 되어 냄새가 진동하는 나사로의 무덤으로 가시어 큰 소리로 "나사로야 나오너라"(요한복음 11장 43절) 하고 외치셨고, 수족과 얼굴이 베와 수건으로 싸매어진 죽은 자가 걸어 나왔다. 초상집에 와 있던 많은 유대인들은 이 광경을 보고 예수를 믿게 되었다.

카타콤베 벽화는 이 이야기 중에서 가장 핵심적 순간인 죽었던 나사로가 무덤 밖으로 걸어 나오는 장면을 재현하고 있다. 3세기 칼리스투스 카타콤베에 그려진 〈나사로의 부활〉 도상을 살펴보자.

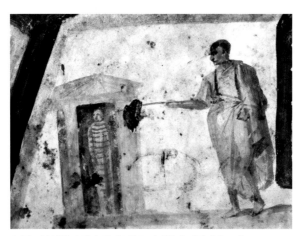

〈나사로의 부활〉 3세기. 칼리스투스 카타콤베. 이탈리아 로마

그림은 그리스도께서 지시봉을 들고 나사로에게 나오라고 외치시는 장면을 묘사하고 있다. 나사로는 죽은 자의 모습으로 무덤 안에서 걸어 나오고 있다. 나사로의 모습은 고대의 장례 관습에 따른 무미Mumie(미라)의 모습으로 재현되어 있다. 무덤은 당시 이스라엘에서 일반적으로 사용되던 돌무덤이 아니라, 팀파논tympanon 지붕으로 장식된 로마 신전 형태로 재현되었다. 그리스도의 복장도 유대인의 복장이 아니라, 당시 로마제국에서 귀족들이 일반적으로 착용하던 튜니카tunica와 토가toga 복장이다. 그러고 보니 〈이삭의 번제〉에서 아브라함의 복장과 〈혈루병에 걸린 여인과 그리스도〉에서 그리스도의 복장도 같은 로마 시대의 복장이다.

〈나사로의 부활〉에 그려진 무덤의 건축 양식과 그리스도의 복장 형태에서 우리는 다시금 초기 기독교 미술의 토착화된 미술 현상을 확인할 수 있다. 즉 기독교가 전파된 지역의 문화를 배척하는 것이 아니라 적극 수용하면서 자신의 문화를 형성해가는 현상을 말한다. 만일 초대교회가 로마제국이 아니라 한반도에서 시작했다면 그리스도의 복장은 분명 원삼국시대의 귀족 복장쯤으로 묘사되었을 거라는 말이다.

이처럼 초기 기독교 미술은 기독교가 전파된 지역의 이교 문화를 형태Form로 수용하고, 그 형태 안에 기독교적 내용Inhalt을 채우는 방식으로 독특한 기독교 도상들을 산출했고, 이들이 중세, 르네상스, 바로크, 낭만주의 미술에 이르기까지 도상의 핵심 요소로 지속된다. 나사로의 부활 역시 그러하다. 이탈리아 라벤나의 산 아폴리나레 누오보Sant'Apollinare Nuovo를 장식하고 있는 〈나사로의 부활〉 모자이크화를 보

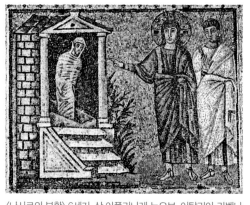

〈나사로의 부활〉 6세기. 산 아폴리나레 누오보. 이탈리아 라벤나

면, 그리스도의 모습에 후광을 그려 넣고 제자가 한 사람 더 추가되어 있으며 무덤 건축이 좀 더 사실적으로 재현된 것이 달라졌을 뿐, 기본적인 요소와 구도는 카타콤베에 그려진 〈나사로의 부활〉과 거의 흡사한 것을 볼 수 있다.

### 6. 수태고지

카타콤베에 그려진 그리스도교 도상들은 모두가 최초이다. 지금부터 소개할 수태고지, 성모자상, 동방박사의 경배, 그리스도의 세례, 성만찬 등의 장면들은 서양 미술에서 가장 많이 그려진 도상들이기도 한데, 이들이 처음 카타콤베에 어떤 모습으로 그려졌는지 그 탄생의 순간을 지켜보는 것은 엄숙하기까지 하다.

우선 마리아에게 그리스도의 잉태를 알리는 '수태고지' 장면부터 살펴보자. 로마의 프리실라 카타콤베에서 발견된 2~3세기로 추정되는 〈수태고지〉 도상은 19세기까지 미술사에서 수없이 많이 그려진 수태고지 장면이 처음 어떻게 시작했는지를 생생하게 보여주고 있다.

원형의 프레임 안에 두 사람이 마주하고 있다. 왼쪽에는 권좌에 한 여인이 앉아 있고, 오른쪽에는 손을 뻗은 남성이 여인에게 무언가를 말하고 있는 듯하다. 우리가 미술사에서 익히 알고 있는 수태고지

도상으로 미루어보아 왼쪽
의 인물이 성모 마리아이고,
오른쪽 인물이 마리아에게
그리스도의 잉태 소식을 전
하는 가브리엘 천사이다.

〈수태고지〉 2~3세기. 프리실라 카타콤베. 이탈리아 로마

　　마리아의 복장은 당시
로마의 귀부인들이 일반적
으로 착용하던 팔라palla이
며, 머리는 처녀임을 상징하듯 풀어놓고 있다. 마리아가 앉은 높은 의
자는 귀한 신분의 사람들이 앉던 것으로, 대천사가 다가옴에도 일어
나지 않고 착석한 채로 있는 마리아의 모습은 고대의 귀족들이 손님을
맞이하던 행동 방식으로 성모의 위엄을 보여주고 있다.

　　'수태고지'와 함께 기독교 미술에서 가장 많이 그려진 도상이 '성
모자상'이다. 이 도상 역시 카타콤베 벽화에서 최초로 그려졌다. 프리
실라 카타콤베의 〈성모와 아기 예수〉 도상을 살펴보자.

　　오른쪽에는 아기 예수
를 품에 안고 있는 성모 마
리아의 모습이 보이고, 성
모자 위에는 그리스도의 탄
생을 상징하는 베들레헴의
별이 떠 있다. 왼쪽에는 한
남자가 서 있는데, 메시아
의 탄생을 예언한 구약의 예

〈성모와 아기 예수〉 2~3세기. 프리실라 카타콤베.
이탈리아 로마

언자로 추정된다.[9]

미술사에서 성모자상은 가장 많이 그려진 도상 중 하나이다. 성모님이 아기 예수를 품에 안고 계신 모습은 "신을 낳은 여인"이라는 문자적 의미를 지닌 그리스어 '테오토코스Theotokos'에서 기원한다. 초대교회에서부터 기독교는 하나님의 어머니인 마리아를 어떻게 정의할 것인가에 대해 많은 고민을 했고, 431년 에베소 공회에서 마리아를 '테오토코스'로 규정한다. 가톨릭 신학의 교의학Dogmatik 마리아론Mariologie에 의하면 마리아는 죽은 후 그리스도처럼 하늘로 승천하여 천상의 모후가 되었다고 한다. 성서에는 나오지 않는 이야기이지만, 교회는 하나님의 어머니인 마리아의 죽음을 다른 인간 여성의 죽음과 똑같이 다룰 수는 없었을 것이다.

인간이 신과 관계하며 신으로 승격하는 이야기는 그리스 신화에도 있다. 에로스 신의 사랑을 받은 프시케Psyche가 그렇다. 인간 공주였던 프시케가 에로스 신의 사랑을 받으며 올림포스 산으로 들어올려져 신으로 승격된다는 이야기에서 우리는 신의 어머니이거나 신의 아내가 된 인간 여인의 운명은 그리스 신화나 기독교나 비슷한 방향으로 마무리되는 것을 볼 수 있다. 이처럼 데오토코스 성모

〈테오토코스 성모와 그리스도〉 10세기. 모자이크화. 하기아 소피아 박물관. 터키 이스탄불

는 신성을 지닌 그리스도와의 관계에서만 설명이 될 수 있으며 "신을 낳은 여인" 곧 "하나님의 어머니"라는 명칭 하에 마리아는 아기예수를 품에 안은 성모자의 모습으로 수없이 많이 그려진다.

그러나 프리실라 카타콤베의 〈성모와 아기 예수〉가 그려질 무렵에는 마리아에 대한 신학적 교리도 없었고, 체계적인 마리아 도상학도 형성되기 이전이었다. 그럼에도 불구하고 기본적인 형태가 후대의 성모자상과 상당히 흡사하다는 점에서 이후에 그려진 성모자상의 본(本)이 되었을 것으로 추측된다. 그러면 후대의 성모자상의 본이 된 프리실라 카타콤베의 〈성모와 아기 예수〉 도상은 어디에서 온 것일까?

어머니의 아기에 대한 모성애는 문화적, 종교적 차이를 초월하는 인류의 보편적 주제이다. 카타콤베 벽화가 제작되던 당시 로마인들의 석관에 〈어머니와 아기〉 도상들이 발견되는 것을 볼 때, 아마도 카타콤베의 화가들이 성모자를 그릴 때 이 이교도들의 도상을 차용한 것이 아닐까 추측되고 있다. 이교 미술의 형태에 기독교적 내용을 결합한 기독교 미술의 토착화 현상의 또 다른 예인 것이다.

〈어머니와 아기〉 로마의 이교 석관. 디테일. 세바스티안 카타콤베 묘비박물관. 이탈리아 로마

## 7. 동방박사의 경배

기독교 미술에서 '성모자상'과 항상 한 화면에 같이 그려지는 도상이 '동방박사의 경배'인데, 이 조합 역시 카타콤베 벽화에서 최초로 발견된다. 프리실라 카타콤베의 〈동방박사의 경배〉 도상을 보면 비록 실루엣만 남아 있지만, 아기 예수를 품에 안고 있는 성모에게 경배의 선물을 들고 발걸음을 재촉하는 세 명의 동방박사가 선명하게 보인다.

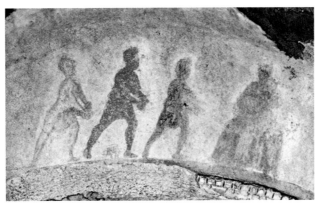

〈동방박사의 경배〉 2~3세기. 프리실라 카타콤베. 이탈리아 로마

우리는 이미 성모자상과 동방박사의 경배가 한 화면에 그려진 성화들을 수없이 많이 보아왔다. 그래서 카타콤베 도상에 별로 새로울 것이 없다고 느낄 수 있지만, 기독교 도상학이라는 것 자체가 부재했던 초대교회에서 구원자의 탄생이라는 주제에 핵심적인 두 장면을 선별해 효과적으로 조합하고 있는 것은 참으로 놀랍지 않을 수 없는 것이다.

카타콤베의 〈동방박사의 경배〉 도상은 현재 우리가 아는 최초의 것으로 이후 중세 기독교 미술의 본本으로 작용하는데, 6세기 산 아폴

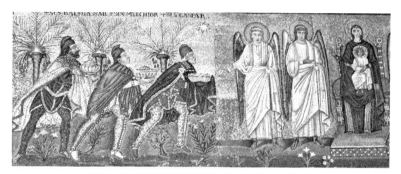

〈동방박사의 경배〉 6세기. 모자이크화. 산 아폴리나레 누오보. 이탈리아 라벤나

리나레 누오보에 그려진 〈동방박사의 경배〉 모자이크화를 보면 그 영
향력이 여실히 드러나고 있다.

그림에는 권좌에 착석한 테오토코스 성모와 아기 예수를 향해 이
국적인 복장을 하고 선물을 잔뜩 든 세 명의 동방박사가 발걸음을 재
촉하고 있다. 구원자의 탄생을 어서 빨리 경배드리고 싶은 마음이 고
스란히 전달된다. 찬란한 금빛 바탕에 장식이 화려해지기는 했지만 그
림의 기본 구도는 프리실라 카타콤베의 도상과 거의 흡사하다. 그리고
세 명의 동방박사는 단지 세 사람이라는 것을 넘어 전 인류를 대표하
는 상징성을 지닌다. 노년과 중년과 청년의 3세대를 대표하는 세 사람
이 구원자의 탄생을 경배드리러 온다는 것은 열방의 교회와 전 인류가
예수 그리스도의 탄생을 기뻐하며 오고 있다는 것을 의미한다.

동방박사의 경배는 각 시대마다 각기 다른 양식과 요소로 그려져
왔지만, 모두가 기본 구도에서는 프리실라 카타콤베의 도상을 크게 벗
어나지 않는다. 19세기 영국 라파엘전파의 대표적 화가인 에드워드 번
존스Edward Burne-Jones(1833~1898)가 그린 〈베들레헴의 별〉을 보면 카타
콤베 도상의 영향력이 얼마나 오래 지속되었는지를 알 수 있다.

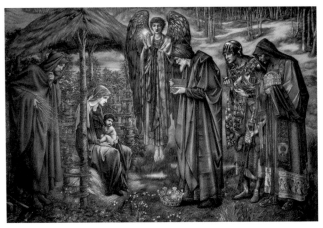

에드워드 번존스 〈베들레헴의 별〉 1890년. 버밍햄 미술관. 영국

영국의 라파엘전파는 이탈리아 르네상스의 고전미를 완성시킨 라파엘로 이전으로 돌아가자는 취지를 지닌 화파였다. 그래서 고전적이고 이상적인 양식보다는 미숙하지만 중세풍의 양식을 선호했다. 번존스의 〈베들레헴의 별〉에서는 그런 느낌이 물씬 풍긴다. 이 그림과 라파엘로에게 영향을 준 도메니코 기를란다요Domenico Ghirlandaio (1449~1494)의 〈목동들의 경배〉를 비교하면 그 차이가 확연하게 나타난다.

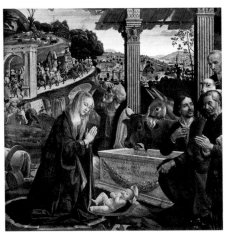

도메니코 기를란다요 〈목동들의 경배〉 1485년. 산타 트리니타 바실리카. 이탈리아 피렌체

기를란다요의 그림에서는 성모가 아기 예수 앞에 무릎을 꿇고 경배를 드리고 있는데, 이는 르네상스 화가들이 자주 그리던 방식이었다. 그리고

동방박사 대신에 먼저 그리스도 탄생의 선포를 들은 베들레헴의 목동들이 경배를 드리고 있다. 동방박사의 행렬은 시간적 차이를 두고 저 뒤에서 밀려오는 것을 볼 수 있다. 그리스도의 구유는 고대 로마의 석관이고, 동방박사가 통과하는 건축물도 고대 로마의 티투스 개선문Titusbogen을 연상시키고, 마구간의 기둥 역시 고대 그리스 로마 건축의 코린트 양식이다.

르네상스 화가들은 고대 그리스 로마 미술을 이상적 양식으로 여기며 모방했기 때문에 이런 화려한 장치들이 그림에 많이 등장한다. 하지만 고전적 이상미로 그려진 기를란다요의 화려한 르네상스 성화와 달리, 번존스의 그림은 화려한 치장을 모두 빼고 기독교 도상의 본래적 요소들만 재현하려고 노력한 듯하다. 성모는 이상적이고 고전적인 모습이라기보다 수줍고 조금은 겁먹은 듯한 현실 여성의 표정을 하고 있다. 특히 천사가 받치고 있는 베들레헴의 별은 프리실라 카타콤베의 〈성모와 아기 예수〉에 그려진 별의 모티브를 다시 부활시키고 있는 것 같다. 라파엘전파 화가들이 돌아가고자 한 것이 본래적인 도상이라는 점에서 이해되는 현상이다.

## 8. 그리스도의 세례

카타콤베에 그려진 도상들은 모든 주제에서 다 최초였다. 이처럼 시작은 미미했지만 카타콤베에서 창조된 도상들은 20세기 현대미술이 시작되기 직전까지 기독교 미술의 핵심 도상으로 자리한다. 그것은 긴 이야기를 하나의 간결한 도상으로 압축해 표현한 카타콤베 회화의 시적 상징성이 후대 화가들에게 계속해서 모방하고자 하는 욕구를 불러

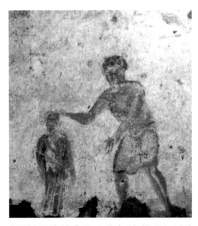

〈그리스도의 세례〉 2~4세기. 칼리스투스 카타
콤베. 이탈리아 로마

일으켰기 때문일 것이다. '그리스도의 세례' 장면도 그러한 도상이다. 칼리스투스 카타콤베에 그려진 〈그리스도의 세례〉 도상을 보자.

다른 카타콤베 도상들과 마찬가지로 칼리스투스 카타콤베의 〈그리스도의 세례〉 도상도 정말 있어야 하는 요소만 그렸다. 오른쪽에서 세례를 주고 있는 사람은 낙타 털옷을 걸치고 있는 세례자 요한이고, 왼쪽에서 세례를 받는 사람은 그리스도이다. 그런데 세례자 요한에 비해 그리스도를 마치 어린아이처럼 작게 그린 것이 특이하다. 두 사람 뒤에는 지워져서 잘 안 보이지만 비둘기 형상을 한 성령이 그려졌을 것으로 추측하고 있다. 마태복음 3장 16절을 보면 예수께서 세례를 받고 물에서 올라오시자 하늘이 열리고 하나님의 영이 비둘기의 형상으로 임하며 "이는 내가 사랑하는 아들이다. 내가 그를 좋아한다"라는 음성이 들렸다고 기록되어 있기 때문이다.

한편 그리스도를 아이처럼 작게 그린 것은 기술적인 미숙함으로 치부할 수도 있겠지만, 카타콤베의 다른 그리스도 세례 도상들도 모두 그리스도를 그렇게 그리고 있기 때문에 기술적 미숙함의 생각은 설득력을 잃는다. 그럼 카타콤베의 화가들은 그리스도를 왜 작게 그렸을까? 마태복음 3장 14~15절을 보면 세례자 요한이 그리스도에게 "내가 선생님께 세례를 받아야 할 터인데, 선생님께서 내게 오셨습니

까?"라고 묻는 장면이 나온다. 이에 대해 그리스도는 "지금은 그렇게 하십시오. 이렇게 하여, 우리가 모든 의를 이루는 것이 옳습니다"라고 대답하신다. 알 듯 모를 듯한 말이지만 곰곰이 새겨보면 인간을 구원하기 위해서는 인간의 낮은 자리로 내려가 인간이 행하는 모든 것을 몸소 겪어야 한다는 의미로 이해된다. 카타콤베의 화가가 그리스도를 아이처럼 작게 그린 것은 아마도 몸을 한껏 낮추신 그리스도를 그렇게 표현한 것은 아닐까? 그리고 바로 그 때문에 하늘이 감화하여 성령이 강림한 것은 아닐까? 카타콤베 도상들이 매력적으로 느껴지는 것은 이처럼 사유를 불러일으키는 힘이 도상 안에 내재하기 때문이다. 그 힘이 보는 이의 마음을 계속 잡아끌고, 더 깊은 생각을 하게 하는 것이다.

전前 르네상스 화가 지오토Giotto di Bondone(1267~1337), 플랑드르 화가 요아힘 파티니르Joachim Patinir(1480~1524), 바로크 화가 B. E. 무리요 Bartolome Esteban Murillo(1617~1682)가 그린 〈그리스도의 세례〉를 보면 모두 그리스도를 세례자 요한보다 낮게 위치시키고 있는 것을 볼 수 있다.

지오토 〈그리스도의 세례〉 1306년. 스크로베니 예배당. 이탈리아 파도바

요아힘 파티니르 〈그리스도의 세례〉 1515년. 빈 미술사박물관. 오스트리아

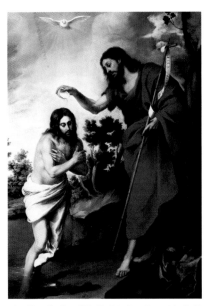

그리스도를 시중드는 천사들과 동행인 그리고 배경에서 회개하는 군중들이 추가적으로 그려지거나 주변의 풍경이 강조되는 차이가 있기는 하지만, 그리스도와 세례자 요한 그리고 비둘기 형상을 한 성령의 강림이라는 세 가지 기본 요소는 카타콤베의 도상과 같다. 특히 그리스도를 세례자 요한보다 더 낮게 그리고 있는 점에서 카타콤베 도상이

바르톨로메 에스테반 무리요 〈그리스도의 세례〉 1655년. 게맬데 갤러리. 독일 베를린

후대 화가들에게 얼마나 지속적인 파급력을 지니고 있는지 알게 된다.

### 9. 애찬식Agape Feast

다음으로 소개할 카타콤베 도상은 '애찬식'이다. 유다서 1장 12절에 "애찬"이라는 말이 나오는 것으로 보아 애찬식은 본래 유대인들의 풍습이었으며 자연스럽게 초대 기독교인들에게 전승된 것으로 보인다.[10] 애찬식은 예배가 끝나고 신도들끼리 음식을 나누며 형제애agape를 돈독하게 하는 풍습을 가리킨다. 초기 기독교인들은 성찬식Holy Communion과 애찬식Agape Feast을 모두 행했는데, 로마의 박해로 대규모의 성찬을 준비하는 것이 점점 어려워지자 성찬식보다는 노출될 위험이 적은 애찬식을 주로 행했다. 마르첼리누스-페트루스 카타콤베에

그려진 〈애찬식〉 도상을 살펴
보자.

카타콤베의 〈애찬식〉 도상
은 5~7명의 사람들이 둥근 식
탁에 둘러앉아 음식을 서로 나
누는 모습으로 묘사된다. 이
들 가운데 4세기 〈애찬식〉 도
상에는 오른쪽 배경에 교우 간
의 사랑을 돈독히 한다는 의미
의 'AGAPE' 문자가 선명하게
보인다. 반면, 3세기 도상에는
먹고 마시는 행동이 좀 더 생동
감 있게 묘사되어 있는데 느슨
하게 기댄 자세로 음료를 들이
키는 모습은 고대 그리스 로마
의 주연Symposium 문화를 연상
하게 한다. 고대의 주연에 참가
하는 사람들은 보통 느슨한 자

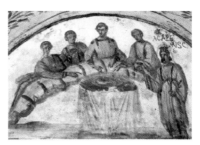

〈애찬식〉 4세기. 마르첼리누스-페트루스 카타
콤베. 이탈리아 로마

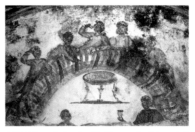

〈애찬식〉 3세기. 마르첼리누스-페트루스 카타
콤베. 이탈리아 로마

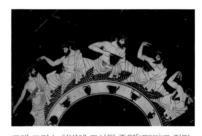

고대 그리스 화병에 묘사된 주연Symposium 장면

세로 소파에 기대어 음식을 먹고 이야기를 나누거나 토론을 했는데 고
대 그리스 화병을 보면 그 모습이 생생하게 재현되어 있다. 카타콤베
의 화가들은 〈애찬식〉 도상을 그릴 때 그 모습을 형태Form로 수용하여
기독교적 내용Inhalt을 담은 것이다. 이를 통해 우리는 초대교회의 애찬
식 도상도 기독교가 전파된 지역의 문화를 수용하여 재창조한 토착화

된 도상이라고 볼 수 있다.

이렇게 탄생한 〈애찬식〉 도상은 기독교가 공인된 후에 〈성만찬〉 도상의 본本이 된다. 최후의 만찬으로도 알려진 〈성만찬〉 도상은 그리스도께서 유다의 배반으로 체포되시기 전날 제자들과 마지막으로 빵과 포도주를 나누신 만찬을 가리키며, 유대인의 유월절Pessach 만찬에 상응한다. 6세기 이탈리아 라벤나의 산 아폴리나레 누오보에 그려진 〈성만찬〉 모자이크화와 12세기 〈유월절 최후의 만찬〉 프레스코화를 한 번 살펴보자. 그리스도에게 후광이 생기고 구성원이 열두 제자로 바뀐 것만 카타콤베의 〈애찬식〉 도상과 다를 뿐 기본 형식은 같은 것을 알 수 있다. 즉 둥그런 식탁과 비스듬하게 소파에 기대어 둘러앉아 있는 제자들의 모습이 영락없는 고대의 주연문화에서 온 것임을 알 수 있다.

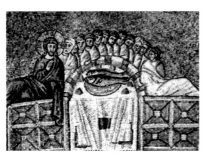

〈성만찬〉 6세기. 모자이크화. 산 아폴리나레 누오보. 이탈리아 라벤나

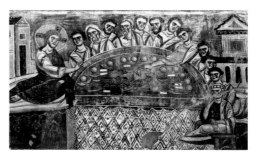

〈유월절 최후의 만찬〉 1100년경. 프레스코화. 산탄젤로 Sant'Angelo 수도원교회. 이탈리아 카푸아

프랑스의 고전주의 화가 니콜라 푸생Nicolas Poussin(1594~1665)의 〈성만찬〉을 보면 17세기 작품임에도 불구하고 여전히 고대 주연문화에서 볼 수 있는 둥근 식탁에 그리스도와 제자들이 둘러앉아 이야기를 나누고 있는 모습을 재현하고 있다.

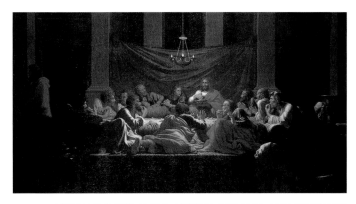

니콜라 푸생 〈성만찬〉 1647년. 스코틀랜드 국립미술관. 스코틀랜드 에든버러

　그림에서 제자들의 자세를 한 번 보자. 고대의 주연에 참가한 철학자들이 그랬던 것처럼 제자들은 소파에 비스듬히 기대어 그리스도가 하는 말을 듣고 있다. 아마도 제자들의 놀라는 제스처로 보아 이들 가운데 누군가 자신을 배신할 것이라는 말씀을 하고 계신 것 같다. 푸생의 〈성만찬〉은 가톨릭교회의 일곱 성사seven sacraments 시리즈 중 한 작품이다. 그 진지한 기독교 성화에서 제자들이 이교적이고 불경스러운 자세를 취하고 있는 것은 매우 낯설다. 그러나 〈성만찬〉 도상의 기원이 카타콤베의 〈애찬식〉 도상이고, 그것의 형태가 고대의 주연문화에서 온 것이라는 점을 생각하면 푸생의 〈성만찬〉은 오히려 기원에 충실한 기독교 도상이며, 토착화라는 기독교 미술의 특징을 잘 재현한 그림이라고 볼 수 있다. 이처럼 기독교 미술은 성례전의 핵심인 성만찬 도상에서도 이교 문화를 적극 수용하여 자기화하고 있는 것을 볼 수 있다.

　창세기에 의하면 하나님은 말씀으로 세상을 창조하셨다. 말씀으로 세상을 창조하셨다는 것은 무로부터의 창조이다. 물질을 가지고 세

상을 창조한 희랍의 데미우르고스demiurge 신과는 다르다. 그러나 미술의 영역에서만큼은 무에서 유를 창조하지 않았다. 기독교의 복음이 전파된 지역의 문화를 받아들여 그 문화의 '형식'에 기독교적 '내용'을 담아내는 방식으로 기독교 도상들은 창조되었다.

## 10. 선한 목자와 오르페우스 그리스도

기독교 미술의 토착화 경향은 심지어 그리스도 도상에서도 여실히 나타났다. 카타콤베의 화가들은 로마의 박해 때문에 그리스도를 대놓고 그리지 못했다. 그래서 기독교 초기의 그리스도 도상은 주로 비유적인 그림이었으며, 가장 많이 그려진 비유가 '선한 목자good shepherd'였다.

요한복음 10장 14~15절을 보면 그리스도께서 자신을 선한 목자로 비유하는 구절이 나온다. "나는 선한 목자이다, 나는 내 양들을 알고, 내 양들은 나를 안다. 그것은 마치, 아버지께서 나를 아시고, 내가 아버지를 아는 것과 같다. 나는 양들을 위하여 내 목숨을 버린다." 돈을 받고 양을 치는 삯꾼은 위험이 닥치면 양들을 버리고 달아나지만, 선한 목자는 양들을 위해 목숨을 바치고 양들도 목자의 소리를 듣고 따른다. 도둑은 훔치고 죽이고 파괴하지만, 선한 목자는 양들에게 생명을 넘치도록 준다.

그리스도가 자신을 선한 목자로 비유하는 것은 갑자기 생긴 것은 아니다. 이러한 선한 목자 비유는 성서뿐만 아니라 고대 그리스 로마 지역은 물론이고 유목생활이 주를 이루던 근동 지역에 널리 만연해 있던 소재였다. 지도자를 목자로 비유할 때 좋은 지도자는 선한 목자로,

폭군은 나쁜 목자로 비유했으며, 왕이나 신에게도 목자의 비유를 자주 사용했다.

구약성서에서도 아벨, 아브라함, 이삭, 야곱, 다윗 등이 모두 양 치는 목자였다. 다윗은 왕이 된 후 야훼 하나님을 가리켜 "나의 목자"(시편 23장 1절)라고 불렀고, 가톨릭교회의 주교나 교황 등 고위 성직자를 가리켜 '목자Oberhirte'라고 부르는 것도 그러한 오래된 성서적 전통에 기인한다. 따라서 카타콤베의 화가들이 그리스도를 선한 목자로 그린 것은 그리스도를 대놓고 그리는 것에 대한 두려움도 있었겠지만, 당시 로마 지역에 만연해 있던 문화적 요소를 자연스럽게 수용한 것으로 이해할 수 있다. 칼리스투스 카타콤베에 그려진 〈선한 목자〉 도상을 한 번 보자.

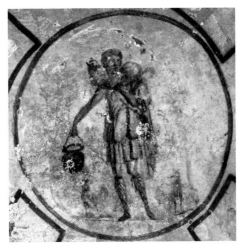

〈선한 목자〉 3세기. 칼리스투스 카타콤베. 이탈리아 로마

그림에는 고대 로마의 복장인 튜니카를 입은 목자가 한 손으로는 어깨에 양을 둘러메고, 다른 한 손으로는 목마른 양에게 먹일 물통을

들고 있다. 이 모습은 병든 양을 보살피고 먹이를 주고 생명을 살리는 선한 목자의 전형적인 모습이다. 나아가 어깨에 양을 둘러멘 모습은 그리스도께서 누가복음 15장 4~7절에서 하신 말씀을 연상하게 한다. "어떤 사람이 양 백 마리를 가지고 있는데, 그 가운데 한 마리를 잃으면, 아흔아홉 마리를 들에 두고, 그 잃은 양을 찾을 때까지 찾아다니지 않겠느냐? 찾으면, 기뻐하며 자기 어깨에 메고 집으로 돌아와서 (…) '내 양을 찾았습니다' 하고 말할 것이다 (…) 이와 같이 하늘에서는, 회개할 필요가 없는 의인 아흔아홉보다, 회개하는 죄인 한 사람을 두고 더 기뻐할 것이다." 초대 교인들은 카타콤베에 그려진 〈선한 목자〉 도상을 보면서 아마도 지금 길 잃은 나 한 사람을 찾아 나서신 그리스도를 생각하며 위로를 받았을지 모른다. 자신들이 처한 어려운 현실 가운데서도 선한 목자인 그리스도께서 자신을 찾아 나서고 보살피고 생명을 주시며 살리실 것이라는 믿음을 다짐했을 것이다.

한편 칼리스투스 카타콤베의 〈선한 목자〉 도상과 비슷한 시기에 로마에서 제작되었으며 현재 바티칸 미술관에 소장되어 있는 〈선한 목자〉 조각상을 한 번 보자. 튜니카를 입고 등에는 양을 둘러메고 물통을 찬 모습이 거의 똑같다는 것을 알 수 있다.

미술사에서 선한 목자는 딱히 기독교적 도상이라기보다는 보편적 차원의 박애주의를 상징하며 널리 사용된 모티브였다. 아테네 박물관에 소장된 모스코포로스Moschophoros 즉 "양이나 송아지를 나르는 자" 조각상(기원전 6세기)을 보면 선한 목자 도상이 이미 오랜 전통을 지닌 도상이라는 것을 확인할 수 있다.

초기 기독교의 선한 목자 도상은 이러한 고대 미술의 전통 하에서

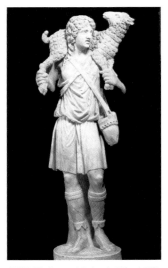

〈선한 목자〉 300년경. 바티칸 미술관. 이탈리아

〈모스코포로스〉 기원전 570년경. 아크로폴리스 박물관. 그리스 아테네

자연스럽게 카타콤베의 화가들에게 전유된 것으로 이해할 수 있다. 한편 카타콤베에는 그리스도를 목가적bucolic 주제로 비유한 도상도 있었다. 바로 그리스 신화에 나오는 오르페우스Orpheus로 비유한 그리스도 도상이다. 도미틸라 카타콤베의 〈오르페우스 그리스도〉를 살펴보자.

〈오르페우스 그리스도〉 4세기. 도미틸라 카타콤베. 이탈리아 로마

오르페우스는 현악과 서사시의 뮤즈인 칼리오페 여신의 아들로 전설적인 리라 연주의 명수名手였다. 그에게는 아름다운 아내 에우리디케가 있었는데, 어느 날 그녀는 자신에게 추근대는 아리스테우스란 양치기를 피해 달아나다가 뱀에 물려 죽고 만다. 오르페우스는 비탄에 잠겼고, 아내를 구하러 지하세계로 내려갈 결심을 한다. 그는 아름다운 연주로 저승의 강의 뱃사공인 카론과 저승 문을 지키는 개인 케르베로스를 감동시켰고, 이들은 오르페우스에게 저승으로 가는 길을 순순히 내어준다. 지하세계를 관장하는 신神인 하데스의 아내 페르세포네도 오르페우스의 연주에 감동하여 그가 에우리디케를 데리고 나갈 수 있도록 남편을 설득했다고 한다.

한편 오르페우스가 리라를 연주할 때면 그 음악적 선율이 너무도 아름다워 주변의 동물들이 하나둘 모여들어 그의 연주를 경청했다고 하는데, 도미틸라 카타콤베의 〈오르페우스 그리스도〉 도상을 보면 그 모습이 묘사되어 있다. 단지 연주하는 악기가 리라가 아니라 팬파이프로 바뀌었을 뿐이다.

카타콤베의 화가들이 그리스도를 오르페우스로 그린 것은 우선 오르페우스가 당시 로마에서 매우 인기 있던 주제였기 때문이었을 것이고, 다음으로는 내용적인 면에서 오르페우스가 음악을 통해 모든 살아 있는 생명과 지하세계의 망자들까지도 감화시켰듯이 그리스도의 복음도 산 자와 죽은 자 모두에게 널리 퍼지길 염원하는 마음으로 오르페우스 그리스도를 그렸을 것이다. 그리하여 이 도상을 보는 사람들은 오르페우스가 아름다운 음악으로 지하세계에서 아내를 구출했듯이 그리스도께서도 자신들을 어둠 속에서 구해주길 기원했을 것이다.

오르페우스 그리스도는 박해의 위험한 상황에서도 인간의 미적 욕망을 충족시켜 주는 소재이다. 요나를 엔디미온처럼 그림으로써 박해 속에서도 잠시나마 하나님의 은총을 '향유'하고 싶어 했듯이, 그리스도를 오르페우스처럼 그림으로써 잠시나마 현실의 고통을 잊고 '전원' 속에서 울려 퍼지는 아름다운 음악 선율을 상상하며 위로받고자 했을 것이다.

오르페우스 그리스도 역시 초기 기독교 미술의 토착화 현상을 전형적으로 보여주는 도상이다. 지역 미술의 형태Form를 차용하여 그 안에 기독교적 내용Inhalt을 결합한 도상이다. 3세기 로마에서 제작된 〈동물에 둘러싸인 오르페우스〉 모자이크화와 마르첼리누스-페트루스 카타콤베에 그려진 〈오르페우스 그리스도〉를 비교해보면 두 인물의 모습이 매우 비슷한 것을 알 수 있다. 도미틸라 카타콤베의 오르페우스 그리스도와 비교할 때, 팬파이프 대신에 리라 악기를 들고 있는 모습이나 옷차림 그리고 옆에 서 있는 나무까지 흡사하다.

〈동물에 둘러싸인 오르페우스〉 약 200~250년. 고대 로마 모자이크. 팔레르모 고고학 미술관. 이탈리아 시칠리아

〈오르페우스 그리스도〉 3세기 말. 마르첼리누스-페트루스 카타콤베. 이탈리아 로마

그리스도를 선한 목자나 오르페우스같이 목가적이고 전원적인 모습으로 비유한 도상들은 기독교가 공인된 후 점차 사라진다. 특히 오르페우스 그리스도는 그리스 신화의 이교적 모티브라는 점에서 성상 논쟁Iconoclasm을 겪으며 흔적도 없이 사라진다. 그나마 선한 목자 도상이 어느 정도 명맥을 유지하지만 그 역시 점차 사라지고, 근엄한 그리스도 도상에게 자리를 내준다. 이탈리아 라벤나의 갈라 플라치디아 묘당Mausoleum of Galla Placidia에 그려진 〈선한 목자〉 모자이크화가 거의 마지막 작품이다.[11]

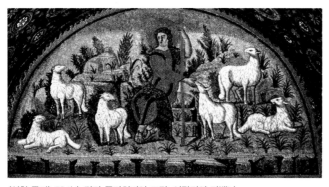

〈선한 목자〉 504년. 갈라 플라치디아 묘당. 이탈리아 라벤나

갈라 플라치디아의 〈선한 목자〉는 카타콤베의 〈선한 목자〉보다는 좀 더 근엄해 보인다. 후광이 드리워진 모습도 그러하고, 복장도 카타콤베 도상의 짧은 튜니카 복장과는 대조적으로 발끝까지 길게 내려와 있는 달마티카dalmatica에서 근엄함이 묻어난다. '달마티카'는 2세기경 달마티아 지역에서 처음 입기 시작하여서 그렇게 부른다. 처음에는 로마의 귀족들이 입던 옷이었는데, 가톨릭교의 전례의상으로 전유된 옷으로 두 개의 줄이 세로로 가로지르는 모양이 특징이다. 달마티카 복

장의 역사야말로 기독교의 토착화 문화를 가장 대표적으로 보여주는 사례 중 하나이다. 세속의 귀족들이 입던 옷을 전례의상으로 전유한 사실도 놀라운데, 복장의 이름까지도 그대로 수용하여 현재 가톨릭, 성공회, 감리교의 전례의상의 고유명사로 사용되고 있으니 말이다. 여튼 그러한 역사를 지닌 달마티카를 갈라 플라치디아의 선한 목자 그리스도가 두르고 있는 것으로 보아 사제로서의 그리스도를 그리고 있는 것으로 볼 수 있다. 그 점은 목자의 지팡이 대신에 커다란 십자가를 들고 있는 점에서 더욱 강조된다. 사목하는 양들을 위해 희생하는 선한 목자 그리스도의 이미지를 부각시키고 있다. 이 작품이 만들어질 때는 기독교가 이미 로마제국의 국교로 공인된 후였기 때문에 그리스도를 묘사하는 방식도 이전과는 매우 다르며, 좀 더 근엄하고 성스러운 모습의 그리스도를 그리고 있는 것이다.

〈선한 목자〉 도상이 미술사에서 사라진 것은 그리스도에 대한 사람들의 기대도 달라졌기 때문이다. 이제 사람들은 더 이상 박해의 어두운 현실 속에서 길을 잃거나 소외된 자를 찾으시는 선한 목자를 기대할 필요가 없게 되었다. 기독교는 이제 로마제국의 국교가 되었고, 사람들은 더 이상 숨어서 신앙생활을 할 필요가 없어진 것이다. 기독교 미술은 황제의 후원 속에서 제작되는 공적 미술이 되었고, 그리스도 형상도 우주를 통치하는 그리스도, 세상을 구원하는 메시아, 교사로서의 그리스도 등 근엄하고 권위적인 모습으로 그려졌다. 이탈리아 시칠리아의 몬레알레 수도원 대성당에 그려진 그리스도는 "만물을 지배하는 군주"를 뜻하는 판토크라토르Pantocrator 그리스도이다.[12]

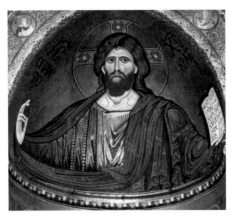

〈판토크라토르 그리스도〉 12세기. 모자이크. 몬레알레 성당. 이탈리아 시칠리아

긴 머리에 수염을 덥수룩하게 기른 그리스도의 모습이 근엄하고 권위적이다. 십자가가 그려진 후광을 쓰시고 한 손에는 복음서를 들고, 다른 한 손으로는 축복의 제스처를 취하고 계시다. 굽은 세 손가락은 삼위일체를 상징하고, 편 두 손가락은 그리스도의 인성과 신성을 상징한다. 이 점에서 〈판토크라토르 그리스도〉 도상은 이미 중세에 체계화된 그리스도론Christology을 전제한 도상이라는 것을 알 수 있다. 이에 비하면 카타콤베의 그리스도 도상들은 훨씬 덜 권위적이지만 신자들의 순수한 신앙심에서 발로한 비유적인 이미지들이었다고 말할 수 있다.

초대교회의 카타콤베 도상은 지하무덤 속에서 피어난 주옥같은 도상들이었다. 진정한 아름다움은 고난 속에서 탄생하는가? 초대교회에 대한 로마제국의 박해로 인해 카타콤베의 화가들은 오히려 사물의 본질을 꿰뚫는 직관의 눈을 선물 받았는지 모른다. 그들이 창조한 도

상들은 단순 간결하고 때로는 미숙하고 투박했지만, 그 안에 담긴 시적詩的이고 상징적인 힘은 그 어떤 후대의 도상들보다도 강력했다.

따라서 카타콤베 도상들은 강한 매력으로 후대의 화가들에게 지속적인 영향력을 미칠 수 있었고, 중세 천 년을 넘어 르네상스와 바로크 미술에 이어 낭만주의, 상징주의 등 현대미술의 문턱에 이르기까지 기독교 도상학의 대체 불가한 본本으로 작용할 수 있었던 것이다.

# 제2장

# 바실리카Basilica 와
# 중세 교회 건축

카타콤베의 화가들은 이교 문화에 대해 상당히 열린 마음을 지니고 있었다. 그들은 거리낌 없이 현지 지역문화를 자기화하여 독창적인 도상을 산출했고, 기독교 도상의 초석을 마련했다. 초기 기독교 미술이 지니는 이러한 토착화 미술의 경향은 회화뿐만 아니라 건축에서도 나타난다.

초대교회에서 교회 건축이란 것은 따로 없었다. 기독교 박해의 어려운 시기에 신자들은 교우의 집에 모여 소규모 예배를 드릴 뿐이었고, 여기서 생겨난 이른바 가정교회house church는 집주인의 이름을 따라 교회 이름을 지었다고 하여 '티툴루스Titulus 교회'라고 불렀다.

우리가 지금 상상하는 교회 건축의 형태가 갖추어지기 시작한 것은 기독교가 공인된 이후의 일이었다. 수백 년의 박해와 고난 끝에 기독교인들은 드디어 세상 밖으로 나와 당당하게 신앙생활을 할 수 있게 되었는데, 그 전환의 계기가 아이러니하게도 그들을 박해하던 로마 황제의 꿈 이야기에서 시작한다.

세력의 확장을 위해 경쟁자인 막센티우스와 밀비우스 다리에서의 중요한 전투를 앞두고 있던 콘스탄티누스 1세 황제(AD 272~337)는 전

투 전날에 꿈을 꾸는데, 꿈 속에서 십자가 상징과 함께 "이 표시로 너는 승리할 것이다$^{In\ hoc\ signo\ vinces}$"라는 문자 계시가 나타난다. 잠에서 깬 콘스탄티누스 황제는 깊은 고민에 빠진다.

십자가는 자신들이 오래 전부터 박해하던 기독교 종교의 상징이기 때문에 십자가를 깃발에 꽂고 출정하는 것은 자기모순이기 때문이었다. 그럼에도 불구하고 황제에게는 전쟁에서의 승리가 무엇보다 중요했을까. 그는 그 일을 감행했고, 밀비우스 대전에서 대승을 거둔다. 이 일로 그는 자신이 박해하던 기독교의 신이 진정 살아 있는 신이라는 것을 몸소 체험했고, 313년 밀라노 칙령을 발표하며 기독교 박해를 해제한다.[13] 바티칸 궁전에는 콘스탄티누스의 방$^{Sala\ di\ Constantino}$이라는 곳이 있는데, 이곳에 콘스탄티누스 황제의 그러한 일화가 벽화로 그려져 있다. 이 중에서 〈십자가의 비전〉과 〈밀비우스 다리의 전투〉 장면에는 그가 체험한 십자가 계시의 꿈 이야기와 밀비우스 다리 전쟁에서의 승리 일화가 서사적으로 묘사되어 있다.

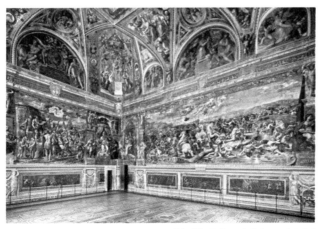

콘스탄티누스의 방$^{Sala\ di\ Constantino}$. 바티칸 궁. 이탈리아

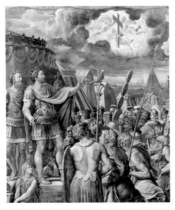

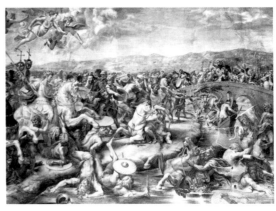

라파엘로 화파 〈십자가의 비전〉 1524년. 바티칸 궁. 이탈리아

줄리오 로마노 〈밀비우스 다리의 전투〉 1524년. 바티칸 궁. 이탈리아

　　가톨릭교의 대성전 안에 이교 황제의 업적과 일화를 그린 그림들이 가득 채워진 것이 의아하지만 기나긴 기독교 박해를 종식시킨 콘스탄티누스 1세의 업적은 교회사적으로 볼 때 매우 중요하며, 특히 그것이 십자가 계시에 의해 이루어진 사건이라는 점에서 이해가 된다. 바티칸 궁 안에는 라파엘로가 그린 4개의 이러한 방들이 있는데, 그 중에서도 콘스탄티누스의 방이 가장 큰 점으로 미루어볼 때 기독교 공인이 지니는 교회사적 의미가 얼마나 큰 지를 짐작할 수 있다. 콘스탄티누스의 방 안에 그려진 또 다른 벽화인 〈콘스탄티누스의 세례〉에는 황제 자신이 기독교로 개종하고 세례를 받은 장면이 묘사되어 있다.

　　이 그림을 보면 로마의 황제가 기독교 세례를 받기 위해 가톨릭 주교 앞에 무릎을 꿇고 있는 모습을 볼 수 있다.[14] 당시 로마제국의 황제는 스스로 신과 같은 존재였다. 그러한 존재가 기독교로 개종을 하고 세례를 받기 위해 무릎을 꿇는 장면은 앞으로 중세 천 년을 통해 전개될 신정 정치의 예고와도 같다. 즉 이 사건은 콘스탄티누스 황제 개인

의 세례를 넘어 세상 권력이 교회 권력 앞에 무릎을 꿇는 상하 구도의 상징적인 의미를 지닌다. 앞으로는 세상 권력이 왕으로 임명되기 위해 반드시 교회 권력의 수장인 교황의 승인을 받아야 했으며, 이러한 방식으로 교회 권력은 중세 천 년간 세속 왕권 위에 군림하게 된다.

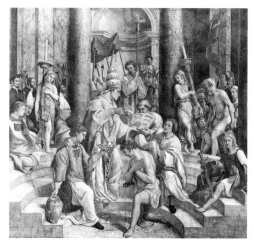
라파엘로 〈콘스탄티누스의 세례〉 1524년. 바티칸 궁. 이탈리아

기독교로 개종한 콘스탄티누스 황제가 가장 먼저 한 일은 기독교의 성전聖殿을 짓는 일이었다. 그런데 그때까지는 기독교 성전이라는 것이 역사적으로 존재한 적이 없었다. 따라서 성전 건축을 위해 여러 가지 다양한 건축 모델들을 살펴보았을 것이다. 가장 먼저 고려했을 모델이 로마의 신들을 모신 신전 건축이었을 텐데, 이 모델이 관철되지 않은 이유는 다음과 같이 추측할 수 있다. 우선은 이교의 신을 모시고 숭배한 건축물이라는 점에서 적합하지 않다고 여겼을 것이다. 그러나 더 개연적인 이유는 현실적인 면에 있었다. 고대 로마의 신전은 사면이 기둥으로 둘러싸여 있었고, 기둥의 안쪽으로 벽을 쌓아 내부의 공간을 산출했는데, 이 내부 공간을 첼라cella라고 불렀고, 가장 안쪽에 신상神像을 안치했다.

그런데 첼라는 사방이 벽으로 막혀 창문이 없는 폐쇄적인 공간이었다. 입구에서 신상에까지 이르는 복도는 신에게 제물을 바치는 사제

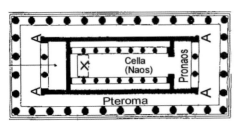
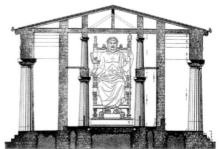

고대 로마 신전의 평면도(좌), 입면도(우)

만 들어갈 수 있을 정도로 비좁고 어두웠다. 로마에 위치한 포르투누스Portunus 신전을 보면 내부 공간이 매우 협소하고 빛이 전혀 들지 않는 구조라는 것을 확인할 수 있다.

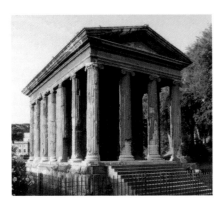

포르투누스 신전, 기원전 100년. 이탈리아 로마

이런 건축은 기독교 성전을 위해 결코 적절한 공간일 수 없다. 기독교 성전은 일차적으로 사제만 들어가는 공간이 아니라, 많은 사람이 함께 모여 '예배'를 드리는 공간이다. 따라서 크고 널찍한 공간이 필요하다. 이러한 현실적 이유 때문에 로마의 신전 건축은 기독교 교회의 모델로 부적합한 것이었다.

이러한 상황에서 등장한 최적의 모델이 바실리카basilica였다. 바실리카는 그리스어로 "왕의 홀βασιλική στοά"이라는 뜻을 지니는데 로마의 공공 건축물이었고, 주로 시시비비를 가리는 법정이나 상업 거래소 등

의 용도로 사용되었다. 그런 곳은 용도상 많은 사람들이 모여야 했기 때문에 바실리카의 내부 공간은 넓고 큼직하게 지어졌다. 또한 바실리카는 신전 건축과 달리 종교와 상관없는 중성적인 성격을 지닌 공공건축물이었기 때문에 오히려 종교적인 갈등 없이 기독교 성전의 모델로 수용될 수 있었을 것이다.

현재 남아 있는 가장 대표적인 바실리카로는 312년 로마의 포룸 로마눔forum romanum에 건축된 막센티우스 바실리카Basilica of Maxentius를 들 수 있다.

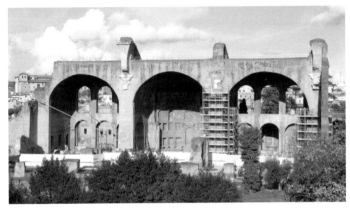

막센티우스 바실리카. 312년. 로마 포룸 로마눔

그런데 막센티우스 바실리카는 폐허만 남아 있기 때문에 내부 공간을 온전히 살펴볼 수가 없다. 그 대신 독일의 트리어Trier라는 작은 도시에 다행히도 온전한 모습의 바실리카가 현존한다. 트리어는 현재 독일의 한 소도시이지만, 당시에는 콘스탄티누스 1세 황제가 주로 여름에 거주하던 레지던스Residence 도시였다. 따라서 규모는 작지만 포르타 니그라Porta Nigra 성문, 암피테아터Amphitheater(원형극장), 카이

저테르멘Kaiserthermen(황제 목욕탕), 뢰머브뤼케Römerbrücke(고대 로마 다리) 등 마치 작은 로마와도 같이 고대 로마의 유적들이 곳곳에 남아 있는 고도古都이다. 트리어에 310년 건축된 콘스탄티누스 바실리카Basilica of Constantinus를 살펴보자.

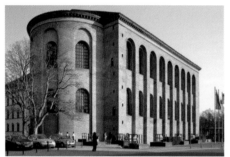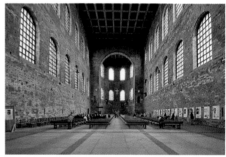

콘스탄티누스 바실리카 외부(좌) 내부(우). 310년. 독일 트리어

콘스탄티누스 바실리카의 내부를 보면 1주랑 건물임에도 불구하고 상당히 큰 것을 볼 수 있다. 이를 통해 3주랑으로 이루어진 막센티우스 바실리카의 내부가 얼마나 컸을지 규모를 가늠할 수 있다. 양쪽으로는 큰 창문의 열列이 두 층으로 배치되어 내부 공간이 매우 밝고, 많은 사람들이 한꺼번에 모여 예배를 드리기에 충분할 만큼 공간이 널찍하다. 현재는 개신교 교회로 사용되고 있다.

고대 로마의 신전이 외부에 기둥을 세우고 그 안에 벽을 쌓아 좁은 내부 공간을 산출했다면, 바실리카는 외부에 벽을 쌓고 내부에 기둥의 열列을 심는 방식으로 널찍한 내부 공간을 산출했다. 가운데 신랑身廊을 중심으로 양쪽의 측랑側廊 수에 따라 3주랑柱廊 바실리카, 5주랑 바실리카가 생겨났고, 각 주랑의 높이를 다르게 하여 모든 공간에

빛이 들어올 수 있는 창문의 열을 배치했다. 바실리카의 창문 열이 이후 기독교 교회 건축의 고측창高側窓이 된다.<sup>15</sup> 트리어의 콘스탄티누스 바실리카는 내부에 기둥이 없는 가장 단순한 1주랑 바실리카이지만, 막센티우스 바실리카는 3주랑 바실리카이며, 구舊 베드로 대성당이 바로 이 모델로 지어졌다.

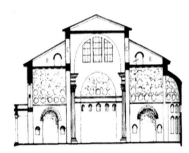
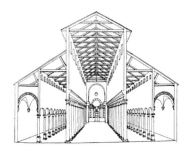

막센티우스 바실리카. 입면도(3주랑 바실리카)　　　구舊 베드로 대성당. 입면도(5주랑 바실리카)

구 베드로 대성당은 3개의 복도로 이루어진 3주랑 바실리카에 두 개의 복도를 더 추가한 5주랑 바실리카로 지었으니 그 규모가 얼마나 컸을지 상상할 수 있다. 한편 베드로 대성당은 영어로 Saint Peter's Basilica라고 부른다. 교회의 이름에서도 알 수 있듯이 기독교는 '성전'을 가리키는 고유명사로 세속적 건축명칭인 '바실리카'를 그대로 사용하고 있다. 고대 그리스에서부터 "왕의 홀"이라는 의미를 지녔던 바실리카가 이제는 기독교 성전을 가리키는 고유명사로 둔갑한 것이다. 이 현상은 카타콤베 회화에서 볼 수 있었던 기독교 미술의 '토착화' 현상이 건축의 영역에서도 나타난 것으로 이해될 수 있다. 하나님을 모시는 성스러운 공간을 이교의 공공 건축용어로 불렀다는 것 자체로 우리는 기독교 미술이 지역 문화에 대해 얼마나 열린 마음을 지니고 있었

는지 다시금 확인할 수 있다. 처음부터 기독교는 타자를 수용하며 자신의 문화를 정립해간 종교였던 것이다.

구 베드로 대성당은 326년에 건축되었다. 기독교 공인 후 콘스탄티누스 황제는 당시 종교적, 정치적으로 매우 중요했던 예루살렘, 안디옥, 콘스탄티노플, 알렉산드리아, 로마의 다섯 도시에 각각 큰 기독교 성전을 짓도록 명령한다. 로마에는 67년 로마에서 순교한 베드로 성인의 무덤이 있는 자리 위에 성전을 건립했다. 현재는 남아 있는 잔재를 바탕으로 재현한 그림 한 점으로만 예전의 모습을 상상할 수 있지만, 길이가 100m가 넘는 상당한 규모의 건축물이었을 것으로 추정한다.

이렇게 큰 규모로 교회를 건축한 데에는 베드로 성당이 본래 베드로 성인의 묘소를 방문하려고 온 순례자들의 숙박과 거주를 목적으로 지어졌기 때문이다. 마태복음 16장 18~19절을 보면 예수 그리스도께서 베드로에게 "너는 베드로이다. 나는 이 반석 위에다가 내 교회를 세우겠다. 죽음의 문들이 그것을 이기지 못할 것이다. 내가 너에게 하늘나라의 열쇠를 주겠다. 네가 무엇이든지 땅에서 매면 하늘에서도 매일 것이요, 땅에서 풀면 하늘에서도 풀릴 것이다"라고 말씀하시는 구절이 나온다.

베드로는 그리스어로 petros 즉 "돌" 내지 "바위"를 뜻한다. 그리스도께서 부른 그 이름으로 베드로는 교회의 '반석'이자 초대교회의 수장이 되었고, 그가 죽은 후에도 후계자를 통해 베드로의 소명을 계승토록 했으니 이로부터 가톨릭교회의 교황제도가 생겨난 것이다. 초대교황으로서 베드로의 위상은 그리스도의 말씀으로 소급된다는 점에서 정통성을 지녔다. 따라서 그의 무덤을 찾는 순례자들은 수 없이 많았고,

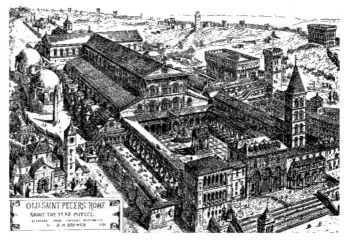

구舊 베드로 대성당. 복원도. 19세기

신新 베드로 대성당. 조감도

이들을 모두 수용하고 숙박시키기 위해서는 베드로 성당 규모의 성전
이 필요했다.[16]

구 베드로 바실리카의 파사드Fassade(건축물의 정면)를 보면 가운데

신랑을 중심으로 좌우로 측랑이 각각 2개인 5주랑 바실리카의 모습을 선명하게 볼 수 있다. 반면 르네상스 때 재구축된 신新 베드로 바실리카는 르네상스 양식에 따라 중앙집중식 구조로 변한 것을 볼 수 있다. 구 베드로 바실리카의 뾰족한 박공지붕Satteldach도 르네상스 양식에 따라 둥그런 돔Dom 지붕으로 바뀌었다.

르네상스 미술은 인간 중심의 철학을 지니고 있었기 때문에 교회의 평면도도 신 중심의 라틴 십자가 형태보다는 비트루비안 맨vitruvian man의 비율에 기초한 인간 중심의 중앙집중식 구도를 선호했다.[17] 그래서 구 베드로 바실리카의 긴 평면도 길이는 축소되었고, 아트리움 Atrium이라고 불리는 네모난 "안마당" 역시 비트루비안 맨에 근거하여 르네상스 미술가들이 즐겨 사용했던 원형 형태의 광장으로 변형된 것을 볼 수 있다.[18]

바실리카 건축물에서 빼놓을 수 없는 핵심적인 요소는 앱스Apse이다. 로마의 막센티우스 바실리카 건축의 신랑身廊 맨 끝에 자리한 반원형 모양의 벽감이 바로 앱스이며, 그 안에는 보통 재판장이나 거래를 집행하는 사람이 착석하며 청중을 주도했다.

다시 말해 앱스는 건축물의 가장 깊숙한 곳에 자리한 부분이자, 건물로 들어오는 사람들의 시선이 집중되는 정중앙의 중요한 자리로 교회 건축에서는 앱스 공간에 예배를 드리는 제단을 세웠고, 성체聖體

막센티우스 바실리카. 복원도

를 모셨다.[19] 로마의 막센티우스 바실리카와 구 베드로 바실리카의 평면도를 비교해보면, 후자가 전자의 앱스를 수용한 것이 분명히 보인다.

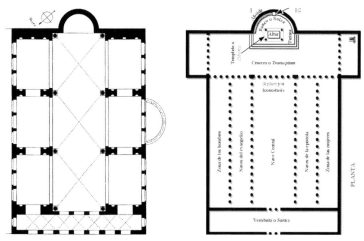

막센티우스 바실리카 평면도(좌), 구 베드로 바실리카 평면도(우)

앱스는 교회 건축의 머리와도 같은 곳이다. 유럽의 교회 건축에서는 앱스가 동쪽으로 향하는 것을 원칙으로 한다. 동쪽은 해가 뜨는 방향이라는 의미도 있지만, 그리스도가 돌아가신 예루살렘이 유럽에서 보면 동쪽이라는 의미도 있다. 이러한 의미를 담아 구 베드로 바실리카의 앱스는 베드로 성인의 무덤 위에 건축되었고, 그곳에 예배를 드리는 제단을 마련했다.

앱스가 바실리카 건축에서 수용된 교회 건축의 핵심 공간이라면, 바실리카 건축에는 없는 새로운 건축요소가 교회 건축에서 생겨난다. 구 베드로 바실리카에서도 볼 수 있는 팔arm이다. 건축용어로 '팔'이라고 부르는 이 부분은 실제 사람의 팔이 위치한 곳에 자리하는데, 십자가에 매달리신 그리스도의 팔이 있는 위치라서 그렇게 부른다. 그래서

세속 건축의 바실리카에는 없는 '팔' 부분이 교회 건축으로서의 바실리카에는 등장한 것이다. 십자가 형태에서 기원하는 '팔'은 구 베드로 바실리카를 시작으로 하여 로마네스크와 고딕 양식으로 이어지는 중세 교회 건축의 핵심적 건축 요소로 된다.

중세 교회 건축의 십자가 이념(좌)과 평면도들(우)

앱스 부분은 그리스도의 머리에 해당하고, 그리스도의 팔과 다리는 각각 익랑翼廊, Transept과 신랑身廊, Nave에 해당하며, 그리스도의 심장 부분은 교차랑交叉廊, Crossing에 해당한다. 교회의 종탑은 그리스도의 심장이 위치한 교차랑 부분에서 대부분 올라간다.

로마네스크 양식의 대표적 교회 건축이자 지금은 유네스코 문화유산인 독일의 슈파이어 대성당Dom zu Speyer과 고딕 양식의 대표적 교회 건축인 독일의 쾰른 대성당Kolner Dom의 조감도를 보면 익랑과 신랑과 앱스로 구성된 십자가 평면도와 교차랑 위로 종탑이 올라간 것이 분명하게 보인다.

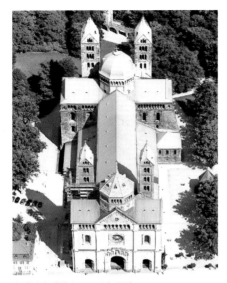
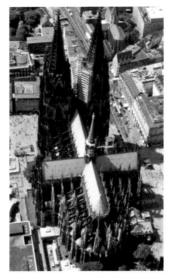

슈파이어 대성당. 1060년. 독일    쾰른 대성당. 1248년. 독일

　　슈파이어 대성당과 쾰른 대성당에서 볼 수 있듯이, 교회 건축도 시간이 흐르면서 점차 복잡해지고 교회 공간의 증축에 따라 건축적 요소들도 많이 증가한다. 그래서 유럽의 대성당들을 보면 우선은 크기에 압도되고, 다음으로는 복잡한 구조 때문에 나의 이해를 넘어서는 영역이라고 여기게 된다. 그러나 아무리 거대하고 복잡하게 변화한 교회 건축도 쉽게 들여다볼 수 있는 길이 바로 '바실리카'이다. 거대한 교회 건축의 핵심에 앱스, 신랑, 익랑, 교차랑의 종탑으로 구성된 바실리카 건축이 자리하고 있다고 생각하면, 교회 건축을 이해하고 감상하는 것도 그리 어려운 일이 아닐 수 있다.

　　다음에는 중세의 교회 건축에 바실리카가 어떤 방식으로 적용되어 로마네스크, 고딕의 거대하고 웅장한 중세 교회 건축 양식으로 구축되어 갔는지 차근차근 살펴보겠다. 우선 1107년에 지어진 성 베드로–바울 바실리카St. Peter and Paul Basilica를 살펴보자.

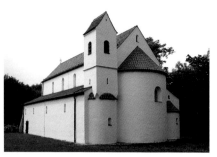

성 베드로-바울 바실리카. 서쪽 파사드(좌), 동쪽 앱스(우). 1107년. 독일 바이에른 주

독일 바이에른 주州에 위치한 성 베드로-바울 바실리카는 교과서 같은 바실리카 교회 건축물이다. 서쪽 파사드를 보면 3주랑 바실리카 구조가 장착되어 있는 것이 분명하게 보인다. '신랑'을 중심으로 좌우로 두 개의 '측랑'이 있고, 신랑의 동쪽 끝에는 반원 형태의 벽감인 '앱스'가 자리한다. 그리고 2층에는 빛이 들어오는 '고측창'의 창문 열이 보인다. 동쪽의 앱스 옆에는 측랑 끝에 작은 앱스들이 추가되는데, 이곳은 주로 사제들이 예배 때 사용하는 도구나 성물을 보관하는 용도로 지어진 '제실'이다. 이 교회에는 팔이 없는데, '팔' 부분에 해당하는 '익랑'과 '교차랑' 부분에서 종탑이 올라가면 3주랑 바실리카의 기본구조가 완성된다. 독일 미텔하임Mittelheim에 자리하고 있는 성 에기디우스 아우구스티누스 수도원교회를 보면 그 기본 형태를 볼 수 있다.

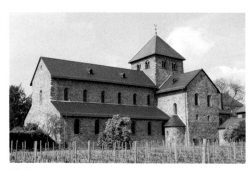

성 에기디우스 아우구스티누스 수도원교회. 12세기. 독일 미텔하임

서쪽 파사드를 보면 선명하게 3주랑 바실리카 건

축물인 것을 알 수 있다. 사진에는 볼 수 없지만 동쪽에는 '앱스'가 튀어나와 있다는 것을 충분히 상상할 수 있다. 실내 공간의 빛의 원천인 '고측창'의 창문 열이 보인다. 그리고 신랑과 익랑이 만나서 생기는 '교차랑' 위에는 '종탑'이 올라가 있다. 익랑에는 다시 작은 앱스들이 추가되어 있는 것을 볼 수 있는데, 제실로 활용된 이 작은 앱스 공간들은 시간이 갈수록 점차 많이 추가되며 교회 건축을 복잡하게 만드는 요소가 된다.

교회 건축을 복잡하고 거대하게 만드는 또 다른 건축요소가 있는데, 바로 서쪽 파사드에 증축되는 거대한 '서쪽구조물'이다. '웨스트워크Westwork'라고 불리는 서쪽 구조물은 로마네스크와 고딕 교회 건축에서 구성의 차이는 있지만, 신랑으

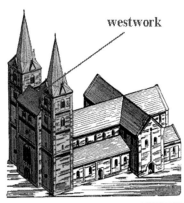

서쪽구조물

로 연결되는 부분에 중앙현관문Portal이 설치되고, 양쪽의 측랑 부분에는 높은 종탑이 올라가는 형태로 구성되는 것이 일반적이다.

높은 벽처럼 쌓아올린 서쪽구조물은 교회를 성스러운 공간으로 여기는 경향이 강화되면서 추가된 구조물로서, 죄인이 사는 세속적 공간과 하나님을 모시는 성스러운 공간을 구분하는 역할을 하는 건축요소이다. 말하자면 성스러운 공간에 들어가기 위한 높은 문턱과도 같은 곳이다. 프랑스 알자스의 셀레스타에 있는 성 피데스St. Fides 교구성당 교회를 보면 전형적인 로마네스크 양식의 서쪽구조물을 볼 수 있다.

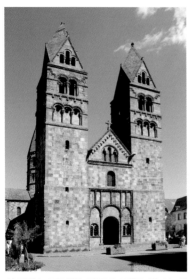

성 피데스 교구성당. 1180년. 프랑스 알자스 셀 레스타

아미앵 대성당. 1288년. 서쪽 파사드. 프랑스

이러한 서쪽구조물이 고딕 건축으로 가면 그야말로 화려한 조각과 스테인드글라스 창문으로 장식되며, 탄성을 자아내는 예술적 파사드로 발전한다. 아미앵 대성당의 서쪽 파사드에서 우리는 전형적인 고딕 교회의 서쪽구조물을 볼 수 있다. 우선 3주랑 바실리카에 상응하는 세 개의 출입문이 보이는데, 측랑의 출입문 위로는 종탑이 솟아 있고, 신랑의 중앙 현관 위로는 장미 창rose window이라고 불리는 원형 스테인드글라스가 장식되어 있다. 신랑의 중앙현관문은 삼각형의 아치 구조로 이루어졌는데, 조각상으로 첩첩이 둘러싸여 있고, 문 위에 팀파눔tympanum이라고 불리는 곳에는 최후의 심판 장면이 부조로 조각되어 있다. 이것은 세속의 공간에서 성스러운 공간으로 입장할 때 죄를 회개하고 들어갈 것을 요청하는 장면이다.

마리아 라흐 수도원. 12세기. 독일 라인란트팔츠 주

독일의 라인란트팔츠 주<sup>州</sup>에 자리한 마리아 라흐<sup>Maria Laach</sup> 수도원은 교과서적인 로마네스크 양식의 교회이다. 이제까지 살펴본 건축요소들을 바탕으로 이 교회 건축을 한 번 읽어보자. 우선 서쪽에는 높은 '서쪽구조물'이 세상의 공간과 교회의 성스러운 공간을 구분하고 있다. 서쪽구조물 뒤로는 3주랑 바실리카의 신랑과 측랑이 선명하게 보인다. 가운데 신랑의 외벽에는 빛이 들어오는 '고측창<sup>Clerestory</sup>'의 창문 열이 보인다. '신랑'과 십자가의 '팔'에 해당하는 '익랑'이 교차하는 부분에 '교차랑'이 만들어지고, 그 위로 종탑이 솟아 있다. 사진에서는 볼 수 없지만 동쪽 끝에는 반원 형태의 '앱스'가 튀어나와 있을 것이라는 것을 우리는 충분히 상상할 수 있다. 이렇게 구축된 마리아 라흐 수도원 교회는 로마네스크 교회 건축 양식의 완성된 형태이다. 이 교회 건축을 읽을 수 있다면 우리는 로마네스크 양식의 뼈대는 마스터한 셈이다.

우리나라 서울에도 로마네스크 교회 건축이 현존한다. 1926년 영

국의 건축가 아더 딕슨이 설계를 맡은 성공회 서울 주교좌성당이 로마네스크 양식으로 건축되었다. 우선 기본구조로 십자가 평면의 3주랑 바실리카가 선명하게 보이고, 그 위에 로마네스크 교회 건축을 구성하는 핵심요소들이 모두 갖추어져 있는 것을 볼 수 있다. 비교적 아담한 규모이지만 '서쪽구조물'이 있고, 빛의 원천인 신랑의 '고측창'이 보이고, 신랑과 익랑이 교차하는 교차랑 위로 '종탑'이 올라가 있다. 그리고 동쪽 끝은 각진 반원 형태의 '앱스'로 마감되어 있다. 군데군데 보이는 작은 앱스와 작은 종탑들은 장식 수준의 부설물로 볼 수 있다.

성공회 서울 주교좌성당. 1922~1996. 대한민국

이처럼 '바실리카' 건축의 기본구조만 이해한다면 우리는 로마네스크 교회 건축을 어렵지 않게 들여다볼 수 있다. 로마네스크 교회보다 규모가 훨씬 커진 고딕 양식의 교회 건축도 마찬가지이다. 건축물의 알맹이에 바실리카가 들어있다는 것만 알면 아무리 화려하고 거대한 고딕 교회라 할지라도 투시하는 것이 어렵지 않다. 고딕 성당 중

에서도 천장 높이가 가장 높은 프랑스의 아미앵 대성당Amiens Cathedral을 살펴보자.

누구나 한번은 여행 중에 마주친 고딕 성당 앞에서 놀라워한 경험들이 있을 것이다. 우선은 엄청난 크기에 놀라고, 다음은 건축물을 감싸고 있는 수많은 장식적 요소들 때문에 놀란다. 그런데 그 복잡해 보이는 장식적 요소들이 사실은 높은

아미앵 대성당. 1288년. 프랑스 아미앵

건축물을 지지하는데 필요한 건축적 요소라는 것을 알게 되면 고딕 교회 건축을 감싸고 있는 거대한 신비주의는 어느 정도 해소된다. 강철이나 콘크리트가 없던 시대에 길이 145m, 종탑을 제한 높이가 43m에 달하는 거대한 건축물을 돌로 쌓아올린다는 것은 사실상 불가능한 일이다. 신앙심으로 하늘 높이 성전을 쌓아올리고는 싶지만 그것을 실현하는 데에 따라오는 문제가 한두 가지가 아니다. 우선 하중의 무게를 어떻게 견딜지에 대해 중세 건축가들은 많은 고심을 했을 것이다. 이 문제에 대한 해법이 바로 플라잉 버트리스flying buttress였다.

우리말로는 "공중버팀벽", "버팀도리" 정도로 번역이 되는데, 중력에 의해 위로부터 압박해오는 건축물의 하중을 분산시키며 건물을 지탱해주는 구조물을 말한다. 만일 이 구조물이 없다면 돌로 만들어진 지붕이 무너져 내리는 것은 시간문제이다. 플라잉 버트리스뿐만 아

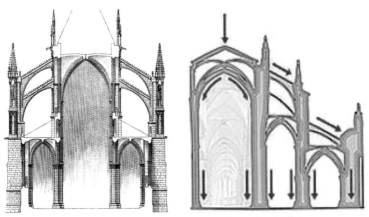

중세 고딕 교회건축의 플라잉 버트리스 구조물(좌)과 플라잉 버트리스의 기능(우)

니라 고딕 교회 건축의 특징인 뾰족한 아치, 뾰족한 창문, 뾰족한 지붕 그리고 뾰족한 첨탑까지도 모두 순수한 장식이라기보다는 하중을 최대한 분산시키려 했던 중세 건축가들의 지혜에서 산출된 건축적 요소들이었다. 고딕 양식의 뾰족한 형태는 말하자면 순수한 필요성에서 산출된 합리적 양식이었던 것이다. 아래의 아미앵 대성당 조감도를 보면 십자가 형태의 기본구조와 그 주위에 하중을 지탱하는 플라잉 버트리스가 마치 생선가시처럼 감싸고 있는 것을 선명하게 볼 수 있다.

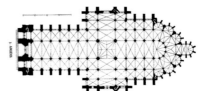

아미앵 대성당. 조감도(좌). 평면도(우)

우리가 고딕 성당의 구조를 한눈에 읽을 수 없는 것은 이러한 플라잉 버트리스 구조물이 건물을 엄청나게 둘러싸고 있기 때문이다. 그러나 그 버팀구조물을 다 거두어내면 아미앵 대성당과 같은 거대한 교회 건축도 핵심은 3주랑 바실리카이다. 서쪽 파사드를 지나면 '신랑'과 '측랑'의 3개 복도가 교차랑까지 이어지고 '팔' 부분의 '익랑'을 거쳐 '내진'과 '앱스'로 이어지는 3주랑 바실리카가 코어<sup>core</sup>에 자리하고 있는 것이다. '내진內陣, Choir'은 교차랑과 앱스 사이의 공간으로 일명 가대歌臺라고도 불리며, 사제들이 찬송하며 성무일도를 바치던 공간이다.

한편 아미앵 대성당의 평면도를 보면 신자들이 예배를 드리는 회중석會衆席, Aula은 3주랑인데 비해, '내진'은 5주랑으로 더 비대한 것을 볼 수 있다. 길이도 회중석의 길이보다 교차랑과 내진의 길이가 훨씬 더 길다. 내진과 앱스의 주변을 또 다른 복도인 주보랑周步廊, Ambulatory이 첩첩이 감싸고 있고, 주보랑에 다시 혹처럼 붙은 작은 앱스들이 더해지면서 서쪽 공간보다 동쪽의 공간이 훨씬 더 비대해진 것을 볼 수 있다. 동쪽 끝에 달린 작은 앱스들은 제실祭室, Apse chapel이라고 불리는 공간들인데, 성유물을 보관하거나 석관이나 소규모의 제단이 놓여졌다.

중세 후기의 교회 건축에서 동쪽이 유난히 비대해진 것은 성聖과 속俗의 구분이 더욱 강화되었다는 것을 의미한다. 로마네스크 교회 건축에서 서쪽구조물westwork을 구축함으로써 교회 밖의 세속 공간과 교회 안의 성스러운 공간을 구분했다면, 고딕 교회 건축에서는 교회 내부에서 다시 한 번 성과 속을 확연하게 구분하고 있는 것이다. 서쪽구조물의 높은 문턱을 넘어 내부의 성스러운 공간으로 들어가면, 그 중에서도 가장 성스러운 공간이 동쪽 끝의 앱스 공간이다. 이 공간을 주

성 베드로 교회 1490년. 내진 스크린. 벨기에 루벤

보랑이 첩첩이 감싸고 내진의 길이가 연장되면서 동쪽의 공간이 엄청나게 비대해지는 것이다. 한편 신도들이 모이는 회중석의 공간은 상대적으로 축소된다. 교회ecclesia의 본래적 의미가 예배를 드리기 위한 신자들의 '모임'일 때, 성스러운 공간을 강화하기 위해 교회 본연의 '모임'의 공간이 축소된 것은 아이러니하다. 이것을 단편적으로 보여주는 건축요소가 내진 스크린choir screen이라는 벽이다. 이 벽은 후기 고딕으로 갈수록 더 많이 설치되는데, 벨기에 루벤에 있는 성 베드로Sint Pieterskerk 교회에서 우리는 전형적인 내진 스크린을 볼 수 있다.

성 베드로 교회의 '내진 스크린'은 로마네스크 교회를 후기 고딕 양식으로 개조하면서 1490년경 설치한 것이다. 이 벽의 설치로 일반 신자들의 공간과 사제들의 전용공간은 확연하게 구분되고, 신자들은 사제들의 공간에 들어갈 수도 없고 볼 수도 없게 된 것이다.[20]

가톨릭교회에서 성과 속을 구분하는 경향은 20세기에 와서야 완화된다. 제2차 바티칸 공의회Concilium Vaticanum Secundum(1962~1965)에서 결의된 "인간으로의 대대적인 전환"으로 교회 내 평신도Laien의 역할이 강화되었고, 이를 반영하듯 새로 지어진 교회 건축에서는 사제 공간

과 일반 신도들의 예배 공간을 구분하는 일체의 구조물이 사라진다. 심지어는 제단이 회중석 가운데로 이동하는 현상도 관찰된다. 앞에서 본

성 베드로 교회 1490년. 현재 모습. 벨기에 루벤

루벤의 성 베드로 교회에서도 제2차 바티칸 공의회 이후 제단과 설교대가 내진 스크린 앞으로 이동한 것을 볼 수 있다.

　기독교가 공인된 이후 중세 천 년의 교회 건축은 로마네스크와 고딕 양식을 거치며 점점 규모가 커지고 장식도 화려해진다. 그러나 그 알맹이에는 고대 로마의 '바실리카' 건축이 자리한다. 바실리카의 중심에 자리한 '앱스'의 용도가 바뀌고, '팔'이 붙고, '교차랑'이 생기고, 그 위로 종탑이 올라가고, 측랑이 추가되며 3주랑, 5주랑 바실리카 교회 건축의 모습으로 점차 형성되어 간 것이다. 이 사실만 잊지 않으면 그 어떤 웅장하고 화려한 교회 건축도 우리는 충분히 투시할 수 있고, 건축을 하나의 미술 작품처럼 즐기며 감상할 수 있게 된다.

　교회 권력의 강화로 성과 속을 분리하는 건축적 요소들은 증가하고 교회의 벽은 점차 높아져 갔지만, 본래 기독교는 로마의 세속 건축물인 바실리카를 교회의 모델로 수용할 만큼 지역의 문화에 대해 열린 마음을 지니고 있었다. 기독교 성전을 가리키는 고유명사로 '바실리카'라는 용어를 그대로 수용해 사용하고 있는 점에서도 우리는 그 점을 다시 한 번 확인할 수 있다.

기독교 미술은 회화와 건축을 망라하며 처음부터 복음이 전파된 지역의 문화와 함께 호흡하며 자생한 '토착화 미술'이었다. 아마도 기독교가 로마가 아닌 한반도로 처음 전파되었더라면 교회 건축은 바실리카가 아닌 한옥 구조를 모델로 삼았을 것이다. 기독교는 세상에 대해 열린 마음으로 말씀의 씨가 뿌려진 지역의 문화를 적극 수용했다. 그리고 그 정신은 2000년의 세월을 통해 다양한 양식의 예술과 문화로 흡수되고 전개되었다.

# 제3장

# 중세 회화

우리는 카타콤베 벽화에서 그리스도를 '선한 목자' 그리스도나 '오르페우스' 그리스도로 재현한 것을 보았다. 이것은 한편으로는 당시 로마에 널리 알려져 있던 도상을 기독교가 전유한 것으로 볼 수 있고, 다른 한편으로는 그리스도를 직접 대놓고 그리지 못했던 시기에 비유적으로 표현한 그리스도 도상이라고 이해할 수 있다.

그러나 콘스탄티누스 1세 황제에 의해 313년 기독교 공인이 이루어지며 기독교 신자들은 세상 밖으로 나와 당당하게 신앙생활을 할 수 있게 된다. 이에 발맞추어 그리스도 도상도 달라지기 시작한다. 4세기 말에 그려진 코모딜라 카타콤베의 〈수염이 있는 그리스도〉 초상을 한 번 보자.

이 그리스도 도상은 기독교가 공인된 이후의 작품

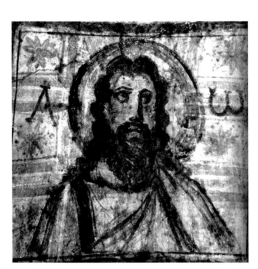

〈수염이 있는 그리스도〉 4세기 말~5세기 초. 코모딜라 카타콤베. 이탈리아 로마

으로, 이전의 비유적인 그리스도 도상과는 많이 달라 보인다. 덥수룩한 수염이 있는 그리스도의 얼굴은 근엄하고 권위적으로 보인다. 신성을 강조하는 후광이 확실하게 그려져 있고, 그리스도의 좌우에 새겨진 그리스 알파벳 알파(A)와 오메가(ω)는 요한계시록 22장 13절에 나오는 "나는 알파며 오메가, 곧 처음이며 마지막이고, 시작이며 끝이다"라는 그리스도의 말씀을 연상하게 한다. 후광과 알파와 오메가 기호를 통해 신성을 강조한 구원자로서 그리스도의 모습을 분명히 보여준다.

중세 회화에 들어가기에 앞서 카타콤베 회화의 말기 작품인 〈수염이 있는 그리스도〉 도상을 고대 그리스의 고전주의 작품인 〈벨베데레의 아폴로〉 그리고 헬레니즘 시대의 작품인 〈라오콘 군상〉과 비교하며 앞으로 전개될 중세 회화가 지닌 독특한 특징을 미리 살펴보고자 한다.

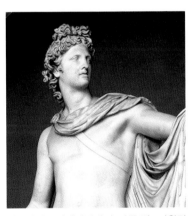
레오카레스 〈벨베데레의 아폴로〉 기원전 350~325년. 바티칸 미술관. 이탈리아

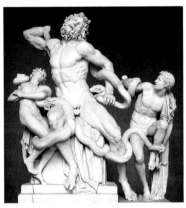
〈라오콘 군상〉 기원전 150~50년경. 바티칸 미술관. 이탈리아

〈벨베데레의 아폴로〉는 코모딜라 카타콤베의 〈수염이 있는 그리스도〉보다 무려 700년 전에 제작된 작품이다. 그럼에도 불구하고 그

리스 태양신의 자태를 보여주는 온화한 얼굴과 곱슬거리는 머릿결, 떡 벌어진 어깨의 신체 근육과 옷자락을 매우 사실적으로 묘사하고 있다. 자연주의적 사실주의를 표방한 그리스 조각의 위엄을 잘 보여주는 작품이다.

그리고 이보다 200년쯤 후에 제작된 〈라오콘 군상〉은 고전주의 조각보다 더 역동적이고 사실적이다. 트로이의 신관이었던 라오콘의 고통스러운 최후를 묘사한 이 작품은 그리스군의 목마를 트로이 성 안에 들이는 것을 반대했다는 이유로 신의 노여움을 산 라오콘이 두 자식과 함께 비참한 최후를 맞는 장면을 표현하고 있다. 뱀에게 공격당하고 죽어가는 마지막 고통과 격노가 실감나게 묘사되어 있다.

그런데 〈벨베데레의 아폴로〉와 〈라오콘 군상〉과 같은 작품을 〈수염이 있는 그리스도〉와 비교해보면 이상하지 않은가? 카타콤베의 그리스도 도상이 분명 훨씬 이후에 그려졌음에도 불구하고 왜 기술적으로는 비교도 안 될 정도로 투박하고 조야한 것일까? 재현의 기술은 시간이 지날수록 더 섬세해지고 세련되어지게 마련인데 왜 반대의 현상이 생겨난 것일까? 카타콤베의 화가들이 솜씨가 더 없어서였을까? 우리는 이 변화에 대해 근본적인 질문을 하지 않을 수 없다.

여기에는 분명 어떤 이유가 있을 것이고, 필자는 이것을 기독교의 도래라는 역사적 사건으로 설명할 수 있다고 본다. 그리스도의 탄생은 인류 역사의 기원전과 기원후를 바꾸어 놓은 사건이며, 새로운 시대가 열렸음을 알리는 사건이었다. 이에 미술의 역사에서도 기독교 미술이라는 새로운 장르가 생겨나게 된다.

초기 기독교 미술은 선례先例가 없는 상태에서 고대 그리스 로마

의 미술을 형식으로 수용하며 자신만의 도상을 발전시켜 가야 했다. 그런데 기독교 미술의 화가들은 그리스 로마의 예술가들처럼 자신의 실력을 뽐낼 수 없었다. 기독교는 고대 그리스 로마의 문명이 아닌 이스라엘의 유대교에서 생겨난 종교였고, 정신적으로는 유대교의 전통 아래에 있었기 때문이다. 유대교에는 우리가 적어도 미술이라고 알고 있는 이미지들이 부재했다. 유대교의 공회당Synagogue을 방문해본 사람이라면 누구나 그 점을 확인할 수 있다. 기독교 미술을 통해 우리에게 알려진 신의 이미지라는 것을 그곳에서는 전혀 찾아볼 수가 없다.[21]

유대교에서의 이미지 부재 현상은 구약성서로 소급된다. 모세가 하나님으로부터 직접 받았다는 십계명을 보면 "너희는 너희가 섬기려고 위로 하늘에 있는 것이나, 아래로 땅에 있는 것이나, 땅 아래 물속에 있는 어떤 것이든지, 그 모양을 본떠서 우상을 만들지 못한다. 신상도 만들어서는 안 되며 그것들을 경배하거나 섬기지 못한다"(출애굽기 20장 4절)라고 쓰여 있다. 신상을 만들어 숭배하는 것을 금지한 이 계명은 우상숭배 금지의 계명과 연결되며 유대인들로 하여금 자연을 모방하는 미술 행위 자체를 부정하게 했고, 이런 경향은 유대교를 넘어 기독교의 역사로까지 지속된다. 중세의 성상 논쟁Iconoclasm은 신을 형상화하는 것에 대한 찬반의 치열한 논쟁이었고, 그 갈등은 기나긴 싸움으로 점철되었다.

이처럼 유대-기독교를 통해 면면히 이어지는 '신상 금지'와 '우상숭배 금지'의 정신을 이해할 때 우리는 비로소 카타콤베 회화의 투박하고 조야한 도상을 이해할 수 있게 된다. 카타콤베의 화가들이 실력이 없었다기보다는 그들의 다소 어리숙한 표현 역시 표현의 한 방법이

었던 것이다.

　유대-기독교의 신은 세상을 '창조'한 신이다. 그래서 세상의 밖에 존재하시며 세상을 초월한다. 따라서 자연계의 사물을 모방해서 신을 형상화한다는 것 자체가 모순이고 무의미했다. 오히려 유대-기독교인들에게 신의 본질은 하나님의 '이미지'가 아니라 '말씀'에 있었고, 그래서 보는 것보다는 듣는 것을 중요하게 생각했다. 따라서 초대교회의 화가들에게 그리스 로마 미술의 자연적 사실주의는 매력으로 다가오지 못했으며, 오히려 신의 말씀을 효과적으로 전달할 수 있는 기호나 상징의 표현에 더 큰 비중을 두었다.

　게다가 초대교회의 신자들은 임박한 그리스도의 재림을 기다리는 묵시록적 신앙을 지니고 있었기 때문에 자연 세계를 사실적으로 재현하는 것에 더더욱 관심이 없었다. 그들은 승천하신 그리스도와 창조주 하나님이 계신 피안彼岸의 세계에 희망을 두었고, 자신들도 곧 그곳으로 갈 것을 믿고 있었던 것이다. 머물다 지나가는 현세에 집착하지 않았기 때문에 현 세상을 사실적으로 모방하는 것에는 의미를 두지 않았다. 그 결과 고대 그리스 로마의 자연적 사실주의 미술은 기독교가 도래하면서 급격히 자취를 감추었고, 기독교 미술의 화가들은 말씀을 전하는데 필요한 최소한의 기호나 상징적 이미지만 표현하게 된 것이다.

　한편 고대 그리스인들은 신을 자연(인간)의 모습으로 묘사하는 데에 아무 문제가 없었다. 그들은 다신多神을 믿었고, 유대-기독교의 유일신 사상과는 매우 다른 신관을 지녔다. 창조론부터가 다르다. 유대-기독교의 신은 절대적 권능을 지닌 유일신이며, 말씀으로 세상을

창조하셨다. 즉 무로부터 유를 창조하셨다. 그러나 그리스의 창조신은 신 중에서도 서열이 낮은 데미우르고스 신으로, 유대−기독교의 신과는 격이 달랐다. 그는 이미 존재하는 질료hyle를 가지고 어떤 본本에 따라 세상을 만들었는데, 그 본이 이데아idea였다.

그래서 그리스인들에게 자연계는 이데아의 모방물이었고, 좋은 예술이란 그러한 자연계를 최대한 사실적으로 모방한 것이었다. 신상神像을 제작할 때도 이상적인 인간의 신체 비율을 본本으로 삼았다. 유대교에서는 인간의 신체를 뽐내는 스포츠라는 것이 부재했지만, 고대 그리스에서는 이데아를 모방한 인간의 신체를 강조하는 스포츠가 오히려 고무되었다. 기원전 5세

미론 〈원반 던지는 사람〉 기원전 5세기. 바티칸 미술관. 이탈리아

기의 작품인 미론의 〈원반 던지는 사람〉은 건장한 신체를 이상理想시한 대표적인 예로, 원반을 멀리 던지기 위해 신체를 한껏 뻗은 모습을 표현하고 있다.

인간 신체의 이상적이고 완벽한 비율을 그리스인들은 8등신으로 보았다. 따라서 신상을 제작할 때에도 이 비율을 사용했다. 〈벨베데레의 아폴로〉와 〈크니도스의 아프로디테〉는 8등신의 인체 비율에 따라 제작된 대표적인 신상들이다.

고대 그리스 사회에서는 이상적인 인간의 신체를 완벽하게 묘사

레오카레스 〈벨베데레의 아폴로〉
8등신 비율. 기원전 350~325년.
바티칸 미술관. 이탈리아

〈메디치의 비너스〉 8등신 비율.
기원전 1세기 로마 복제품. 우
피치 미술관. 이탈리아 피렌체

〈밀로의 비너스〉 기원
전 130~100년. 루브르
미술관. 프랑스 파리

할수록 신을 가장 가깝게 표현하는 것이라고 믿었고, 이로부터 좋은 작품의 기준은 자연을 최대한 사실적으로 모방하는 것이었다. 고대 그리스 미술의 '자연적 사실주의'는 이런 생각의 배경에서 생겨난 것이었다. 그리고 이러한 생각은 확실히 유대-기독교의 그것과는 다른 것이었다.

유대교에서는 신상을 제작하는 것 자체를 금지했고, 기독교에서도 오랜 이코노클라즘iconoclasme 갈등 끝에서야 비로소 성상 파괴를 이단으로 규정하고(787년 제2차 니케아 공의회), 843년에는 성상을 공식적으로 인정하게 된다.[22] 그럼에도 불구하고 그리스도의 본질이 창조주 하나님의 본질과 같다는 신앙고백을 통해 구약성서의 율법은 여전히 강한 영향력을 지니고 있었고, 중세 회화는 자연 피조물을 사실적으로 묘사하는 대신 말씀을 기호나 상징으로 전달하며 이미지는 최대한 축

소하고 절제하는 방향으로 전개되었다.

종교관와 세계관의 차이로 고대 그리스 로마 미술과 기독교 미술은 확연히 다를 수밖에 없었다. 초기 기독교 미술의 화가들은 솜씨가 없거나 묘사 실력이 부족해서 그리스 로마 미술의 자연주의적 사실주의를 거부한 것이 아니다. 이들과는 다른 정신세계를 지니고 있었기에 '다른' 미술 형식으로 그림을 그리고 표현한 것이다.

기독교 미술은 절제된 기호와 상징으로 '말씀'을 가시화한 '정신적'인 미술이었고, 이것이 초대교회를 넘어 중세 천 년을 지배하게 된다. 중세 사람들에게 순수미술 자체는 의미가 없었다. 그리스도에 대한 신앙이 최고의 자리에 있었고, 미술은 그리스도의 복음을 이해하고 전하기 위한 교화적 수단으로만 이해되었다. 그래서 작품 제작의 주체인 화가나 예술가들은 대부분 무명으로 활동했고, 자신의 기술을 앞세우기보다 신앙심을 앞세웠다.

그래서일까. 아이러니하게도 중세 미술에는 인간의 손으로 만들었다고 보기에는 믿기 어려울 만큼의 눈부신 작품들이 존재한다. 기적과도 같은 웅장한 성전들이 세워진 것은 말할 것도 없고, 교회 내부를 장식하는 스테인드글라스, 각종 금속 제단화, 고급스러운 성물함reliquary shrine, 모자이크화, 태피스트리 그리고 개인이 들고 다닐 수 있는 휴대용 제단화portable triptychon 등 각종 정교한 공예품들이 초월적 아름다움을 띠며 제작되었다.

신과 신앙이 중심에 있던 세계였던 만큼 중세에는 신앙생활을 위해 필요한 모든 도구와 장식품들이 예술작품이었고, 이들의 표면에는 그리스도에 관한 도상들이 빽빽이 채워졌다. 이 도상들은 그리스도의

일생을 신학적 교리적으로 해석하여 체계화한 내용으로 구성되었는데, 이 내용이 중세 회화를 이해하는 데에 가장 중요한 원천이자 근간이 되는 기독교 도상학Christian Iconography이다.

# 기독교 도상학

●
●

313년 밀라노 칙령으로 기독교가 공인되고, 325년 제1차 니케아 공의회로 삼위일체론이 정립되면서 기독교 신학도 학문적인 체계를 갖추어 갔다. 이에 따라 중세 회화도 이전의 카타콤베 회화와 비교해 좀 더 체계적으로 발전하는데, 이 도상들을 가리켜 미술사가들은 "기독교 도상학"이라는 미술사의 한 영역으로 분류해 연구한다.

기독교 도상학은 독일의 미술사가인 아비 바르부르크<sup>Aby Warburg</sup>(1866~1929)와 에르빈 파노프스키<sup>Erwin Panofsky</sup>(1892~1968)에 의해 미술사에 처음 정립되었는데, 초대교회에서부터 나타난 모든 기독교 도상들을 한데 모아 의미와 기원과 발전 형태를 면밀히 분석하고 정리해놓은 미술사의 한 방법론이다.

이코노그래피<sup>Iconography</sup>는 말 그대로 풀이하면, "이미지"를 뜻하는 그리스어 에이콘<sup>eikon</sup>과 "쓰다"라는 의미를 지닌 그리스어 그라페인<sup>graphein</sup>의 합성어이며, "이미지로 쓰다"라는 의미를 지닌다. "도상학"이라는 말 자체는 중성적이다. 그러나 어떤 이미지를 쓰느냐에 따라 "기독교 도상학"인지 "불교 도상학"인지 등의 구분이 이루어진다. 불교 도상학이 석가의 일생을 그린 도상들이라면, 기독교 도상학은 예수

그리스도의 일생을 그린 도상들을 가리킨다.

그리스도의 일생은 크게 유년기, 공생기, 수난기로 나뉘며 모두 합쳐 대략 50가지 이미지로 구성된다. 중세에는 독립적인 순수 회화 장르라는 것이 존재하지 않았다. 신앙생활을 위해 필요했던 복음서나 기도서, 제단화 그리고 각종 공예품의 표면에 그린 그림들이 중세의 회화였다. 기독교 도상학이 처음 체계적으로 나타난 그림이 『성聖 아우구스티누스 복음서St. Augustine Gospel』에 그려진 두 점의 미니어처화이다.

## 1. 『성 아우구스티누스 복음서』와 그리스도 수난도상

미니어처화miniature는 성서나 기도서 등에 삽화처럼 작게 그려진 그림들을 가리키며 우리말로는 세밀화細密畵 내지 필사본화라고 부른다. 『성 아우구스티누스 복음서』는 597년 그레고리우스 1세 교황(재위 590~604)이 앵글로색슨족의 선교를 위해 아우구스티누스라는 선교사를 영국으로 보낼 때 함께 보낸 복음서이다.

아우구스티누스 선교사는 교황의 지시대로 이 복음서를 가지고 바다 건너 영국으로 떠나 복음을 전파했고, 선교에 성공하면서 케임브리지 시市의 일대 주교가 된다. 『성 아우구스티누스 복음서』는 이러한 영국 선교의 역사적 배경을 지닌 성서이며, 그 안에는 기독교 도상학의 측면에서 매우 소중한 두 점의 세밀화가 들어 있다.[23]

『성 아우구스티누스 복음서』에 그려진 이 작은 그림들은 카타콤베 벽화 이후 처음 체계적으로 그려진 기독교 도상들이라는 점에서 미술사적으로는 대체 불가한 독보적 의미를 지니고 있다. 다음 페이지의 그림에는 누가복음의 저자인 성 누가Saint Luca가 아치를 받치고 있는

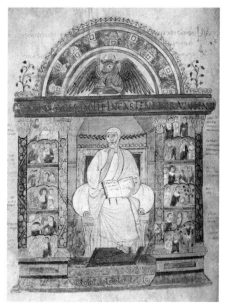 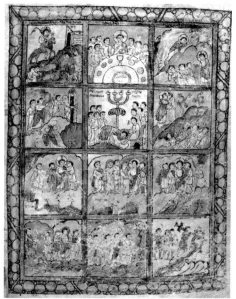

『성 아우구스티누스 복음서』 누가 복음사가(좌), 그리스도 수난(우), 597년, 케임브리지 코퍼스 크리스티Cambridge Corpus Christi 대학, 영국

아키트레이브architrave 아래에 그려져 있고, 아치 안에는 누가복음 사가의 상징인 황소가 그려져 있다. 그리고 성 누가의 양쪽 기둥에는 누가복음에 기술된 그리스도의 행적이 빽빽이 그려져 있다. 복음서의 세로 길이가 25cm 정도일 때, 여백을 제하면 그림의 길이는 20cm가 채 안 되고, 기둥 사이에 칸칸이 그려진 그림들은 2cm 정도의 작은 세밀화라는 것을 가늠할 수 있다.

기독교 도상학의 관점에서 보면 이 기둥 사이의 그림들보다 그리스도 수난Passio Christi 장면들이 담긴 세밀화가 더욱 중요하다. 그리스도 수난은 구원사적으로도 가장 중요한 사건인 만큼 수난 장면들을 처음 체계적으로 그린 『성 아우구스티누스 복음서』의 이 작은 도상들은 미술사적으로 매우 중요한 의미를 지닌다.

기독교 도상학에서 그리스도의 수난도상은 "예루살렘 입성"에서 시작하여 "성만찬(최후의 만찬)", "세족식洗足式", "겟세마네에서의 기도", "유다의 배반", "그리스도 체포", "베드로의 부인", "가야파의 심문", "빌라도의 선고", "책형", "조롱", "십자가 지심", "십자가형", "십자가에서 내리심", "애도(피에타)", "입관"의 순서로 구성된다. 멜 깁슨의 영화 〈패션 오브 크라이스트〉를 보면 영화의 첫 장면이 겟세마네에서의 기도 장면에서 시작한다. 영화 제목(Passion; 수난)에 상응하여 그리스도가 배반당하고 체포되는 겟세마네에서 영화가 시작하는 것인데, 이 역시 그리스도 수난을 주제로 한 기독교 도상학의 연장선상에서 이해되는 현상이다.

『성 아우구스티누스 복음서』의 그리스도의 수난 장면은 열두 장면으로 구성된다. 왼쪽 상단의 "예루살렘 입성"에서 시작하여 "성만찬", "겟세마네에서의 기도", "나사로의 부활", "세족식", "유다의 배반", "그리스도 체포", "가야파의 심문", "조롱", "손씻는 빌라도", "끌려나가시는 그리스도", "십자가 지심을 도와주는 구레네 사람 시몬"이 포함되어 있다. 특이한 점은 그리스도가 예루살렘에 입성하시기 전에 일어났던 "나사로의 부활" 사건이 여기에 포함된 것이다. 나사로의 부활은 카타콤베 회화에서 가장 많이 묘사된 도상 중 하나이기 때문에 그 영향으로 볼 수도 있지만, 그리스도의 부활을 예견한 사건이라는 점에서 수난도상에 포함시켰을 것이다.

여기에 모아놓은 그리스도 수난도상들을 보면 카타콤베 도상들과 비교할 때 상당히 신학적으로 체계가 잡혀 있다는 것을 알 수 있다. 이 가운데서도 이후 19세기에 이르기까지 기독교 미술의 도상에 지대한

영향을 미치고 있는 몇 가지 중요한 도상들을 살펴보고자 한다.

### 1) 예루살렘 입성

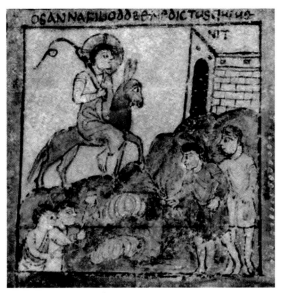

『성 아우구스티누스 복음서』 〈예루살렘 입성〉 디테일. 597년. 케임브리지 코퍼스 크리스티 대학. 영국

우선 수난의 시작인 〈예루살렘 입성〉 장면을 보자. 윗부분에는 망아지를 타고 예루살렘 성으로 입성하고 있는 그리스도의 모습이 묘사되어 있고, 아랫부분에는 그리스도를 환영하는 무리들이 종려나무 가지를 흔들며 주변에 옷가지를 깔고 있는 모습이 그려져 있다. 구원의 왕이 근사한 말이 아니라 작은 망아지를 타고 오는 모습이 의아하지만, 스가랴서 9장 9절을 보면 "도성 예루살렘아, 환성을 울려라. 네 왕이 네게로 오신다. 그는 공의로우신 왕, 구원을 베푸시는 왕이시다. 그는 온순하셔서, 나귀 곧 나귀 새끼인 어린 나귀를 타고 오신다"라고

쓰여 있다. 예언서에 기술된 대로 그림은 세상의 화려한 권력자의 모습이 아니라 새끼 나귀를 타고 예루살렘 성으로 들어가시는 그리스도의 모습을 묘사하고 있다.

『성 아우구스티누스 복음서』는 〈예루살렘 입성〉 도상을 통해 신이 인간 세상에 어떤 모습으로 임하시는지를 상징적으로 보여주고 있다. 매우 작은 그림이지만 기독교 복음의 핵심을 잘 포착해서 이미지화한 수작이라고 말할 수 있다. 그래서인지 이 도상은 19세기까지 예루살렘 입성을 그린 후대 화가들에게 본本으로 작용한다. 초기 르네상스 화가 지오토Giotto di Bondone(1267~1337)와 바로크 화가 루벤스Peter Paul Rubens(1577~1640)가 그린 〈그리스도의 예루살렘 입성〉을 보자.

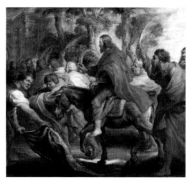

지오토 〈그리스도의 예루살렘 입성〉 1305년. 스크로베니 예배당. 이탈리아 파도바

루벤스 〈그리스도의 예루살렘 입성〉 1632년. 디종 미술관. 프랑스 디종

두 그림은 르네상스와 바로크 시대의 상이한 표현 양식에 따라 인물이나 풍경, 장식들을 다르게 표현했을 뿐 내용적인 면에서는 『성 아우구스티누스 복음서』의 도상에서 묘사된 것과 기본적으로 같다. 어린 나귀를 타고 예루살렘 성으로 향하는 그리스도 주변에 군중들이 옷

가지를 깔고 있는 장면, 종려나무 가지를 흔들며 그리스도를 환영하고 있는 사람들의 장면이 크게 다르지 않다. 단지 지오토의 그림은 초기 르네상스의 그림처럼 표현이 경직되어 있는 반면, 루벤스의 그림은 전성기 바로크의 그림답게 역동적이고 드라마틱하게 상황을 표현한 것이 다를 뿐이다. 예루살렘에 입성하신 후 그리스도는 제자들과 함께 마지막 만찬을 나누신다. 『성 아우구스티누스 복음서』에 이 장면이 어떻게 묘사되었는지 살펴보자.

### 2) 성만찬

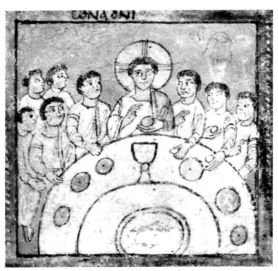

『성 아우구스티누스 복음서』〈성만찬〉 디테일. 597년. 케임브리지 코퍼스 크리스티 대학. 영국

둥그런 탁자 위에 빵과 포도주가 담긴 잔이 놓여 있다. 중앙에는 십자가 후광이 드리운 그리스도가 보이고, 양쪽으로 제자들이 둘러앉아 있다. 그리스도는 한 손에 빵을 들고, 다른 한 손으로는 빵을 축성

하는 제스처를 취하고 있다. 양쪽에 둘러앉은 제자들은 모두 그리스도를 바라보며 자신에게 돌아올 차례를 기다리고 있다. 누가복음 22장 19~20절을 보면 그리스도께서 "빵을 가져 사례하시고 떼어 저희에게 주시며 가라사대 이것은 너희를 위하여 주는 내 몸이라 너희가 이를 행하여 나를 기념하라 하시고 잔도 이와 같이 하여 가라사대 이 잔은 내 피로 세우는 새 언약이니 곧 너희를 위하여 붓는 것이라"라고 말씀하신다. 이 말씀이 중세 교회의 성체성사에 기원이 되었고, 『성 아우구스티누스 복음서』는 그 성례전의 교리를 반영하여 성만찬 장면을 묘사하고 있는 것이다.

『성 아우구스티누스 복음서』의 〈성만찬〉 도상은 최초로 그려진 '최후의 만찬' 도상이다. 그리고 이 도상의 전신은 카타콤베 벽화에 그려졌던 〈애찬식〉 도상이다. 그래서 식탁 모양이 고대 그리스 로마의 주연Symposium 문화에서 온 둥그런 식탁이다. 단지 식탁에 둘러앉아 있는 인물들이 그리스도와 제자들로 바뀌었을 뿐이고, 빵과 포도주에 담긴 신학적 의미를 강조하고 있는 것이 다르다. 즉 〈애찬식〉 도상의 '형태'에 성체성사 교리의 '내용'을 담고 있는 것이다. 제자들을 모두 그리지 않고 여덟 명만 그린 것도 〈애찬식〉 도상에서 사람들을 5~7명 정도만 그리던 형식을 따른 것일 수 있다.

그리스도께서는 제자들과 최후의 만찬을 나누신 후 겟세마네 동산에 오르신다. 그리고 하나님께 엎드려 기도드리며 자신 앞에 놓인 구원의 과업을 위해 마음을 온전하게 정하신다. "겟세마네에서의 기도"로 알려진 이 장면을 『성 아우구스티누스 복음서』가 어떻게 묘사하고 있는지 살펴보자.

### 3) 겟세마네에서의 기도

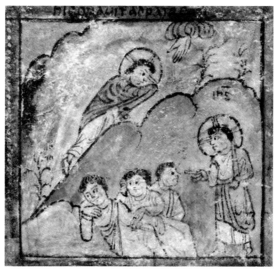

『성 아우구스티누스 복음서』 〈겟세마네에서의 기도〉 디테일. 597년.
케임브리지 코퍼스 크리스티 대학. 영국

　그림은 두 장면으로 나뉘어 있다. 윗부분에는 하나님께 엎드려 기도하시는 그리스도의 모습이 그려져 있는데, 그리스도의 기도에 응하시는 하나님이 손 모양으로 그려져 있다. 중세에는 하나님을 인간의 형상으로 표현하는 것을 꺼려했기 때문에 대부분 손이나 눈의 형태로 표현했다. 그림의 아랫부분에는 겟세마네 동산에서 기도를 마치고 내려온 그리스도가 제자들이 슬픔에 잠겨 잠들어 있는 모습을 보고 무언가를 말하고 있는 모습이 그려져 있다.

　누가복음 22장 46절을 보면 그리스도께서 제자들에게 "왜들 자고 있느냐? 시험에 빠지지 않도록, 일어나서 기도하여라"라고 말씀하시는 구절이 나온다. 『성 아우구스티누스 복음서』의 화가는 시간의 경과에 따라 일어난 이 두 가지 사건을 한 화면에 그리고 있고, 이에 따

라 그리스도를 두 번 등장시키고 있다. 그리스도의 중복 묘사는 중세 이후에 사라지지만, 한 화면을 두 부분으로 나누어 두 장면을 조합하는 구성 방식은 19세기까지 지속된다. 르네상스 화가 산드로 보티첼리Sandro Botticelli(1445~1510)가 그린 〈정원에서의 고뇌〉와 낭만주의 화가 프리드리히 오버백Johann Friedrich Overbeck(1789~1869)이 그린 〈올리브 산의 그리스도〉를 보자.

산드로 보티첼리 〈정원에서의 고뇌〉 1500년경. 그라나다 왕실예배당. 스페인 그라나다

프리드리히 오버백 〈올리브 산의 그리스도〉 1833년. 함부르크 쿤스트할레. 독일

두 그림에서 그리스도는 한 번만 등장하고 있지만, 전체 구도는 『성 아우구스티누스 복음서』의 도상과 거의 일치하는 것을 볼 수 있다. 비록 표현적인 면에서는 후대의 작품들에 비해 투박하지만 내용적인 면에서는 『성 아우구스티누스 복음서』의 도상이 오히려 더 세심하게 내용을 재현하고 있다. 그리스도에게 현현하는 하나님도 손이라는

상징으로 표현함으로써 더 많은 것을 생각하게 만든다. 반면 르네상스 이후의 화가들은 하나님을 천사로 표상하거나 심지어 사람의 모습으로 그리는 것에 아무런 주저함이 없었다.

『성 아우구스티누스 복음서』의 〈겟세마네에서의 기도〉 도상은 작은 화면임에도 불구하고 그리스도께서 수난을 받기 전 겟세마네 동산에서 인간적으로 갈등하고 고뇌하며 마음을 정하시기까지의 과정을 매우 간결하면서도 상징적 의미를 담아 표현한 수작이라고 볼 수 있다.[24] 〈겟세마네에서의 기도〉 다음에 이어지는 그리스도 수난 장면은 "유다의 배반"과 "그리스도의 체포" 장면이다.

### 4) 유다의 배반과 그리스도의 체포

『성 아우구스티누스 복음서』 〈유다의 배반〉 디테일. 597년. 케임브리지 코퍼스 크리스티 대학. 영국

그리스도께서 기도를 마치시고 제자들과 이야기를 나누실 때, 저쪽에서는 이미 유다가 병사들을 이끌고 몰려와 그리스도가 누구인지를 폭로한다. 누가복음 22장 47~48절에는 유다의 배반 장면이 다음과 같이 묘사된다. "예수께서 아직 말씀하고 계실 때에, 한 무리가 나타났다. 열둘 가운데 하나인 유다라는 사람이 그들의 앞장을 서서 왔다. 그는 예수께 입을 맞추려고 가까이 왔다. 예수께서 그에게 말씀하셨다. 유다야 너는 입맞춤으로 인자를 넘겨주려고 하느냐?"

『성 아우구스티누스 복음서』는 이 장면도 매우 상징적이며 간결하게 표현하고 있다. 후광이 있는 그리스도에게 배반자 유다가 입을 맞추고 있는 장면이 모든 것을 함축적으로 말하고 있다.

유다는 유대의 최고법정 산헤드린 대제사장들에게 매수되어 그리스도를 팔아넘긴 자이다. 그는 그리스도가 겟세마네 동산에 계신 것을 알고 있었기 때문에 그곳으로 산헤드린 병사들을 이끌고 몰려온 것이고, 누가 그리스도인지를 알려주는 표식으로 그리스도에게 입을 맞춘 것이다. 도상의 윗부분에는 그 장면이 묘사되어 있고, 아랫부분에는 산헤드린 병사의 무리가 그려져 있다. 이들은 예수가 누구인지를 식별한 후 그리스도를 체포하려 했고, 이에 놀란 베드로가 칼을 꺼내들어 한 병사의 귀를 자르는 일이 벌어진다. 『성 아우구스티누스 복음서』는 이 사건과 그리스도가 체포되는 장면을 〈그리스도의 체포〉 도상에 함께 그리고 있다.

누가복음 22장 51절에는 예수께서 베드로를 저지하고 다친 병사의 귀를 만져 고쳐주셨다는 이야기가 나온다. 그리스도는 겟세마네에서의 기도를 통해 인류를 죄로부터 구원하기 위해 자신이 앞으로 받을

『성 아우구스티누스 복음서』 〈그리스도의 체포〉 디테일. 597년. 케임브리지 코퍼스 크리스티 대학. 영국

수난과 모욕을 온전히 받아들이실 것을 마음에 정하셨다. 그래서 자신을 체포해가는 자들마저 치유와 구원의 대상으로 보셨고, 베드로가 자른 병사의 귀를 다시 붙여주신 것이다. 그림의 오른쪽에는 끌려가시는 그리스도의 모습이 보이고, 왼쪽에는 칼을 높이 치켜들고 있는 베드로의 모습이 보인다.

『성 아우구스티누스 복음서』에서는 〈유다의 배반〉과 〈그리스도의 체포〉를 다른 두 장면으로 나누어 묘사하고 있지만, 후대의 화가들은 이 두 장면을 하나의 장면으로 통합시킨다. 지오토의 〈유다의 키스〉와 프라 안젤리코Fra Angelico(1390~1455)의 〈그리스도의 체포〉를 보자.

지오토의 〈유다의 키스〉에서는 중앙에 노란 외투를 걸친 사람이 유다인데, 그가 금빛 후광을 쓴 그리스도에게 입을 맞추고 있다. 그림

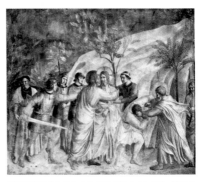

지오토 〈유다의 키스〉 1305년. 스크로베니 예배당. 이탈리아 파도바

프라 안젤리코 〈그리스도의 체포〉 1446년. 산마르코 도미니크 수도원. 이탈리아 피렌체

의 왼쪽에는 칼을 쥔 베드로가 그리스도를 체포하려는 병사의 귀를 자르려고 하고 있다. 주변에는 횃불을 들고 나팔을 부는 병사들이 무리를 이루고 있다.

안젤리코의 〈그리스도의 체포〉에서도 두 장면이 함께 그려져 있다. 유다가 그리스도에게 입을 맞추고 있는 장면이 중앙에 그려져 있고, 그 오른쪽에는 베드로가 한 손으로는 칼을 쥐고 다른 한 손으로는 병사의 머리채를 움켜쥔 채 귀를 자르려 하는 장면이 그려져 있다. 안젤리코는 중기 르네상스 화가답게 베드로의 행동을 보다 역동적이고 실감 나게 표현하고 있다.

〈유다의 배반〉과 〈그리스도의 체포〉 장면에서도 알 수 있듯이 우리는 『성 아우구스투스 복음서』의 작은 도상들이 미술사적으로 어떤 막강한 영향력을 미치고 있는지 다시 한 번 확인할 수 있다. 긴 이야기 가운데 유다가 입을 맞추고 베드로가 칼을 뽑아든 두 장면을 그리스도가 체포되어 가는 이야기의 핵심으로 잘 캐치해 상징적으로 표현한 것이 후대의 화가들에게 고스란히 전승되고 있는 것이다.

내용을 상징적으로 전달하는 능력은 이어지는 수난 장면에서도 여실히 나타난다. 체포되어 잡혀가신 그리스도는 이제 심문을 받게 된다. 보통 미술사에서 그리스도를 심문하는 장면에 빌라도를 주로 등장시키는데, 『성 아우구스티누스 복음서』에서는 빌라도의 심문 전에 이루어졌던 산헤드린의 대제사장인 가야파의 심문 장면도 빼먹지 않고 그리고 있다.

### 5) 산헤드린에서의 심문과 십자가 선고

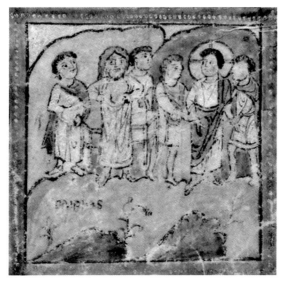

「성 아우구스티누스 복음서」, 〈산헤드린에서의 심문〉. 597년. 케임브리지 코퍼스 크리스티 대학. 영국

〈산헤드린에서의 심문〉 도상을 보면 왼쪽에 가야파가 보이고, 오른쪽에는 후광을 쓰고 자줏빛 숄을 걸친 그리스도가 보인다. 그런데 가야파의 자세를 유심히 보면 양손으로 가슴팍의 옷을 찢고 있다. 이 행동

은 구약시대부터 내려오는 유대인의 전통으로, 신성모독적인 사건이 일어나거나 야훼의 진노를 부를 만큼의 큰일이 생길 때 왕이나 대제사장 같은 민족의 대표자들이 옷을 찢고 재를 머리에 뒤집어쓰는 상징적인 행동을 했다. 가야파는 체포되어온 그리스도에게 죄의 혐의를 씌우기 위해 "그대가 하나님의 아들이요?"라고 묻고, 그리스도께서는 "내가 그라고 여러분이 말하고 있소"라고 대답한다. 그러자 가야파는 더 이상의 증언은 필요 없다고 말하며 옷을 찢고 신성모독의 죄를 단정해 버린다.

〈산헤드린에서의 심문〉 도상은 미술사에서 드물게 그려지는 주제이기 때문에 『성 아우구스티누스 복음서』에 묘사된 가야파가 옷을 찢는 표현은 본本으로서의 가치가 더욱 돋보이는 장면이다. 스크로베니 예배당에 그려진 지오토의 그리스도의 일생 벽화 중 〈가야파 앞에 선 그리스도〉가 그려져 있는데, 가야파가 대제사장의 의자에 착석한 채로 옷을 찢고 있는 모습이 분명하게 보인다.

공간과 인물의 표현과 묘사는 『성 아우구스티누스 복음서』의 그것

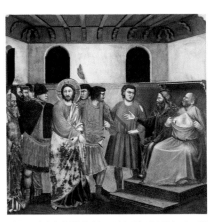

지오토 〈가야파 앞에 선 그리스도〉 1305년. 스크로베니 예배당. 이탈리아 파도바

보다 더 사실적이지만, 이야기의 핵심 표현인 가야파가 옷을 찢는 장면은 고스란히 전승되어 있다. 한편 가야파는 그리스도에게 사형이 내려져야 마땅하다고 여겼지만, 당시 이스라엘은 로마의 지배 아래에 있었기 때문에 스스로는 사형을 집행할 수

없었다. 그래서 당시 예루살렘의 지휘관으로 갓 부임한 로마의 총독 빌라도에게 그리스도를 넘겨야 했다. 『성 아우구스티누스 복음서』는 빌라도와 관련한 다음 심문 장면으로 〈손 씻는 빌라도〉를 그리고 있다.

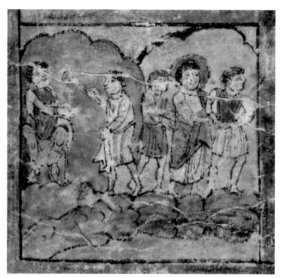

『성 아우구스티누스 복음서』 〈손 씻는 빌라도〉 디테일. 597년. 케임브리지 코퍼스 크리스티 대학. 영국

『성 아우구스티누스 복음서』가 워낙 오래된 고서라 종이가 바래어 왼쪽에 묘사된 빌라도가 무슨 행동을 하고 있는지 분별하기가 힘들다. 그래서 다음 페이지의 북유럽 르네상스 화가인 대大 한스 홀바인이 그린 〈손 씻는 본디오 빌라도〉를 참고로 보자. 이 그림에서는 빌라도가 무엇을 하고 있는지 분명히 보인다. 그는 오른쪽이 권좌에 앉아 시종이 대야에 따르고 있는 물에 손을 씻고 있다.

그렇다면 빌라도는 왜 손 씻는 행동을 하고 있는 것일까? 그는 사실 유대인들이 왜 예수를 자신에게 연행했으며, 어떤 죄의 혐의로 그를

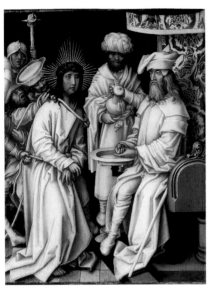

대ᴬ 한스 홀바인 〈손 씻는 본디오 빌라도〉 1500년
경. 슈투트가르트 국립미술관. 독일

사형에 처하라고 하는지 이해할 수 없었다. 그래서 갈릴리 지역을 관할하는 헤롯에게 예수를 넘긴다. 그러나 헤롯 역시 예수에게서 아무런 죄를 발견하지 못했기 때문에 예수는 다시 빌라도 앞에 서게 된다. 난처해진 빌라도는 세 번이나 예수에게 죄가 무엇인지를 물었지만 결국은 죄목을 찾지 못한다. 빌라도가 예수의 처형을 꺼린 것은 그의 아내 때문이기도 하다. 그녀는 지난밤 꿈자리가 좋지 않았다며 남편인 빌라도에게 예수를 그냥 보내주라고 당부했기 때문이다.

그러나 갓 부임한 총독으로서 빌라도는 유대인들의 환심을 사야 했고, 예수로 인해 민란이 일어날 징조도 보이자 예수를 십자가형에 처한다. 죄의 명분은 유대인의 왕이라고 한 점이었다. 당시 이스라엘은 로마의 식민지였으므로 로마의 황제만이 유일한 왕일 수 있었기 때문에 자신을 유대인의 왕으로 부르는 것은 황제에 대한 반역이었던 것이다.

그럼에도 불구하고 빌라도는 내심 그리스도의 선한 자태에 두려움을 느꼈고, 아내가 당부한 점도 있었기에 혹여라도 후환이 있을까 근심했다. 그래서 그는 단지 자신은 유대인들이 원하는 대로 해주었을 뿐 아무런 죄가 없다는 것을 보여주기 위해 손을 씻은 것이다. 손 씻는 행동은

말하자면 자신의 결백함을 표현하는 상징적인 퍼포먼스라고 볼 수 있다.

『성 아우구스티누스 복음서』의 〈손 씻는 빌라도〉는 세속의 권력자가 선한 신 앞에서 느끼는 근원적인 두려움을 상징적으로 표현한 장면이며, 빌라도의 선고 장면을 묘사한 후대 화가들에게서 반복적으로 나타난다. 바로크 화가 마티아 프레티Mattia Preti(1613~1699)가 그린 〈손 씻는 빌라도〉를 보자.

대\* 한스 홀바인의 〈손 씻는 본디오 빌라도〉가 빌라도의 손 씻는 모습을 서술적으로 묘사하고 있다면, 마티아 프레티의 작품은 바로크 미술답게 빌라도를 무대 위의 배우처럼 등장시켜 드라마틱하게 연출하고 있다. 화면 속의 빌라도는 관객인 우리를 바라보며 마치 "나는

마티아 프레티 〈손 씻는 빌라도〉 1663년. 메트로폴리탄 미술관. 미국 뉴욕

아무 죄가 없다"라고 해명하는 듯하다. 빌라도가 앉은 의자 뒤에는 그의 아내가 남편의 죄를 씻으려는 듯 물 주전자를 들고 있고, 대야는 시종이 들고 있다. 가시관을 쓰신 그리스도는 이미 무대 뒤로 물러나 성 밖으로 나가고 있는데, 그 모습이 실루엣으로만 처리되어 있다. 이처럼 빌라도를 주인공으로 전면에 부각시키면서 그리스도를 무대의 배경으로 처리하는 것은 중세에서는 상상도 할 수 없는 일이었다.

르네상스로 인해 유럽 사회는 신 중심에서 인간 중심의 사회로 바뀌었고, 초월적인 신적 계시로부터 자연적인 인간의 감정을 강조하

는 경향이 미술의 영역에서 점차 강화되었다. 화가들은 신학적 교리적 지시보다 자신의 주관적 해석이 들어간 도상들을 과감하게 그리기 시작했고, 마티아 프레티의 〈손 씻는 빌라도〉도 그 문맥에서 이해되는 그림이다. 신을 처벌하고 난 후 밀려오는 근원적인 두려움에 사로잡힌 한 권력자의 초라한 모습을 화가는 부각시키고 싶었던 모양이다.

　가야파의 옷 찢는 장면과 빌라도의 손 씻는 장면을 통해서도 우리는『성 아우구스티누스 복음서』의 몇 센티미터 안 되는 작은 그림들이 미술사에 나타난 기독교 미술의 핵심 장면들을 상징적으로 재현하고 있는 것을 재차 확인할 수 있다.〈십자가 지심을 도와주는 구레네 사람 시몬〉 도상도 그러하다.

### 6) 십자가 수난

『성 아우구스티누스 복음서』〈십자가 지심을 도와주는 구레네 사람 시몬〉 디테일. 597년. 케임브리지 코퍼스 크리스티 대학. 영국

빌라도로부터 십자가형을 받으신 그리스도께서는 해골산을 뜻하는 골고다Golgotha로 무거운 십자가를 지고 오르신다. 누가복음 23장 26절을 보면 "그들이 예수를 끌고 가다가, 들에서 오는 시몬이라는 한 구레네 사람을 붙들어서, 그에게 십자가를 지우고, 예수의 뒤를 따라가게 하였다"라고 기록되어 있다. 『성 아우구스티누스 복음서』는 이 장면을 그리스도 수난의 마지막 도상으로 재현하고 있다. 화면의 오른쪽에 그리스도께서 십자가를 지고 계시고, 그 뒤에 구레네cyrene 사람 시몬이 함께 십자가를 지고 있는 것이 보인다. 시몬 뒤에서 동행하는 로마 병사들이 지켜보고 있다.

시몬은 당시 예루살렘에 순례차 왔다가 무거운 십자가를 지고 산을 오르시는 그리스도를 우연히 보게 된 사람으로 추정하고 있다. 그리스도의 무거운 십자가를 함께 나누는 '형제애'를 상징한다고 하여 가톨릭교회에서는 십자가의 길 14처에 포함시킨 인물이기도 하다. 그래서인지 티치아노의 〈골고다로 향하시는 그리스도〉를 보면 그리스도와 시몬이 크게 클로즈업되어 서로 눈빛을 교환하고 인간적인 감정을 나누는 것처럼 보인다. 참고로 그리스도의 왼손 아래 돌 위에는 화가의 이름이 새겨져 있다. 화가는 이러한 방식으로 자신도 그리스도 십자가의 무게를 함께 나누고 싶어한 듯하다.

서양 미술사에서 가장 많이 그려진 주제 중 하나가 그리스도의 수난도상이다. 『성 아우

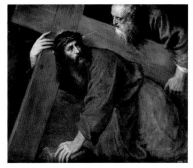

티치아노 〈골고다로 향하시는 그리스도〉 1560년. 프라도 미술관. 스페인 마드리드

구스티누스 복음서』에 묘사된 열두 장면의 그리스도 수난 장면은 처음 체계적으로 그려진 수난도상이라는 점에서 미술사에서는 대체 불가한 보물이다. 불과 2센티미터 가량의 작은 그림들이지만, 그 안에 내재하는 풍부한 상징적 의미와 그리스도의 수난사를 체계적으로 배열한 구성작업은 이후 그리스도 일생과 수난사를 그린 화가들에게 귀감이 되어주었다.

## 2. 『하인리히 사자공 복음서』

『성 아우구스티누스 복음서』의 도상들이 기독교 공인 후 처음 체계적으로 그려진 그리스도의 수난도상이라면, 중세 천 년 동안 기독교 도상은 더욱 정교해진 신학과 교리의 이론에 부응하여 다루는 주제들도 다양해진다. 예를 들어, 그리스도 도상과 연계되어 나타나는 "통치자 도상Herrscherbild"도 그 다양한 주제 중 하나이다.

로마가 476년 멸망한 후 메로빙거 왕조에 이어 카롤링거 왕조−오토 왕조−잘리어 왕조들이 차례로 등장하며 신성로마제국의 기독교 황제들이 배출된다. 중세 미술은 이 황제들의 후원 하에 제작된 것이 많았는데, 수도원뿐만 아니라 황제의 궁 안에도 성서를 옮겨 쓰는 사자실寫字室이라는 곳이 있어서 이곳에서 성서를 제작하고 성서에 삽입되는 세밀화Buchmalerei를 집중적으로 그렸다.

잘리어 왕조에서 제작된 『하인리히 사자공 복음서』를 예로 들어보자. 12세기에 제작된 이 복음서는 하인리히 사자공 부부가 북독일의 브라운슈바이크 시市에 위치한 성 블라시우스St. Blasius 성당의 성모 제단 설립을 후원한 기념으로 제작된 복음서이다. 이 복음서에는 로마

네스크 양식의 대표적 세밀화가 들어있는데, 중세 천 년간 지속되었던 신권정치의 헤게모니 관계를 잘 보여주는 작품이다. 『하인리히 사자공 복음서』의 한 장면을 보자.

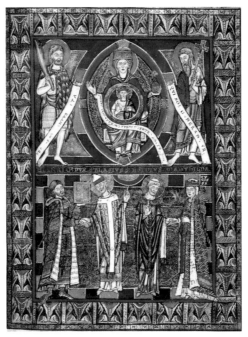

『하인리히 사자공 복음서』, 성모자에게 복음서를 헌정하는 하인 리히(fol 19r), 12세기, 볼펜뷔텔 아우구스트 공작 도서관, 독일

화려하게 장식된 그림은 두 단으로 나뉘어 있다. 윗단에는 편도 모양의 만돌라mandorla 안에 그리스도를 품에 안은 테오토코스Theotokos 성모 마리아가 앉아 계신다. 두상을 에워싼 후광을 님부스nimbus라고 부른다면, 몸을 에워싼 후광은 신광身光이라고 부르며, 보통 원이나 만 돌라의 형태로 그려진다. 성모자의 좌우에는 동물 가죽을 입은 세례자 요한과 종려나무 가지를 들고 있는 12제자 중 한 명인 성 바르톨로메

오St. Bartholomew가 서 있다. 윗단이 성서의 인물들로 구성되어 있다면, 아랫단은 현실 인물들로 구성되어 있다. 아랫단의 화면 왼쪽에는 성 블라시우스가 하인리히 사자공의 손을 잡고 있고, 화면 오른쪽에는 성 에기디우스St. Aegidius가 하인리히 사자공의 아내인 마틸데Mathilde의 손을 잡고 있다. 이 장면은 복음서 제작의 후원자인 권력자 부부를 성 블라시우스와 성 에기디우스가 윗단의 성모자에게로 인도하고 있는 장면인 것이다. 『하인리히 사자공 복음서』의 또 다른 그림을 보자.

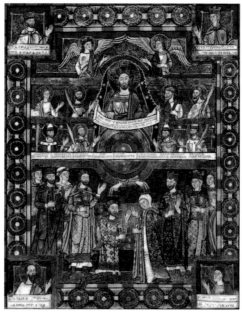

『하인리히 사자공 복음서』 하인리히 사자공과 마틸데의 대관식(fol 171v). 12세기. 볼펜뷔텔 아우구스트 공작 도서관. 독일

이 그림 역시 두 단으로 나뉘어 있지만 내용적으로는 연결되어 있다. 그림의 윗단에는 만물을 지배하는 판토크라토르Pantokrator 그리스도가 날개를 단 천사들과 종려나무 가지를 든 순교 성인들의 호위를

받으며 중앙에 그려져 있다. 그리스도의 머리에는 십자가 후광이 에워싸고 있고, 그리스도의 좌우와 아래에는 천구를 상징하는 별과 세상 만물을 상징하는 반구가 그려져 있다. 그리스도의 손에 펼쳐 든 두루마리에는 말씀이 새겨져 있다.

그런데 세상 만물을 상징하는 반구의 반쪽이 아랫단으로 연결되어 있다. 그리고 그로부터 그리스도의 손이 내려와 하인리히 사자공과 아내인 마틸데에게 각각 왕관을 씌워주고 있다. 이 장면은 말하자면 우주 만물을 지배하는 판토크라토르 그리스도께서 세속 군주의 대관식을 강복하는 장면으로, 신권이 세속 권력의 위에 있던 중세 신정 정치의 단면을 잘 보여주는 통치자 도상이라고 말할 수 있다.

한편 이 복음서의 두 그림을 보면 빈틈이 없이 그림으로 빽빽이 채워진 것을 볼 수 있는데, 중세 세밀화에 나타나는 이러한 현상을 가리켜 특별히 '호로 바쿠이Horror vacui'라고 부른다. 이것은 라틴어로 "빈 곳에 대한 두려움"이라는 뜻을 지닌 전문 미술용어인데, 동양과 서양의 다른 정신세계를 보여주는 미술 현상이기도 하다. 동양이 자연을 비어 있는 것으로 보았다면, 서양은 자연을 가득 찬 것으로 보았다. 그래서 미술에서도 동양화에서는 여백이 강조되는 반면, 서양화에서는 빈 곳이 없이 화면을 장식 등으로 가득 채우는 현상이 중세에서부터 나타난 것이다.

중세의 복음서는 세속 군주들의 막강한 후원 하에 제작되었고, 세밀화에 사용되는 안료도 진귀하고 값비싼 재료들이었다. 특히 복음서의 표지는 금장식에 형형색색의 각종 보석과 상아조각을 박아 화려하게 장식되었다. 카를로스 왕조에서 제작된 성 엠머람의 아우레우스

Aureus of St. Emmeram 코덱스와 성 갈렌St. Gallen 수도원에서 제작한 린다우 복음서의 겉표지를 보면 그 화려함의 위상을 엿볼 수 있다.

성 엠머람의 아우레우스 코덱스. 9세기. 바이에른 국립도서관. 독일 뮌헨

린다우 복음서. 9세기. 더 모건 라이브러리 뮤지엄. 미국 뉴욕

그리스도의 일생을 내용으로 하는 기독교 도상학은 복음서에 삽입되는 세밀화뿐만 아니라 성전을 장식하는 스테인드글라스, 제단화, 묵상화, 성물함 그리고 각종 공예품 위에 그려졌다. 그리스도의 일생은 유년기, 공생기, 수난기를 모두 합쳐 대략 50가지 장면으로 구성된다.

유년기는 수태고지, 엘리사벳 방문, 탄생, 목동들의 경배, 동방박사 경배, 성전에 바치심, 베들레헴의 영아학살, 이집트로의 피신, 박사들과 토론하는 예수 등의 장면으로 구성되고, 공생기는 가나안의 혼인 잔치, 그리스도의 세례, 예수와 우물가의 사마리아 여인, 치유의 기적, 고기잡이 기적, 물 위를 걸으시는 예수, 마태(레위)를 부르심, 나

사로의 부활, 거룩한 변모, 세금을 바친 예수, 베드로의 열쇠 등의 장면으로 구성된다. 수난기는 『성 아우구스티누스 복음서』에서도 살펴보았지만, 그리스도의 일생에서 가장 짧은 기간임에도 불구하고, 가장 많은 도상으로 구성되며 또한 가장 많이 그려졌다. 예루살렘 입성, 최후의 만찬, 세족식, 겟세마네에서의 고뇌, 유다의 배반, 베드로의 부인, 빌라도 앞에 선 그리스도, 책형, 조롱, 십자가 지심, 십자가로 올려지심, 십자가에 매달리심, 십자가에서 내리심, 애도(피에타), 장사 지내심이 수난기에 속하는 장면들이다. 그리고 장사 지낸 지 사흘 만에 그리스도는 부활하신다. 그리스도의 부활과 관련된 도상들은 림보로 내려가심, 부활, 무덤가의 세 여인, 나를 만지지 말라noli me tangere, 엠마오에서의 저녁 식사, 의심하는 도마, 승천, 성령강림의 장면으로 구성된다.

이들 그리스도의 일생을 담은 많은 도상 중에 20~40여 개의 장면을 선별해서 한 화면에 그려 넣는 그림을 묵상화Andachtbild라고 부른다. 1미터 남짓한 화폭을 격자 모양으로 나누어 그리스도의 일생을 촘촘히 그려 넣는 그림인데, 쾰른의 한 수도원에서 제작되고 베를린 게맬데 갤러리에 소장된 〈그리스도의 일생 묵상화〉를 한 번 살펴보자.

## 3. 그리스도의 일생 묵상화

묵상화는 그림 하나하나를 바라보며 그리스도의 일생을 묵상한다는 의미에서 붙여진 이름이다. 가톨릭교의 신자들은 지금도 십자가의 길 14처를 따라가며 그리스도의 수난을 묵상하는데 그것과 같은 의미이다. 이러한 묵상화에 그려진 각각의 도상들이 르네상스와 바로크

〈그리스도의 일생 묵상화〉 1420년. 게맬데 갤러리. 독일 베를린

미술에서는 하나의 독립된 회화 작품으로 제작되었다고 보면 된다. 위의 〈그리스도의 일생 묵상화〉는 독일 쾰른의 한 수도원에서 제작된 작품인데, 맨 윗칸의 왼쪽에서부터 이야기가 시작된다. 수태고지-엘리사벳 방문-이집트로의 피신-탄생-할례-동방박사 경배-성전에 바치심-박사들과 토론하는 예수-세례-설교-예루살렘 입성-최후의 만찬-세족식-겟세마네에서의 기도-유다의 배반-체포-산헤드린에서의 심문-책형-조롱-빌라도의 선고-십자가를 지심-십자가로 올려지심-요한에게 어머니를 부탁하심-십자가에서 내리심-애도(피에타)-입관-림보로 내려가심-부활-승천-성령강림-최후의 심판까지 34장면으로 구성된다.[25]

그런데 그림의 배경을 보면 모두 금빛으로 칠해져 있다. 중세에

는 인간이 거하는 자연을 묘사하는 데에는 별로 관심이 없었기 때문에 그림의 배경에 산이나 나무 등의 자연 풍경을 그리는 대신에 초월적인 빛깔인 금색을 칠했다. 이 점은 유럽의 여느 미술관을 방문해도 바로 느낄 수 있다. 중세관을 들어서는 순간 모든 그림의 배경이 금빛으로 칠해진 것을 쉽게 볼 수 있기 때문이다. 현재는 이 그림이 수도원이 아닌 미술관에 걸려 있지만, 이 그림이 제작되었을 당시 수도원의 수도사들은 아마도 작은 그림들을 하나하나 찬찬히 바라보며 하나님이 세상에 역사하신 의미를 마음으로 묵상했을 것이다.

기독교 도상학의 기본이 그리스도의 일생을 서술적으로 묘사한 것이라면, 그리스도의 일생을 좀 더 신학적이고 구속사적인 차원에서 심화시킨 도상이 예표론Typology의 도상들이다.

예표론豫表論

•

•

## 1. 빈자貧者의 성서

기독교 도상학에는 그리스도의 일생을 서술적으로 묘사한 단편적 도상들 외에 좀 더 신학적이고 중첩된 의미 체계를 갖춘 도상들이 있다. 구약성서의 이야기를 신약성서에 나오는 그리스도 사건과 매치시킨 예표론Typology, 豫表論의 도상들이 그것이다. 즉 신약성서의 그리스도 사건을 구약성서에서 미리 알려주는 표징이 있다는 것을 보여주는 도상체계로, 그리스도 사건이 본래적 사건이고 원형Prototype이며, 그것을 미리 예표하는 구약성서의 사건이 모형Type이다. 그래서 모형이 지니는 의미는 원형의 의미가 밝혀짐으로써 비로소 해명이 된다.

예표론의 도상은 구약성서의 모든 사건이 그리스도 사건으로 인해 비로소 구속사적 의미를 드러낸다는 생각에 기초한다. 따라서 예표론의 도상들은 하나의 그리스도 일생 사건(원형)에 두 개의 구약성서의 사건(모형)이 조합되는 방식으로 구성된다.

예표론은 보통 "빈자貧者의 성서biblia pauperum"라고 불리는 복음서에서 대량으로 그려졌다. 『빈자의 성서』는 문자적으로 "가난한 이들을 위한 성서"로 번역되지만, 여기서 '가난한 이들'은 물질적으로 가난한

것을 의미한다기보다는 글을 읽을 수 없는 문맹인들을 가리키는 말이었다. 중세시대에는 성서가 모두 라틴어였고, 사제들만 읽을 수 있는 글이었기 때문에 라틴어를 읽을 수 없는 대다수의 일반 대중들은 문맹이었으며 그림을 보여줌으로써 성서의 의미를 전달할 수밖에 없었다.

『빈자의 성서』는 말하자면 라틴어 성서를 읽지 못하는 일반 대중의 교육을 목적으로 제작된 그림 성서였다. 그리스도의 일생에서 일어난 50여 가지의 사건 이미지에 각각 구약성서의 두 가지 이야기를 이미지로 대조시키며 구약성서와 신약성서를 관통하여 흐르는 그리스도 사건의 구원사적 의미를 문맹의 대중들에게 그림으로 가르친 것이다.

그리스도의 일생 중 몇 가지 중요한 사건을 예로 들어 예표론의 도상이 『빈자의 성서』에서 어떻게 묘사되어 있는지 살펴보고자 한다. 독일 하이델베르크 도서관에 소장된 『빈자의 성서』 중 그리스도의 탄생 장면과 이에 상응하는 구약성서의 두 장면을 살펴보자.

### 1) 그리스도의 탄생

하이델베르크 도서관의 『빈자의 성서』에는 총 41점의 예표론 도상이 있다. 성서 말씀 안에 세 개의 그림이 조합된 형식으로 이미지가 구성되어 있다. 아랫단에는 원형Prototype에 해당하는 신약성서의 그리스도 도상이 그려져 있고, 윗단에는 이에 상응하는 구약성서의 두 장면이 모형Type으로 각각 그려져 있다.

다음 페이지의 그림을 보면 아랫단에는 〈그리스도의 탄생〉이, 윗단에는 이에 상응하는 구약성서의 두 모형 사건인 〈모세와 불타는 떨기나무〉와 〈아론과 아몬드꽃이 핀 지팡이〉가 그려져 있다. 출애굽기 3장

모세와 불타는 떨기나무-그리스도의 탄생-아론과 아몬드꽃이 핀 지팡이. 『빈자의 성서』 1430~1450년. 하이델베르크 도서관. 독일

1절 이하를 보면 모세와 불타는 떨기나무 이야기가 나온다. 모세는 평소와 같이 양떼를 몰고 호렙산으로 올랐다. 그런데 그곳에서 불 속에서도 타지 않는 떨기나무를 보게 된다. 이를 신기하게 여긴 모세가 조심스럽게 다가가자, 하나님이 떨기나무 가운데서 "이리로 가까이 오지 말아라. 네가 서 있는 곳은 거룩한 땅이니, 너는 신을 벗어라"(출애굽기 3장 5절)라고 말씀하신다.

윗단의 왼쪽 그림에 그 장면이 묘사되어 있다. 신발을 벗고 있는 모세 앞에 하나님이 불타는 떨기나무 가운데 나타나시어 말씀하고 계시는 것이 묘사되어 있다. 신발을 벗는 행위는 그 자리가 성스러운 공간이라는 의미도 있지만, 모세가 걸어왔던 이제까지의 과거를 벗는다

는 의미도 함축되어 있다. 불에 타지 않는 떨기나무에서 하나님은 모세에게 "나는 이집트에 있는 나의 백성이 고통받는 것을 똑똑히 보았고, 또 억압 때문에 괴로워서 부르짖는 소리를 들었다 (…) 이제 내가 내려가서 이집트 사람의 손아귀에서 그들을 구하여, 이 땅으로부터 저 아름답고 넓은 땅, 젖과 꿀이 흐르는 땅(…)으로 데려가려고 한다. 이제 나는 너를 바로(파라오)에게 보내어, 나의 백성 이스라엘 자손을 이집트에서 끌어내게 하겠다"(출애굽기 3장 7~10절)라고 말씀하신다. 이 말씀은 곧 이스라엘 백성을 이집트에서 구출하는데 모세를 쓰시겠다는 말씀이며, 그 내용이 그림 속의 두루마리에 쓰여 있다고 보면 된다.

윗단의 오른쪽에는 〈아론과 아몬드꽃이 핀 지팡이〉가 그려져 있는데, 이 사건은 모세가 이스라엘 백성을 이집트에서 구출한 후에 일어난 일이다. 민수기 17장 8절에 의하면 모세는 하나님의 명령대로 이집트에서 이스라엘 백성을 구출하지만, 하나님이 언약하신 젖과 꿀이 흐르는 땅으로 들어가기까지는 40년의 광야 생활을 해야 했다. 여독에 지친 그들은 모세와 모세의 형이자 레위 지파의 제사장이었던 아론을 의심하기 시작한다. 이에 하나님은 모세를 불러 열두 지파의 지팡이를 장막의 성소에 가져다 놓으라고 말씀하신다. 이에 다음 날 장막 안으로 들어가니 아론의 지팡이에서만 아몬드꽃이 피어 있었다. 이 사건을 통해 이스라엘 백성은 모세와 아론의 권위가 하나님으로부터 주어진 것임을 알게 된다. 그림에는 제단 위의 지팡이에 아몬드꽃이 피어 있는 것과 그 앞에서 향을 피우고 있는 아론의 모습이 묘사되어 있다.

그렇다면 〈모세와 불타는 떨기나무〉와 〈아론과 아몬드꽃이 핀 지팡이〉의 장면이 〈그리스도의 탄생〉과 무슨 관계가 있는 것일까? 어떤

문맥에서 두 사건이 그리스도의 탄생을 '예표'하는 것일까? 호렙산 위의 떨기나무나 아론의 지팡이는 열매가 맺지 않는 마른 나무에 불과했다. 그러나 타오르는 불에서도 타지 않고, 꽃이 피어나는 기적이 일어나면서 하나님 계시의 도구가 된다. 그리스도의 탄생도 하나님의 계시에 의해서만 이해되는 초월적인 사건이다. 참 이스라엘 사람이었던 나다나엘이 "나사렛에서 무슨 선한 것이 나올 수 있겠소?"(요한복음 1장 46절)라고 반문했듯이, 메시아가 나올 수 없는 지역에서 그것도 동정녀의 몸에서 세상을 구원할 하나님의 아들이 태어나신 것이다. 불에 타지 않는 떨기나무는 영원한 동정녀 마리아를 예표하기도 한다. 이스라엘 백성을 구원하여 약속의 땅으로 인도한 구약성서의 두 이야기를 그림으로 바라보며 사람들은 아마도 그리스도의 탄생이 지니는 구원사적 의미를 사유하고 하나님 계시에 담긴 깊은 뜻을 생각했을 것이다.

### 2) 그리스도의 세례

그리스도의 탄생에 이어 중요한 사건이 그리스도께서 세례를 받으신 사건이다. 그리스도의 세례에 상응하는 구약성서의 두 모형 사건이 무엇인지를 파리 국립도서관에 소장된 『빈자의 성서』를 보며 살펴보자.

그리스도의 세례가 가장 먼저 그려진 곳은 카타콤베였다. 그곳에서는 세례자 요한, 그리스도, 비둘기 형상을 한 성령만 단순하게 그려졌다. 그러나 『빈자의 성서』에 오면 좀 더 구색을 갖추어 그리스도의 옷을 들고 시중드는 천사들과 강물의 묘사가 추가된다. 그리고 비둘기로부터 내려오는 두루마리 띠에는 마태복음 3장 17절의 "이는 내가 사랑하는 아들이다. 내가 그를 좋아한다"는 하늘의 음성이 쓰여 있다.

홍해를 건넘―그리스도의 세례―정찰대의 귀로. 『빈자의 성서』 1480~1485년. 파리 국립도서관. 프랑스

　　그런데 〈그리스도의 세례〉 양쪽에 그려진 두 도상은 무슨 내용이며, 그것이 그리스도의 세례와 어떤 예표적 관계를 지니고 있는가? 왼쪽 그림부터 살펴보면, 앞부분에는 한 무리의 사람들이 보이고 그 뒤 배경에는 물에 빠진 마차가 보인다. 이 장면은 모세의 출애굽 장면이다. 모세가 이끄는 이스라엘 백성의 행렬이 홍해를 가로질러 나오자마자 바닷물이 다시 차올라 추격하던 이집트 군대가 물에 빠져 허우적거리는 모습을 그리고 있다. 이 그림과 그리스도의 세례 사이에는 "물"이라는 공통분모가 있다. 물로 씻을 때 사람은 깨끗해진다. 홍해를 건넜다는 것은 은유이다. 즉 옛 삶으로부터 새 삶으로 이전하고, 노예의 삶으로부터 자유인의 삶으로 이전하며 새롭게 태어난다는 의미를 내포하고 있다. 세례를 받는 행위가 죄를 용서받고 새 사람으로 거듭난

다는 의미를 지니고 있듯이, 이스라엘 백성도 홍해를 건넘으로써 미래의 삶으로 새롭게 태어난다는 의미에서 두 사건은 통한다.

물론 그리스도는 요한으로부터 굳이 세례를 받을 필요가 없는 존재이다. 마태복음 3장 14~15절을 보면 요한이 그리스도에게 자신이 오히려 예수에게 세례를 받아야 한다고 말하고, 이에 그리스도께서는 "지금은 그렇게 하도록 하십시오. 이렇게 하여 우리가 모든 의를 이루는 것이 옳습니다"라고 대답하시는 대목이 나온다. 그리스도는 하나님의 의를 위해 자신을 낮추고 세례를 받는 것이 하늘의 도라고 여긴 것이고, 그러한 그리스도의 행위를 보시고 하늘에서는 성령이 감화하는 계시가 나타난 것이다.

그렇다면 〈그리스도의 세례〉의 오른쪽에는 거대한 포도송이를 지고 있는 두 남성의 그림을 볼 수 있는데, 이 그림은 그리스도의 세례와 어떤 예표적 관계가 있는가? 이 장면은 이집트를 탈출한 이스라엘 백성이 가나안 입성 전에 하나님이 약속하신 새 땅에 무엇이 있는지를 염탐하기 위해 파견한 정찰대를 그리고 있다. 정찰대가 그곳에서 들고 나온 것은 거대한 포도송이였으며, 이것은 새 땅이 기름지고 풍요로운 곳이라는 것을 의미한다. 이 풍요로운 땅에 들어가기 위해 이스라엘 백성은 홍해를 건너고, 40년 세월을 광야에서 보내야 했다. 이 세월은 하나님이 약속하신 새 하늘과 새 땅으로 들어가기 위한 준비과정이었다. 세례를 통해 몸과 마음이 깨끗해지고 믿음의 자녀로 거듭나며 하나님의 자녀가 되듯이, 이스라엘 백성도 홍해를 건너고 오랜 믿음의 시련을 거쳐서야 언약의 땅에 들어갈 수 있었다. 그리스도의 세례로 하나님 나라가 열렸다면, 이스라엘 백성이 홍해를 건너고 40년을 준비

한 끝에 젖과 꿀이 흐르는 약속의 땅이 열린 것이다.

'그리스도의 탄생'과 '그리스도의 세례'에 이어 성례전에서 중요한 그리스도 사건이 '최후의 만찬'이다. 그리스도는 십자가 수난을 받기 위해 예루살렘에 입성하시고 제자들과 마지막으로 유월절 만찬을 나누신다. 유월절pessach feast은 유대인들이 출애굽을 기념하며 지내는 축일로, 그리스도께서도 이 날 유대인의 풍습에 따라 제자들과 유월절 만찬을 나누신 것이다.

그럼 〈최후의 만찬〉 도상은 구약성서의 어떤 장면들과 예표론적 의미에서 짝지어져 있는지 『빈자의 성서』를 통해 살펴보자.

### 3) 최후의 만찬

빵과 포도주를 제공하는 멜기세덱–최후의 만찬–만나. 『빈자의 성서』 1518년. 하이델베르크 대학도서관. 독일

가운데 그림이 예표론의 원형인 〈최후의 만찬〉이고, 양쪽에는 그

에 상응하는 구약성서의 두 장면으로 멜기세덱이 아브라함에게 빵과 포도주를 제공하는 장면(좌)과 이스라엘인들이 광야에서 만나를 줍는 장면(우)이 그려져 있다. 그리스도께서는 최후의 만찬에서 제자들에게 빵과 포도주를 나누어주시며 "이것은 너희를 위해 바치는 나의 몸이고 너희를 위해 흘릴 나의 피"라고 말씀하시는데, 이 말씀에는 유대인들이 유월절에 잡는 어린양의 의미가 담겨 있다.

　유월절의 기원은 출애굽이다. 하나님이 이집트에 진노를 내리시기 전에 모세를 통해 이스라엘인들이 사는 집의 문설주에 어린양의 피를 바르라고 명하신다. 그날 밤 어린양의 피가 발라진 집만 하나님의 진노가 비껴가면서 이스라엘인들은 살 수 있었고, 무사히 이집트를 탈출할 수 있었다. 하나님의 진노가 피해갔다는 의미에서 어린양의 피는 구속의 의미로 받아들여졌고, 그것을 기리기 위해 유대인들은 재앙이 "지나쳤다pass over"는 의미를 지닌 유월절逾越節 축일을 제정하여, 자신들을 노예살이로부터 구해주신 하나님의 역사하심을 지금도 기념하고 있다.

　그리스도가 제자들과 나눈 마지막 만찬이 바로 유월절 만찬이었다. 이때 그리스도께서 빵과 포도주를 나누어주시며 그것이 자신의 살과 피라고 말씀하신 것에는 자신을 바로 구속의 어린양으로 여긴 뜻이 담겨 있다. 유월逾越의 본래 의미가 죽음으로부터 삶으로 건너간다는 의미일 때, 그리스도의 살과 피가 그 역할을 하는 것이다. 즉 죄의 죽음으로부터 용서와 은총의 삶으로 건너가는 '생명의 양식'인 것이다. 이런 의미를 지닌 〈최후의 만찬〉 사건을 예표하는 구약성서의 이야기가 〈빵과 포도주를 제공하는 멜기세덱〉과 〈만나〉 이야기이다.

〈빵과 포도주를 제공하는 멜기세덱〉 이야기는 아브라함이 소돔에 장막을 치며 살던 때로 거슬러 올라간다. 창세기 14장 18~20절에 의하면 아브라함은 바빌로니아 정벌군의 포로가 된 조카 롯과 그의 식솔을 구하기 위해 전쟁을 치렀고, 돌아오는 길에 살렘의 왕이자 대제사장인 멜기세덱을 만난다. 그는 아브라함에게 빵과 포도주를 나누어주며 축복했고, 아브라함은 전리품의 10분의 1을 멜기세덱에게 바친다. 이 일이 지금도 행해지고 있는 십일조의 기원이다. 신앙으로 전쟁을 치르고 지쳐 있던 아브라함에게 멜기세덱이 준 빵과 포도주는 원기를 되찾아준 '생명의 양식'이었다.

〈만나〉 이야기도 마찬가지이다. 이스라엘인들이 40년 동안 광야를 떠돌면서도 굶지 않고 여정을 마칠 수 있었던 것은 하늘에서 내려온 만나 때문이었다. 『빈자의 성서』의 오른쪽 그림을 보면 그 장면이 묘사되어 있다. 하늘에서 만나가 눈송이처럼 내리고 있고, 이스라엘인들은 그것을 보자기에 담고 있다. 멜기세덱이 나누어준 빵과 포도주가 아브라함의 '원기'를 되찾아주고, 하늘에서 내린 만나가 이스라엘인들을 살린 '생명의 양식'이었다는 점에서 이 두 사건을 중세 사람들은 그리스도께서 유월절 만찬 때 제자들에게 나누어주신 빵과 포도주를 예표하고 있다고 본 것이다. 이 사건들은 모두 사람을 살리는 '생명의 양식'이라는 점에서 통하는 것이다.

아브라함이 멜기세덱을 만나는 장면은 이후 단독주제로도 화가들에 의해 많이 그려졌는데, 바로크 화가 루벤스Peter Paul Rubens(1577~1640)가 그린 〈아브라함과 멜기세덱의 만남〉을 보자.

피터 파울 루벤스 〈아브라함과 멜기세덱의 만남〉 1626년. 워싱턴 국립미술관.
미국

화면의 왼쪽에는 전쟁을 마치고 돌아오는 아브라함이, 오른쪽에
는 아브라함을 맞이하고 있는 멜기세덱이 그려져 있다. 전쟁에서 갓
돌아온 듯 아직 갑옷을 입고 칼을 찬 아브라함은 멜기세덱이 축복하며
나누어주는 빵을 감사히 받고 있다. 두 사람의 사이에는 아브라함이
멜기세덱에게 바치는 값비싼 전리품이 보인다. 바로크 양식에 따라 인
물들을 화려하고 역동적으로 표현하고는 있지만『빈자의 성서』에 묘사
된 〈빵과 포도주를 제공하는 멜기세덱〉 도상과 핵심적인 요소에서는
크게 다르지 않다. 단지『빈자의 성서』에서는 드라마틱한 요소는 다 빼
고 말씀을 간결하게 기술하고 있을 뿐이다.

그리스도의 탄생, 세례, 성만찬에 이어 예표론 도상에서도 가장
중요한 사건은 역시 십자가 사건이다. 제자들과 마지막 유월절 만찬을
마친 그리스도를 기다리고 있는 것은 어린양의 희생, 그리스도의 수

난과 죽음이었다. 예표론에서는 그리스도의 십자가 사건을 여러 장면으로 나누어 그리고 있다. 우선 그리스도께서 무거운 십자가를 지시고 골고다 산으로 힘겹게 올라가는 장면을 예표론에서는 어떤 구약성서의 사건들과 조합시키고 있는지 살펴보자.

### 4) 십자가 지심

장작을 짊어진 이삭–십자가 지심–엘리아와 사르밧의 과부. 『빈자의 성서』 1430~1440년. 옥스퍼드 대학 보드레이안 도서관. 영국

그림의 가운데에는 예표론의 원형인 그리스도의 〈십자가 지심〉이 묘사되어 있다. 가시관을 쓰신 채 무거운 십자가를 지고 힘겹게 산으로 오르시는 그리스도가 그려져 있다. 그리고 양쪽에는 구약성서의 두 장면으로 〈장작을 짊어진 이삭〉(좌)과 〈엘리아와 사르밧의 과부〉(우)가 그려져 있다.

이 두 이야기는 그리스도의 십자가 지심과 어떤 관계가 있는 것

일까? 우선 왼쪽의 이삭 이야기부터 살펴보자. 아브라함은 신앙으로 자신의 외아들인 이삭을 번제물로 바친다. 예표론자들은 이 사건이 하나님께서 독생자인 예수 그리스도를 인류의 구원을 위해 희생시킨 사건에 대한 예표라고 보았다. 그래서 그리스도께서 자신이 못 박히실 십자가를 손수 지시고 골고다 산으로 오르시는 장면과 이삭이 자신이 번제될 때 쓰일 장작더미를 손수 지고 모리아 산으로 오르는 장면을 나란히 그려놓고 있다.

그런데 오른쪽에 그려진 〈엘리아와 사르밧의 과부〉 이야기는 그리스도의 십자가 지심과 어떤 연관성이 있기에 함께 그린 것일까? 열왕기상 17장 8절 이하를 보면 엘리아와 사르밧의 과부가 만나는 이야기가 나온다. 사르밧은 바알교를 섬기는 이방인들이 사는 지역이었다. 이 지역에 오랜 기근이 들어 먹을 것이 없어지자, 사르밧의 가난한 과부는 땔감으로 쓸 나뭇가지를 주워 마지막 남은 밀가루로 빵을 만들어 어린 아들과 먹고 함께 죽을 생각이었다. 그때 하나님께서 엘리아를 보내시어 두 사람은 서로 만나게 된다. 엘리아는 하나님의 명대로 그녀에게 먹을 것과 물을 청했고, 그녀는 마지막 남은 먹을 것을 엘리아에게 주며 하나님의 말씀에 순종한다. 그녀의 믿음을 보신 하나님은 엘리아로 하여금 그녀와 그녀의 아들을 돌보게 하셨고, 기근으로 인한 죽음에서 두 모자를 살리신다. 『빈자의 성서』에는 사르밧의 과부와 엘리아가 처음 만나는 장면을 그리고 있다. 그런데 그녀가 땔감으로 주워든 나뭇가지의 형태가 십자가 모양이다. 성서에는 기술되지 않은 것이 그려져 있는 것이다. 아마도 예표론자들은 그리스도께서 지신 십자가가 이방인들을 위한 십자가이기도 한 것을 사르밧의 과부를 통해 보여주고 있

는 것 같다. 그녀가 들고 있는 십자가 모양의 땔감은 그 점을 상징하고 있는 것이다. 이제 바로크 화가 얀 빅토르 Jan Victors(1619~1676)가 그린 〈엘리아와 사르밧의 과부〉를 보자.

얀 빅토르 〈엘리아와 사르밧의 과부〉 1640년. 요한 바로오 2세 미술관. 폴란드 바르샤바

사르밧의 성문에 가난한 과부가 어린 아들과 함께 땔감 나무를 줍고 있고, 이들에게 엘리아가 다가와 음식과 물을 청하는 장면을 화가는 그리고 있다. 어린 아들 뒤에는 정체불명의 나무 한 그루가 서 있는데 자세히 보면 십자가 형태를 하고 있다. 이 나무 형태가 지닌 신학적 의미는 『빈자의 성서』에 그려진 예표론적 선지식이 있을 때만 비로소 이해할 수 있다. 그렇지 않으면 이 그림은 단지 엘리아와 사르밧의 과부와 과부의 어린 아들이 만나는 장면을 그린 것으로만 이해될 것이다. 이처럼 중세의 예표론 도상들은 미술사에서 독립적으로 그려진 회화 작품들의 속 깊은 신학적 의미들을 이해하는 데에 열쇠와도 같은 역할을 하고 있다.

그리스도의 십자가 사건은 사필귀정事必歸正의 이치와 통한다. 자연스럽지 못한 현상은 오래 지속되지 못하고, 사물은 다시 이치에 맞게 된다는 도道의 원리이다. 도에 어긋난 짓이 악일 때, 그것이 인간의 악이든 자연 현상의 물리적 악이든 하나님은 악을 평정하시기 위해 개입하신다는 것이 성서의 메시지이다. 그리스도의 십자가 사건 역시 악

한 세상을 평정하기 위한 하나님의 개입이셨다. 하나님께서 사르밧의 과부에게 엘리아를 보내신 것도 그러하다. 인간의 고통이 극에 달했을 때 그리스도를 보내셨고, 과부의 고통이 극에 달했을 때 엘리아를 보내시어 하늘의 도가 땅에 스며들게 하신 것이다. 사르밧의 여인이 이방인일지라도 하늘의 도는 모두에게 공평히 작용한다.

십자가를 통한 하늘의 도의 원리는 민수기 21장에 나오는 놋뱀The Brazen Serpent 사건과도 통하는데, 이 구약성서의 사건은 그리스도께서 십자가에 달리신 사건의 모형이다.

### 5) 십자가에 달리심

이삭의 번제─십자가에 달리심─놋뱀. 『빈자의 성서』 1430~1440년. 옥스퍼드 대학 보드레이안 도서관. 영국

그림의 중앙에는 그리스도께서 십자가에 달리신 장면이 원형 사건으로 그려져 있고, 양쪽에는 그에 대한 모형 사건으로 〈이삭의 번제〉와 〈놋뱀〉 사건이 그려져 있다. 그리스도는 자신이 짊어지고 가셨

던 십자가 위에서 못 박히시고 결박되신다. 이 장면은 이삭이 자신이 지고 올라간 장작더미 위에 올라 번제물로 바쳐지는 장면의 원형이다. 이삭이 천사의 저지로 극적으로 살아나는 장면은 그리스도의 부활을 예견하기도 한다.

그런데 〈십자가에 달리심〉 오른쪽에 그려진 〈놋뱀〉 이야기는 그리스도 사건과 어떤 연관성이 있기에 그려진 것일까? 민수기 21장에 보면 놋뱀 이야기가 나온다. 이스라엘인들은 모세에 의해 홍해를 건너 이집트에서 탈출하고 자유인이 되었음에도 마음은 불안했다. 이집트에서 노예로 살 때는 그나마 먹을 것과 잘 곳이 있었지만, 이제는 허허벌판 광야를 떠돌며 천막을 치고 하루하루를 연명하는 신세가 된 것이다. 그들 중에는 하나님과 모세에게 불평하는 사람들이 생겨나기 시작했다. 왜 자신들을 자유인으로 만들었냐고 원망하며 다시 이집트로 돌아가자고 사람들을 선동했다.

이에 하나님은 노하시어 이 자들에게 불뱀을 보내신다. 불뱀에 물린 사람들은 타는 듯한 고통 속에 죽어가는 벌을 받았다. 그제야 이스라엘 백성은 자신들의 죄를 깨닫고 모세에게 중보기도를 청한다. 모세가 기도하자 하나님께서는 모세에게 놋으로 뱀의 형상을 만들고 장대 위에 매달아 놓으라고 하셨고, 불뱀에 물린 자들도 그것을 보면 살 것이라고 말씀하신다. 모세는 하나님의 명령대로 놋뱀을 만들어 장대 위에 매달았고, 놋뱀을 쳐다본 사람들은 모두 살게 되었다는 이야기이다.

여기서 장대 위에 매달아 놓은 놋뱀이 바로 십자가에 달리신 예수 그리스도를 예표하는 구약성서의 모형 사건이다. 이에 대해서는 예

수께서도 "모세가 광야에서 뱀을 든 것 같이, 인자도 들려야 한다. 그것은 그를 믿는 사람마다 영생을 얻게 하려는 것이다"라고 말씀하셨다 (요한복음 3장 14~15절). 『빈자의 성서』에 그려진 〈놋뱀〉 도상을 보면 땅바닥에는 불뱀에 물린 자들이 널브러져 죽어있고, 모세와 함께 장대 위에 매달린 놋뱀을 바라보는 사람들은 구원받은 모습으로 그려져 있다. 모세가 손으로 장대 위의 놋뱀을 가리키고 있는 것이 보인다.

그리스도가 십자가에 달리신 것은 죽음의 심판을 받은 자들도 믿음을 통해 영원한 생명에 이르도록 함이었다. 죄로 인해 곡해된 세상이지만 하나님이 개입하심으로써 하늘의 도가 이루어지는 섭리가 십자가 사건에서 나타난 것이고 그 모형이 놋뱀 사건인 것이다. 스페인의 바로크 화가 에스테반 마치Esteban March(1590~1660)가 그린 〈모세와 놋뱀〉을 보자.

에스테반 마치 〈모세와 놋뱀〉 1650년경. 산탄데르 재단. 스페인 마드리드

그림 전체가 폭풍이 휘몰아치는 듯한 분위기에 휩싸여 있다. 아마도 하나님의 진노를 그렇게 표현하고 있는 듯하다. 배경에는 이스라엘 백성이 거하는 천막들이 보이고, 하늘에서는 불뱀들이 우수수 떨어지고 있다. 그리고 땅바닥에는 불뱀에 물린 사람들이 널브러져 있고, 사위에는 곡하는 자들이 보인다. 모세는 하나님의 명대로 장대 위에 놋뱀을 걸고 손을 들어 올리고 있다. 그런데 가만히 보면 놋뱀이 매달려 있는 장대의 모양이 십자가 형태이다. 이는 중세의 예표론에서는 따로 묘사되었던 두 장면이 하나의 화면으로 합쳐지면서 나타난 현상으로 볼 수 있다. 에스테반 마치가 그린 〈모세와 놋뱀〉이 지닌 신학적 의미 역시 중세의 예표론을 통해서야 비로소 온전히 이해된다.

그리스도의 십자가는 세상의 악함을 바로잡아 사물의 이치를 평정하고자 한 하나님 도의 실현이다. 사르밧의 과부가 고통을 당할 때 엘리아를 보내어 구하신 것도, 아브라함이 이삭을 칼로 내리치던 순간에 천사를 보내어 저지하신 것도 그 도의 실현이다. 그러나 이 모든 것은 그리스도의 부활을 통해 궁극적으로 이루어진다. 그리스도의 부활은 십자가를 통해 보여주신 하나님 도의 완성이자 기독교 신앙의 핵심이다. 이제 이 중요한 사건이 예표론에서는 어떤 구약성서의 사건으로 예표되고 있는지 살펴보자.

### 6) 부활

그림의 중잉에는 원형 사건인 〈그리스도의 부활〉 장면이 묘사되어 있다. 5개의 성흔을 몸에 지닌 그리스도께서 십자가 깃대를 들고 무덤 밖으로 걸어 나오고 있다. 관 옆에는 그리스도를 감시하던 로마

삼손과 가사<sup>Gaza</sup>의 성문–그리스도의 부활–요나의 소생. 『빈자의 성서』 1470년경. 옥스퍼드 대학교 보드레이안 도서관. 영국

병사들이 잠들어 있다. 이 원형 장면의 오른쪽에는 요나가 자신을 삼킨 물고기 밖으로 나오는 모습이 그려져 있다. 요나는 하나님의 명령을 어기고 자신의 생각에 따라 판단하고 행동했기 때문에 물고기 배 속에 들어가 사흘 밤과 낮을 보내는 벌을 받지만, 그 안에서 죄를 회개하고 신앙을 고백함으로써 물고기 밖으로 나와 다시 살아난다.

사흘 만에 소생한 요나의 이야기가 사흘 만에 부활하신 그리스도 사건에 대한 예표라는 것은 어렵지 않게 이해된다. 그러나 왼쪽 그림에 그려진 삼손의 이야기는 어떻게 그리스도의 부활과 연결되는가? 삼손의 도상은 이스라엘 백성이 광야에서 40년 동안의 방랑을 마친 후 하나님으로부터 약속받은 가나안 땅에 입성한 후의 이야기를 배경으로 한다. 이스라엘에서 왕권이 설립되기 전까지는 사사<sup>士師</sup>들이 백성을 인도했는데, 삼손도 그러한 사사 중의 한 사람이었다. 삼손은 사사

이자 하나님으로부터 엄청난 괴력을 선사 받은 역사力士이기도 했다.

당시 이스라엘은 블레셋인들과 대치 상황에 있었는데, 이들은 자신들에게 위협적인 존재였던 삼손을 해칠 기회만 엿보고 있었다. 그들은 어느 날 삼손이 가사Gaza의 한 창녀 집에 왔다는 얘기를 듣고 성문을 잠근 후 밤새도록 숨어 그가 나오기만을 기다렸다. 그들은 삼손을 성 안에 가두어 죽일 생각이었지만, 삼손은 밤중에 나와 성 문짝을 빗장째 뽑아서 어깨에 메고 헤브론 맞은편 산꼭대기까지 지고 올라가 그곳에 버린다. 『빈자의 성서』에서는 가사의 성문을 지고 헤브론으로 가고 있는 삼손을 그리고 있다. 이 이야기는 사사기 16장 1~3절에 나오는데 사실 해석이 쉽지 않은 내용이다.

가사는 블레셋의 5대 도시 중의 하나로 교통과 상업의 요충지였다. 여호수아가 정복하여 유다 지파에게 분배한 곳이었지만 이후 블레셋인들이 다곤 신전을 세운 곳이다. 이 신전을 삼손이 무너뜨린 것은 잘 알려진 이야기이다. 사사기 16장 4~31절에 의하면 블레셋인들은 들릴라Delilah라는 여인을 미끼로 삼손을 함정에 빠뜨리고, 삼손은 자신의 힘의 원천인 머리칼을 잘리고 두 눈을 뽑힌 채 힘없는 장님이 되어 블레셋인의 노예로 전락한다. 그러나 머리털은 다시 자라기 시작했고, 그는 블레셋인들이 모인 축일에, 자신을 부축하는 소년에게 신전을 지탱하고 있는 기둥을 만질 수 있도록 자신을 세워달라고 부탁한다. 그리고는 마지막 힘을 다해 두 기둥을 뽑아 적의 신전을 무너뜨린다. 이 자리에서 결박당한 삼손을 구경하려고 모였던 수천의 블레셋인들과 통치자들은 모두 죽고, 이스라엘 백성들은 블레셋의 압정으로부터 해방된다. 삼손은 자신의 죽음으로 백성들에게 구원의 희망을 안겨준 것이다.

삼손이 가사의 성문을 떼어낸 것은 이 일을 암시하는 행동으로 이해된다. 그러나 예표론의 도상을 통해 우리는 삼손의 이야기를 그리스도의 구원사적 관점에서 더 깊이 사유할 수 있다. 삼손은 엄청난 무게의 성문을 떼어 어깨에 지고 수십 킬로미터나 되는 거리를 힘겹게 걸어간 셈인데, 그 무게가 그리스도께서 십자가를 지고 부활하시기까지의 무게와 연관되었을 것이라는 생각이다. 그리스도는 엄청난 고통으로 돌아가셨고, 돌아가신 후에는 림보(지옥)로 내려가서서 아담과 이브 이래 죽은 모든 이들을 구하는 일을 하셨다고 한다.

림보에 대한 성서적 근거는 사실 없다. 교회의 정통 교리는 아니지만 중세 신학에서는 그리스 신화의 하데스와 같은 사후세계로서 림보를 말했으며, 그리스도를 알지 못한 채 죽은 자들이 머무는 곳으로 인식되어 왔다. 기독교 도상학에서도 "림보로 내려가신 그리스도"는 그리스도의 일생에서 필수적인 도상이며, 미술사에서도 가장 많이 그려진 주제였다. 11세기 동방정교회의 모자이크 벽화를 보면 림보로 내려가신 그리스도가 어떻게 재현되고 있는지 알 수 있다.

아나스타시스*Anastasis*. 11세기. 카리예 박물관. 터키 이스탄불

만돌라 형태의 신광身光으로 둘러싸인 그리스도께서 아담과 이브를 무덤에서 끌어내고 있는 장면인데, 여기서 아담과 이브는 그리스도를 알지 못하고 죽은 인류 전체를 상징하는 인물로 이해할 수 있다. 가톨릭교회에서는 아직도 이들이 머무는 곳을 고성소古聖所라고 부르며 믿고 있지만, 개신교회에서는 그러한 생각을 수용하지 않는다. 여튼 그리스도께서는 부활하시기 전에 지하세계의 림보로 내려가시어 그리스도를 알지 못하고 죽은 모든 이들을 구원하신 것이고, 따라서 그리스도의 부활 사건은 죽음과 어둠의 권세를 온전히 이기고 새로운 생명의 세상을 연 사건인 것이다.

아마도 예표론자들은 그리스도께서 지옥으로부터 죽음의 권세를 이기고 무덤 밖으로 걸어 나오시기까지의 여정에 대한 예표로 가사에서 헤브론까지의 긴 거리를 적의 성문을 지고 힘겹게 걸어간 삼손의 여정을 본 것 같다. 게다가 교부신학자 아우구스티누스는 삼손이 창녀의 집에서 나와 성문을 부수고 나온 것을 두고 그리스도가 어둠의 권세에 갇혀 있다가 이기고 나온 것을 상징한다고 해석하기도 한다. 그러나 마리아 막달레나를 통해 보여주신 그리스도의 행적을 통해 볼 때 창녀를 어둠의 권세로 보는 해석에는 무리가 있다. 그보다는 오히려 당시 가장 천한 대우를 받았던 사람에서부터 구원의 역사가 일어난 것에 강점을 두는 것이 예표론적 해석에 더 가깝다고 볼 수 있다.

예표론에서 구약성서의 사건은 그리스도 사건의 원형에 대한 모형이다. 모형의 뜻은 원형을 통해서만 비로소 온전히 밝혀진다. 삼손의 가사의 성문 이야기도 그에 대한 좋은 예이다. 삼손이 왜 가사의 창녀 집에 갔으며, 그곳을 나와 왜 가사의 성문을 통째로 뜯어내었는지에 대한 이

야기는 그것 자체로는 뜻이 애매하고 해석이 어렵다. 그러나 그리스도의 부활을 예표하는 사건이라고 볼 때 비로소 이해되는 점들이 생겨난다. 중세 사람들은 요나가 사흘 만에 다시 살아난 사건과 삼손이 다곤 신전의 성문을 떼어내고 무너뜨린 사건을 그리스도께서 죽음을 통해 사망을 멸하고 새로운 성전, 즉 그리스도의 몸인 교회를 세우신 것에 대한 모형 사건으로 여긴 것이다. 이탈리아의 바로크 화가인 조반니 베네딕토 카스틸리오네Giovanni Benedetto Castiglione(1609~1664)가 그린 〈블레셋인의 신전을 파괴하는 삼손〉을 보면 엄청난 괴력으로 신전의 기둥을 뽑아내는 삼손의 모습이 바로크적 역동성으로 드라마틱하게 묘사되어 있다.

조반니 베네딕토 카스틸리오네 〈블레셋인의 신전을 파괴하는 삼손〉 17세기. 개인 소장

르네상스 이후의 화가들은 구약성서의 이야기를 독립 테마로 다루며 작품화하는데, 독립 주제로 그려진 삼손의 도상이 지니는 신학적 의미는 중세의 예표론을 통해서만 온전하게 이해된다. 삼손의 도상뿐만 아니라 위에서 본 〈모세와 놋뱀〉, 〈엘리아와 사르밧의 과부〉, 〈아브라함과 멜기세덱의 만남〉 등의 독립된 회화 작품들도 중세의 예표적 관계를 통해서야 비로소 그리스도 사건과 연결된 신학적 구원사적 의미를 획득하게 된다.

한편 예표론은 그리스도 사건뿐만 아니라, 성모 마리아와 교회ecclesia 같은 추상적 주제도 다루면서 보다 풍부한 신학적 사유의 소재들을 제공하고 있다. 『빈자의 성서』에 그려진 〈수태고지〉 장면을 살펴보자.

## 7) 수태고지

타락과 추방-수태고지-기드온과 양털의 기적. 『빈자의 성서』 1485년. 파리 국립도서관. 프랑스

그림의 중앙에 〈수태고지〉 장면이 그려져 있다. 가브리엘 천사가 성서를 읽고 있는 마리아에게 다가와 "은총이 가득한 마리아여^Ave Gratia Plena"라고 말하는 장면인데, 두루마리 띠 위에 천사의 말이 쓰여 있다. 마리아는 양손을 가슴에 모으며 말씀 앞에서 겸손과 순종의 자세를 취하고 있고, 신성을 뜻하는 후광이 그녀의 얼굴을 감싸고 있다. 그녀의 머리 위로 비둘기 모양을 한 성령이 임하고 있는데, 마리아의 잉태가 성령에 의한 것임을 암시하고 있다.

〈수태고지〉의 좌우에는 구약성서의 모형 사건으로서 〈타락과 추방〉(좌)과 〈기드온과 양털의 기적〉(우)이 각각 그려져 있다. 왼쪽 그림을 보면 이브가 뱀과 이야기를 나누는 장면이 그려져 있는데, 이브의 손에 선악과가 들려 있는 것을 보아 뱀이 이브를 유혹하는 장면이라는

것을 알 수 있다. 예표론에서 이브와 마리아를 대조시킨 것은 아담과 예수를 옛 인간과 새 인간으로 대조시키는 것과 같은 이치에서 이해된다. 옛 인간이 하나님에게 불순종하여 죄를 짓고 세상에 죽음을 가져왔다면, 새 인간은 하나님에게 순종하여 죄를 멸하고 세상에 영원한 생명을 가져온다는 이치이다.

앞 페이지의 그림에서는 이브만 그려진 것으로 보아 새 인간으로서 마리아를 강조한 것으로 보인다. 옛 인간인 이브가 뱀의 유혹에 넘어가 죄를 지어 세상에 죽음을 가져왔다면, 새 인간인 마리아는 말씀에 순종함으로써 하나님의 은총을 입고 성령으로 그리스도를 잉태하여 세상에 구원을 가져온 점을 대조시키고 있다. 이 대조는 잘츠부르크 기도서Salzburger Missale의 세밀화 〈죽음의 나무와 생명의 나무〉에서도 잘 나타난다.

〈죽음의 나무와 생명의 나무〉 잘츠부르크 기도서 세밀화. 15세기. 바이에른 국립도서관. 독일 뮌헨

그림의 중앙에 큰 나무가 그려져 있다. 나무를 사이에 두고 왼쪽에는 마리아가, 오른쪽에는 이브가 서 있다. 우선 옛 인간인 이브를 보자. 그녀는 나무를 타고 오르는 뱀이 건네는 선악과를 받아들고 사람들에게 나누어주고 있다. 그것을 받아먹는 사람들 뒤에는 해골 모양을 한 죽음의 사자가 대기하고 있다. 나무에도 이브 쪽에는 죽음을 상징하는 해골이 달려 있다. 반면 새 인간인 마리아는 선악과 대신에 그리스도의 성체를 사람들에게 나누어주고 있고, 그것을 받아먹는 사람들 뒤에는 천사가 시중을 들고 있다. 나무에도 마리아 쪽에는 죽음의 해골 대신에 생명의 원천인 그리스도의 십자가가 달려 있다. 말씀에 순종하지 않는 옛 인간을 따르면 사망에 이르고, 말씀에 순종하는 새 인간을 따르면 생명에 이른다는 진리를 이브와 마리아를 통해 상징적으로 보여주고 있다.

이 그림이 이브와 마리아를 통해 옛 인간(모형)과 새 인간(원형)의 예표관계를 표현하고 있다면, 『빈자의 성서』의 〈수태고지〉 오른쪽에 묘사된 〈기드온과 양털의 기적〉은 〈수태고지〉와 무슨 관계가 있는 것일까? 사사기 6장 37~40절을 보면 기드온이 양털로 하나님에게 표징을 요청하는 이야기가 나온다. 사사였던 기드온은 하나님의 명에 따라 미디안 사람들로부터 이스라엘 백성을 지켜야 했다. 그러나 막강한 적 앞에서 두려운 마음이 들자 그는 하나님께 승리를 담보하는 확실한 표징을 요구한다. 즉 양털 한 뭉치를 타작마당에 내놓겠으니 이슬이 양털뭉치에만 내리고 다른 땅은 모두 말라 있으면 하나님께서 자신을 통해 이스라엘을 구원하시려는 것으로 알겠다고 말한다. 그러자 다음 날 아침 그가 말한 대로 되었다. 기드온은 그래도 불안했다. 그래서 이번

에는 반대로 양털만 마르고 사방의 모든 땅에는 이슬을 내려달라고 기도드렸다. 그러자 그날 밤 다시 그가 요청한 대로 이루어졌다. 이에 기드온은 승리를 확신하고 미디안과 대적하여 승리를 거두고 이스라엘 백성을 구한다.

『빈자의 성서』의 〈기드온과 양털의 기적〉에는 기드온이 하나님에게 양털로 표징을 구하는 장면이 그려져 있다. 기드온은 갑옷으로 무장하고 있지만, 가슴 덮개는 옆에 내려놓은 채로 하나님 앞에 무릎을 꿇고 있다. 머리 위로 펼쳐진 두루마리에는 "여호와께서 너와 함께 계시도다. 큰 용사여Dominus tecum virorum fortissimo"라는 라틴어 문구가 쓰여 있다. 땅바닥에는 기드온이 표징을 요구하며 사용했던 양털뭉치가 놓여 있다.

〈기드온과 양털의 기적〉이 〈수태고지〉와 지니고 있는 예표적 관계는 많은 생각을 불러일으키는 주제이다. 쉽게 해석되지 않는 수수께끼와도 같다. 그러나 무리한 해석보다는 생각을 심화시키는 것이 바람직하다. 독일의 실존철학자 하이데거는 언어가 스스로 뜻을 드러낸다고 말한다. 상징 안에 숨겨진 뜻이 스스로 자신을 드러낼 때까지 나의 생각을 심화시키는 것도 해석의 과정이다. 그러한 과정 가운데 우리는 구약성서와 신약성서를 관통하는 구속사적 의미를 깨닫게 될 것이다. 〈기드온과 양털의 기적〉과 〈수태고지〉의 예표적 관계도 그러한 해석의 과정을 요구하는 도상들이다.

## 8) 에클레시아와 시나고그

성령에 의해 그리스도를 잉태한 마리아는 성령의 짝으로서 교회

를 상징하는 여인이기도 하다. 그러나 문자적으로 교회를 의미하는 도상이 따로 있는데 '에클레시아ecclesia'라고 불리는 여인 도상이다.[26]

'에클레시아'는 본래 고대 그리스 로마의 "민회民會"를 가리키는 말이었다. 그것이 기독교로 전승되면서 사람들이 예배를 드리기 위해 모이는 '집회'로서의 "교회"의 의미로 수용되었다. 예표론 도상에서 에클레시아는 여성으로 묘사되는데, 이에 상응하는 구약성서의 여성은 '시나고그synagogue'이다. 시나고그 역시 그리스어에서 유래하며 "모임", "집회"의 의미를 지니며 "유대교 회당"을 가리키는 말이다.

'에클레시아'와 '시나고그'는 각각 기독교 교회와 유대교 회당을 가리키는 말로, 예배를 위해 신자들이 모이는 공간을 가리킨다는 점에서 같다. 그러나 여성으로 의인화된 두 개념은 예표론에서는 매우 대조적인 모습으로 재현된다. 십자가 사건을 중심으로 에클레시아는 원형이, 시나고그는 모형이 된다. 독일의 아우크스부르크 국립도서관에 소장된 〈십자가에 달리신 그리스도〉 세밀화를 한 번 보자.

〈십자가에 달리신 그리스도〉 1422년. 역사성서Historienbibel. 아우크스부르크 국립도서관. 독일

십자가에 달리신 그리스도 아래에 두 여인이 서 있다. 왼쪽이 에클레시아이고, 오른쪽이 시나고그이다. 본래 십자가 아래에는 성모 마리아와 제자 요한이 서 있는 것이 일반적인데, 이 그림에서는 예외적으로 에클레시아와 시나고

그를 그 자리에 그림으로써 십자가를 통해 '옛 것'이 지나고 '새 것'이 도래한다는 신학적 의미를 강조하고 있다. 에클레시아는 머리에 왕관을 쓰고 당당한 표정으로 한 손에는 십자가의 깃발을, 다른 한 손에는 그리스도의 보혈이 담긴 성배를 들고 있다. 반면 시나고그는 왕관 같은 것은 쓰지 않고, 수건으로 눈을 가린 채 한 손에는 부러진 깃발을, 다른 한 손에는 성배 대신에 염소 머리를 들고 있다.

에클레시아가 들고 있는 십자가 깃발은 기독교를 상징하고, 성배는 그리스도의 피로 맺어진 하나님과의 새로운 언약을 상징한다. 왕관은 유대교에 대한 기독교의 승리를 의미한다. 반면 시나고그가 들고 있는 부러진 깃발은 기독교에게 넘어간 패권을 상징하며, 염소 머리는 유대교에서 제사에 쓰여 왔던 동물의 피를 상징한다. 그리스도의 보혈로 세상의 죄를 멸했지만, 유대교는 헛된 동물의 피로 하나님께 제사를 지내는 것이다. 시나고그의 가려진 눈은 유대교가 눈먼 종교라는 것을 상징하고 있다. 에클레시아의 당당한 표정과 비교해 시나고그는 고개를 떨구고 있으며, 그리스도를 외면하고 있다. 이 도상은 에클레시아와 시나고그의 의인화를 통해 예수를 메시아로 믿는 기독교의 승리와 믿지 않는 유대교의 무지를 상징하고 있다. 유대교의 무지가 그리스도교의 도래로 인해 밝혀졌다는 점에서 원형과 모형의 관계를 보여주고 있다.

에클레시아와 시나고그는 성서의 세밀화뿐만 아니라 스테인드글라스와 교회 장식에도 단골 주제로 사용된다. 프랑스의 스트라스부르 대성당을 장식하고 있는 에클레시아와 시나고그의 조각상을 보자.

에클레시아(좌), 시나고그(우). 스트라스부르 대성당 남쪽 파사드. 1230년경. 프랑스

독일과 인접한 프랑스 도시인 스트라스부르에 가면 아름다운 성
모 주교좌성당을 볼 수 있다. 첨탑이 하나만 올라갔다고 하며, 독일에
서는 슈트라스부르거 뮌스터Straßburger Munster라고도 부른다. 이 아름다
운 성당의 남쪽 파사드를 보면 로마네스크 양식의 이중 대문이 있고,
그 가장자리에 에클레시아와 시나고그의 조각상이 서 있는 것을 볼 수
있다. 아름다운 성당인 만큼 두 조각상은 매우 수려한 솜씨를 보이고
있다. 특히 눈을 가리고 있는 시나고그의 모습이 비극의 여주인공처럼
슬퍼 보이며 미학적 효과를 자아낸다. 앞 페이지의 세밀화에서처럼 에
클레시아는 왕관을 쓰고, 한 손에는 십자가 깃발을, 다른 한 손에는 십
자가의 보혈을 담은 성배를 들고 있다. 시나고그는 고개를 떨구고, 한
손에는 부러진 깃대를, 다른 한 손에는 율법 판을 들고 있다. 제사를 상

징하는 염소 머리와 율법을 상징하는 율법 판은 모두 유대교를 상징하는 종교적 지물<sup>attribute</sup>로, 시나고그를 묘사할 때 서로 대체되기도 했다.

스트라스부르 대성당 외에도 에클레시아와 시나고그는 기독교 성전의 입구 파사드에 조각 형태로 자주 등장하는 것을 볼 수 있는데, 교회가 지닌 역사적이고 신학적인 의미를 강조하는 것으로 볼 수 있다.

다음에는 예표론 도상이 묘사된 다른 교회 기물들을 보며 예표론 도상이 중세시대에 얼마나 광범위하게 그려졌는지 살펴보고자 한다.

## 2. 독일 힐데스하임의 청동 세례반

예표론 도상들은 『빈자의 성서』 외에도 스테인드글라스, 제단화, 성물함 등 다양한 중세의 예술품들에 그려지거나 새겨졌다. 그 중에서 세례반<sup>Taufbecken</sup>이라는 교회의 기물<sup>器物</sup>을 통해 예표론의 도상이 지닌 신학적 의미가 실제로 어떻게 활용되고 있는지 살펴보고자 한다. 세례반은 신자들에게 세례를 주기 위해 성수<sup>聖水</sup>를 담아놓는 성례전의 기물을 말한다. 독일 힐데스하임 성당에 소재하는 청동으로 만든 세례반은 중세 미술의 대표적인 작품인데, 표면에 〈그리스도의 세례〉 도상이 기물의 용도에 맞게 그려져 있다.

청동 세례반. 13세기. 힐데스하임 성당. 독일

세례반의 앞면과 뒷면에는 〈그리스도의 세례〉 장면과 모세의 출애굽 장면인 〈홍해를 건넘〉 장면이 각

각 묘사되어 있다. 예표론의 『빈자의 성서』에서 다루었듯이 〈그리스도의 세례〉 도상은 세례자 요한과 강물에 잠겨 계신 그리스도와 비둘기 형상을 한 성령 그리고 그리스도의 옷을 들고 시중하는 천사들로 구성되어 있다. 뒷면에 묘사된 〈홍해를 건넘〉 장면에는 모세가 홍해의 물살을 가르며 이스라엘 백성을 이끄는 모습이 실감나게 묘사되어 있다.

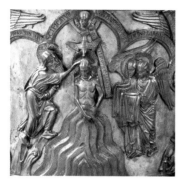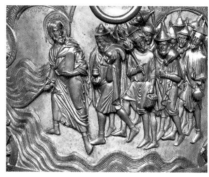

청동 세례반. 13세기. 그리스도의 세례(좌), 홍해를 건넘(우), 힐데스하임 성당. 독일

세례반은 그리스도의 세례가 지닌 역사적이고 신학적인 의미를 전달하는 데에 있어 최적의 기물이다. '지금' '여기' 내가 세례를 받는 행위가 구약성서와 신약성서를 관통하는 구속사적 의미를 체화하고 있는 특별한 행위라는 것을 가장 효과적으로 전달하는 기물인 것이다.

다음에 소개할 베르둔 제단화도 중세 미술의 대표적인 작품이다. 예표론의 도상들로만 구성되었기 때문에 예표론을 연구하는 데에 매우 중요한 제단이다.

### 3. 베르둔 제단화

중세에는 화가나 예술가들이 대부분 무명으로 활동했는데, 베르

베르둔 제단화. 1181년. 클로스터노이부르크 아우구스티누스 수도원. 오스트리아

둔 제단화는 예외이다. 이 제단화를 제작한 니콜라스 폰 베르둔Nicolas von verdun이라는 예술가의 이름을 따서 "베르둔 제단화Verdun Altar"라고 부르고 있기 때문이다. 제단화Altarpiece라는 것은 사제가 예전을 드리는 제단 위에 설치하는 그림으로 화면이 몇 폭으로 구성되는가에 따라 두 폭 제단화Diptychon, 세 폭 제단화Triptychon, 다폭 제단화Polyptychon로 분류된다. 보통은 세 폭 제단화를 일반적으로 사용하고 있으며, 예배가 열리면 "날개"라고 부르는 양쪽의 패널Panel을 열어 신자들이 제단화를 볼 수 있게 했고, 예배가 끝나면 다시 날개를 닫는 방식으로 운용했다.

베르둔 제단화는 엄밀히 말해 물감으로 그린 그림은 아니고, 금으로 장식된 표면에 에나멜이라는 재료로 색감을 표현한 금속공예품이다. 중세에는 이처럼 제단화를 그림 대신에 금이나 상아 등의 값비싼 재료로 세공하는 경우가 많았다. 베르둔 제단화는 금과 에나멜의 고급재료를 사용한 것뿐만 아니라, 도상학적으로도 중세 미술을 대표

하는 작품으로 손꼽힌다.

제단화의 세 폭에 51개의 이미지가 묘사되어 있는데 모두 『빈자의 성서』에서 본 예표론typology의 도상들이다. 그리스도의 일생에 관한 신약성서의 사건이 중간층에 묘사되어 있고, 위층과 아래층에는 각각 그에 상응하는 구약성서의 사건들이 묘사되어 있다. 〈그리스도의 탄생〉 장면 위와 아래에는 이삭과 삼손의 탄생 장면이, 〈동방박사의 경배〉 장면 위와 아래에는 아브라함과 멜기세덱의 만남 장면과 스바의 여왕이 솔로몬 왕에게 경의를 표하는 장면이, 〈그리스도의 예루살렘 입성〉 장면 위와 아래에는 이집트로 입성하는 모세와 유월절 양의 그림이, 〈최후의 만찬〉 장면 위와 아래에는 대제사장 멜기세덱과 만나의 장면이, 〈그리스도 매장〉 장면 위와 아래에는 우물에 빠진 요셉과 물고기 배 속의 요나가 그려져 있고, 〈그리스도 승천〉 장면 위와 아래에는 에녹의 변화와 불 마차의 엘리아가, 〈성령강림〉 장면 위와 아래에는 노아의 방주와 모세의 십계명 전수 장면이 각각 묘사되어 있다.

구약성서의 두 장면은 그리스도의 일생에서 일어난 사건들을 미리 예표한 모형의 장면들로 그리스도 사건을 통해서야 비로소 그 안에 내재하는 구속사적 의미가 밝혀지는 사건들을 다룬다. 이 중에서 〈동방박사의 경배〉에 상응하는 구약성서의 〈아브라함과 멜기세덱〉 그리고 〈솔로몬 왕과 스바의 여왕〉 도상을 통해 그 안에 숨겨진 예표론적 의미를 살펴보도록 하자.

구약성서의 〈아브라함과 멜기세덱〉은 〈동방박사의 경배〉뿐만 아니라 〈최후의 만찬〉 장면에서도 사용하고 있다. 예표론에서는 구속사적 문맥만 통하면 하나의 구약성서의 장면을 신약성서의 여러 장면에

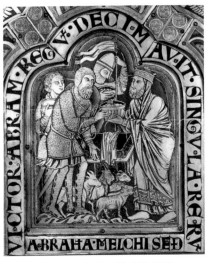
베르둔 제단화. 1181년. 아브라함과 멜기세덱

서 공유하곤 했다. 『빈자의 성서』에서 이미 보았듯이 베르둔 제단화에서도 〈아브라함과 멜기세덱〉 장면은 아브라함이 전쟁을 치르고 돌아오는 길에 살렘의 왕이자 대제사장인 멜기세덱을 만나는 장면을 그리고 있다. 무장을 한 아브라함은 전리품의 10분의 1을 멜기세덱에게 바치고 있고, 멜기세덱은 아브라함에게 빵을 나누어주고 있다. 〈최후의 만찬〉이 원형인 예표론에서는 멜기세덱이 나누어주는 빵에 강조점이 있지만, 〈동방박사의 경배〉가 원형인 예표론에서는 아브라함이 멜기세덱에게 바치는 선물에 강조점이 있다.

베르둔 제단화 중앙에 그려진 다음 페이지의 〈동방박사의 경배〉 장면을 보자. 오른쪽에는 성모자가 보이고, 왼쪽에는 아기 예수에게 경배를 드리는 세 명의 동방박사가 보인다. 이들이 들고 온 황금, 유향, 몰약은 보통 왕에게 바치는 선물 종류로 신성한 왕권을 상징하는 물품들이었다.

아래 쪽의 〈솔로몬 왕과 스바의 여왕〉에서도 솔로몬 왕에게 스바의 여왕이 선물을 바치는 장면이 묘사되어 있다. 이 이야기는 열왕기상 10장 1~13절에 나오는데, 스바의 여왕이 솔로몬 왕의 명성을 듣고, 이것이 사실인지를 시험하기 위해 멀리서 방문하는 이야기이다.

스바의 여왕은 솔로몬 왕에
게 여러 가지 질문을 하고,
곧 그의 지혜로움에 탄복하
며 과연 소문이 사실이었음
을 알게 된다. 그리고는 가
지고 온 황금, 향료, 보석
등의 선물을 선사하며 경의
를 표한다. 그림에는 권좌
에 앉아 있는 솔로몬 왕에
게 스바의 여왕과 수행원들
이 선물을 바치고 있는 장
면이 묘사되어 있다. 스바
의 여왕의 피부를 검은색으
로 채색한 것은 그녀가 멀
리서 온 이방인이라는 것을
강조한 것으로 보인다.

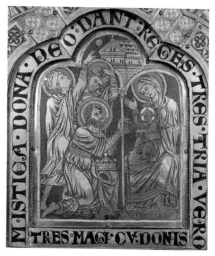

　　스바의 여왕과 세 명
의 동방박사는 일찍이 열방
의 교회를 대표하는 인물들

베르둔 제단화, 1181년. 동방박사의 경배(상), 솔로몬
왕과 스바의 여왕(하)

로 여겨져 왔다. 솔로몬 왕을 찾아 멀리서부터 온 스바의 여왕과 예
수 그리스도를 찾아 멀리서 온 동방박사는 하나님의 대리자에게 경의
를 표하고 경배를 드리는 열방의 교회를 표방하고 있으며, 이 점에서
예표적 관계를 지니는 것이다. 아브라함이 하나님의 대리자인 살렘의

왕 멜기세덱에게 선물을 바치는 장면도 같은 문맥에서 이해되는 행위이다.

예표론은 그리스도의 일생의 50여 가지 사건을 '원형'으로 설정하고, 이에 상응하는 구약성서의 사건을 구원사적 관점에서 비교하고 대조하는 기독교 도상학이다. 예표론의 내용은 세부적으로 들어가면 책한 권을 써도 모자랄 정도로 방대하다.

우리는 보통 중세를 암흑기로 알고 있지만 그 어느 시대보다도 풍요로운 정신의 시대였고, 풍요로운 정신만큼이나 기독교 도상도 방대한 분량으로 제공된 빛나는 시대였다. 이 빛이 르네상스라는 강렬한 태양빛을 만나며 밤하늘에 빛나는 별빛으로 축소된 것뿐이다.

# 제4장

# 이탈리아 르네상스 미술

# 르네상스와 인간 긍정으로의 인식 전환

•
•

한국인들에게 서양미술은 일반적으로 르네상스 미술부터 각인되어 있다. 그것은 미술의 형식이라는 것이 르네상스에 와서야 비로소 체계적으로 생겨났기 때문이다. 중세 천 년의 신 중심사회에서는 미술 형식이 그리 중요하지 않았다. 미술 형식이라는 것 자체가 인위적인 것인데, 중세 미술에서는 하나님의 말씀을 전달하는 것에 중점을 두었을 뿐 미술의 미학적인 표현 형식이라는 것에는 관심이 없었던 것이다.

중세 미술은 형식적인 면에서는 인위적이기보다는 무위無爲적이었다. 중세 사람들에게 고대 그리스 로마의 미술 형식은 오히려 신성모독과 같은 것이었다. 초월적이고 보이지 않는 신을 숭배했던 그들에게 보이는 자연의 모습을 최대한 사실적으로 모방한다는 것 자체가 일종의 우상숭배처럼 보였을 것이다. 중세에도 로마네스크와 고딕 같은 양식이 있기는 했지만, 대개 교회 건축 구조에 나타나는 둥글거나 뾰족한 아치 형태에서 기원하는 양식이었을 뿐, 순수 회화의 영역에서는 사실상 양식이라는 것에 큰 의미가 없었다.

이러한 중세의 무無작위적이고 무無형식적인 도상들이 르네상스인들에게는 너무도 조야하고 초라해 보였을 것이다. "중세"라는 말 자

체도 사실은 르네상스에 만들어진 굴욕적인 조어造語였다. 르네상스인들이 동경했던 고대 그리스 로마의 문명과 르네상스 문명 사이에 '끼어 있는' 암흑의 시대라는 비하적인 의미를 담고 있는 말이 바로 "중세 middle age"인 것이다.

르네상스인들에게는 중세를 넘어서는 무언가 새로운 것이 필요했고, 그것이 고대 그리스 로마의 찬란했던 문명이었다. 르네상스인들의 고대문명에 대한 동경은 "르네상스"라는 말 안에 고스란히 반영되어 있다. 're-naissance'는 라틴어 동사 're-nescare'에서 왔으며 "다시 태어나다"라는 뜻을 지닌다. 무엇이 다시 태어나는가? 바로 고대 그리스 로마의 찬란했던 문명이 다시 태어나는 것이었다. 르네상스인들은 중세 이전의 고대 그리스 로마 문명을 다시 회복하는 것을 바라고 있었다.

그러한 바람의 저변에는 '인간'에 대한 인식의 근본적 변화가 자리하고 있었다. 르네상스에서 중세를 암흑기로 본 것은 신 중심의 사회에서는 인간 주체가 잠들어 있기 때문이다. 중세 사람들은 스스로 생각하고 사유하기보다는 교회가 제시하는 것을 진리로 받아들이고 믿음으로써 자신이 존재한다고 생각했다. 그러나 르네상스인들의 존재에 대한 생각은 근본적으로 달랐다. 데카르트의 "나는 생각한다 고로 존재한다cogito ergo sum"라는 선언은 진리를 스스로 사유함으로써 자신이 존재한다고 느낀 근대인들의 인간 주체 선언이었다.

고대 그리스 로마에서도 신은 중요했다. 인간이 해야 하는 모든 선택과 결정의 상황에서 신은 항상 신탁을 내리는 위치에 있었다. 그러나 이러한 신화mythos의 시대가 지나고 철학의 로고스logos 시대가 도

래하자 신화보다는 이성이 강조되었고, 사유하는 인간의 주체의식은 팽배해졌다. 그리하여 프로타고라스 같은 사상가는 인간을 만물의 척도라고까지 주장하게 된 것이다. 르네상스인들은 스스로 생각하는 이성과 인간 주체에 대한 생각이 살아 있던 고대를 동경했다. 그들은 주어진 진리를 맹목적으로 믿음으로써 존재하기보다는 진리를 스스로 사유함으로써 존재하려 했고, 사유 주체로서의 개인individuum을 긍정했다.

데카르트의 '코기토 선언'이 철학 영역에서 꽃피운 르네상스였다면, 문학 영역에서는 이미 오래 전부터 르네상스의 정신이 움트고 있었다. 이탈리아의 대문호인 단테 알리기에리Dante Alighieri(1265~1321)는 『신곡』 같은 작품에서 인간 스스로 구원을 찾아 나서는 여정을 노래하고 있다. 구원에 이르는 진리를 수동적으로 받아들이는 대신에 주체적으로 생각하며 구원을 스스로 찾아 나선 한 개인의 정신적 편력을 그리고 있는 것이다.

구원을 스스로 묻고 찾아 획득해가는 적극적인 신앙인의 모습에서 우리는 르네상스 인간상을 엿볼 수 있다. 특히 사랑의 주제에서도, 베아트리체라는 여성에 대한 사랑을 구원에 이르는 통로로 본 단테의 스토리 설정은 에로스 사랑에 대한 긍정이라는 점에서 르네상스답다. 오직 아가페 사랑만을 유일한 사랑으로 강조하던 중세시대에 단테의 그러한 파격적인 생각은 인간에 대한 전적인 긍정이었다. 에로스 사랑을 더 이상 죄악시하거나 금기시하지 않고, 오히려 신적인 사랑에 이르기 위한 구원의 매개로 본 것이다. 낭만주의 화가인 아리 셰퍼Ary Scheffer(1795~1858)가 그린 〈단테와 베아트리체〉라는 작품을 보면 단테

가 베아트리체를 어떻게 바라보고 있는지 상징적으로 잘 나타난다.

단테는 자신이 사랑한 여성인 베아트리체를 마치 구원의 성모처럼 여겼는데, 이것은 현세적 사랑의 긍정이자 현세를 통해서만 내세의 구원에 이른다는 르네상스의 메시지와도 같은 것이었다. 단테의 그러한 생각은 고대 사상의 부활에 근거한다. 르네상스의 지성인들은 고대의 신新플라톤주의 사상을 수용하면서 이상적 인간의 척도를 '아름다움'이라고 여겼

아리 셰퍼 〈단테와 베아트리체〉 1851년. 보스턴 미술관. 미국

다. 중세 천 년이 미美의 가치를 외면해왔다면, 르네상스는 이상적 인간의 척도로서 '아름다움'을 되찾고자 했다. 단테에게 베아트리체는 르네상스가 되찾고자 한 고대의 미적 가치를 반영한 이상적 인간이었던 것이다.

르네상스 인간은 스스로 주체가 되어 느끼고 사유함으로써 초월적 신에 이르고자 했다. 인간의 이성과 감정을 긍정하는 정신은 철학과 문학에서뿐만 아니라 미술의 영역에서도 화려하게 꽃피운다.

미술에서 르네상스의 정신이 처음 싹튼 곳은 이탈리아의 피렌체였다. 피렌체는 당시 무역을 통해 발전한 시장경제를 기반으로 부유한 자본가들이 대거 등장한 도시였다. 자본이 있어야 예술도 꽃을 피우는가. 피렌체의 부호였던 메디치 가문의 재정적 후원을 통해 이 지역에

서 르네상스 미술은 사실상 꽃을 피운다.

코시모 데 메디치Cosimo de' Medici(1389~1464)는 유럽에 18개의 은행을 소유하고 있던 대자본가이자 메디치 가문을 정치적 세도가로 만든 장본인이었다. 그리고 그의 손자 로렌초 데 메디치Lorenzo de' Medici(1449~1492)는 가문을 크게 번창시키며 메디치 가家가 피렌체를 통치하는 데에 기틀을 마련한 인물이었다. 매너리즘 화가 아뇰로 브론치노Agnolo Bronzino(1503~1572)가 그린 코시모 데 메디치와 로렌초 데 메디치의 초상화를 보면 그들이 쥐고 있던 부와 명예를 상징하는 듯 강인한 개성을 표현하고 있다.

아뇰로 브론치노 〈코시모 데 메디치의 초상〉
1553년. 우피치 미술관. 이탈리아 피렌체

아뇰로 브론치노 〈로렌초 데 메디치의 초상〉
1560년. 우피치 미술관. 이탈리아 피렌체

브론치노는 메디치 궁宮의 전속 화가였으며, 메디치 가문의 초상화를 다른 어떤 화가보다 많이 그렸다. 개인의 '초상화Portrait'라는 장르가 일반화된 것은 중세에는 없던 르네상스 현상이었다. 이전에는 신과 성인의 초상이 그림의 주요 테마였지만, 르네상스에 오면 인본주의가 강조되면서 세속의 일반 개인도 그림의 주인공으로 전면에 부각되

는 현상이 나타난 것이다. 물론 이탈리아 르네상스의 초상화는 대부분 그림을 주문할 정도로 부와 명예를 지닌 특수층을 대상으로 하고 있지만, 종교개혁 이후 신교국가인 네덜란드와 같은 나라에서는 이제껏 주목받지 못하던 서민층, 하층 계급의 사람들까지도 초상화의 대상으로 대거 등장하게 된다.

메디치 가는 경제적, 정치적으로뿐만 아니라 인문학적으로도 타의 추종을 불허했다. 그들은 메디치 도서관Biblioteca Medicea Laurenziana을 지어서 인문학 서적들을 다량 수집했고, 책들을 복사해 유럽 대륙에 널리 퍼트리는 데에도 큰 공헌을 했다. 마르실리오 피치노, 안젤로 폴리치아노, 조반니 피코 델라 미란돌라 같은 철학자들뿐만 아니라, 많은 예술가와도 교류하면서 메디치 가는 인문학과 예술의 발전에 든든한 후원자가 된다.

# 전前 르네상스: 인간의 감정 표현과 자연적 사실주의

•

피렌체에서 시작한 르네상스 미술이 정확히 언제 시작되었는지에 대해서는 의견이 분분하다. 르네상스는 일반적으로 초기, 중기, 전성기 르네상스로 나뉘는데 프로토 르네상스proto renaissance, 즉 전前 르네상스를 르네상스의 시작으로 보는 관점도 있다.

　전前 르네상스는 르네상스 미술의 특징이 이미 징조로 나타나기 시작한 시기라고 하여 그렇게 부르는데, 조르조 바사리Giorgio Vasari(1511~1574)가 르네상스 미술의 시작을 치마부에Cimabue(1240~1302)에서 본 것으로부터 연유한다. 바사리는 화가이자 동시에 미술사가였다. 그가 남긴『르네상스 미술가 열전』(1568)이라는 책에는 르네상스 화가들의 일생Biography이 생생하면서도 매우 상세하게 기록되어 있다. 우리가 이탈리아 르네상스 미술에 대해 자세히 알 수 있는 것은 사실 이 책 덕분이라고 해도 과언이 아니다.

　『르네상스 미술가 열전』의 내용은 동시대인이었던 바사리가 묘사한 것이기 때문에 그 어느 미술사 책보다 더 신뢰할 수 있다. 여기서 바사리가 르네상스 미술의 시작을 치마부에에서 보기 때문에 전前 르네상스라는 것이 미술사에 존재한다고 볼 수 있다.

조르조 바사리 〈자화상〉 1550~67년. 우피치 미술관. 이탈리아 피렌체

조르조 바사리 『르네상스 미술가 열전』 초판 표지 1568년. 이탈리아 피렌체

레오나르도 다 빈치, 미켈란젤로, 라파엘로의 화려한 전성기 르네상스와 비교하면 전前 르네상스는 미미한 시작 단계였지만, 르네상스 미술의 특징이 처음으로 움트던, 참으로 경건하고도 창조적인 순간들이 반짝이던 시기였다. 대표적인 화가로는 치마부에와 그의 제자 지오토Giotto di Bondone(1267~1337)를 들 수 있는데, 이 두 화가의 작품을 서로 비교해보면 왜 그들의 작품에서 르네상스가 시작하고 있는지 알게 된다. 우선 두 화가가 그린 〈십자고상〉과 〈성모상〉을 살펴보자.

### 1. 치마부에와 지오토의 〈십자고상〉과 〈성모상〉

십자고상十字苦像은 영어로는 Crucifix, 독일어로는 Kruzifix라고 부르며, 십자가에 매달려 고난 받는 그리스도의 모습을 표현한 조형물을 가리킨다. 일반적으로 교회의 중앙에 자리하는 제단 위에 설치된다. 치마부에와 지오토의 〈십자고상〉 역시 아레초의 산 도미니코 성당

치마부에 〈십자고상〉 1268~1271년. 그리스도
디테일. 산 도미니코 성당. 이탈리아 아레초

지오토 〈십자고상〉 1290~1300년. 그리스도 디
테일. 산타 마리아 노벨라 성당. 이탈리아 피렌체

과 피렌체의 산타 마리아 노벨라 성당의 중앙 제단 위에 각각 자리하

고 있다.

지오토 〈십자고상〉. 산 도미니코 성당

치마부에 〈십자고상〉. 산타 마리아 노벨라 성당

두 십자고상을 비교해보면 중세로부터 르네상스로 넘어가는 과

정에서 생긴 변화와 차이를 분명하게 발견할 수 있다. 치마부에의 〈십자고상〉을 보면 중세 도상의 부자연스럽고 경직된 표현이 전반적으로 남아 있다. 그럼에도 불구하고 그의 작품에서 르네상스의 시작을 보는 것은 중세 도상에서는 볼 수 없었던 인간의 '감정'이 표현되어 있기 때문이다. 인간 예수가 십자가에서 수난 받으며 느꼈을 고통스러운 감정이 얼굴에 강렬하게 표현된 것이다. 또한 서툴지만 가슴과 배의 신체적 양감을 표현하려고 애쓴 흔적도 보인다. 자연 사물을 사실적으로 묘사하는 것에 관심이 없었던 중세의 평평한 도상에 비하면 큰 진척이라고 볼 수 있다.

신체의 양감 표현은 지오토의 〈십자고상〉에서 더욱 발전된 형태로 나타난다. 스승의 〈십자고상〉과 형태는 같지만, 자연적 사실주의의 양감 표현은 확실히 더 발전해 있다. 머릿결과 얼굴의 양감 표현이 치마부에의 그림보다 더 부드럽고, 가슴과 배의 신체 표현도 훨씬 자연스럽다. 얼굴의 감정 표현도 너무 과하지 않아 오히려 사실적으로 느껴진다. 그리스도의 옆구리에서 뿜어져 나오는 성혈에서도 최대한 사실적으로 묘사하고자 한 화가의 의지를 엿볼 수 있다.

이처럼 두 화가의 작품에서 새롭게 나타난 인간의 '감정' 표현과 자연 사물의 '사실적' 표현이 바로 르네상스 미술에서 새롭게 나타난 특징이다. 카타콤베 회화에서 갑자기 사라졌던 고대 그리스 로마 미술의 자연적 사실주의가 그로부터 천 년 후 르네상스 미술에서 다시 부활한 것이다. 이것은 인간이 사는 세상을 긍정하는 생각의 대★전환에서 온 미술 현상이었다.

중세에는 창조된 세상보다 세상을 창조한 세상 밖의 초월자 신에

게 더욱 관심을 기울였다. 그러나 르네상스에 오면 세상 밖의 신으로 부터 세상 안의 인간에게로 관심의 축이 이동하고, 너와 내가 속한 이 세상을 긍정함으로써 세상에 속한 자연 사물도 사실적으로 관찰하고 표현하기 시작했다.

중세 미술을 보면 인물들의 표정이 모두 한결같다. 마치 이집트 벽화에 그려진 직립형 인간들처럼 감정의 변화라는 것이 없는 무표정이다. 그러나 르네상스에서는 달라진다. 중세 세밀화의 〈그리스도 매장〉과 지오토가 그린 〈그리스도 애도〉를 비교하며 그 변화를 실감해 보자.

〈그리스도 매장〉 1260년. 성모 디테일. 바젤 시 토 수도회 기도서. 브장송 국립도서관. 프랑스

지오토 〈그리스도 애도〉 1305년경. 성모 디테 일. 스크로베니 예배당. 이탈리아 파도바

두 그림 모두 그리스도의 죽음을 애도하는 장면을 묘사하고 있다. 중세 세밀화에 그려진 성모의 얼굴에는 슬픔의 감정이 전혀 표현되어 있지 않지만, 지오토가 그린 성모의 얼굴에는 아들을 잃은 어머니의 찢어지는 듯한 비애가 고스란히 표현되어 있다.

중세에는 자연 사물을 사실적으로 묘사해야 한다는 개념 자체가 없었고, 성서 메시지를 기록하는 데에만 관심이 있었다. 그래서 어떻

게 보면 묘사된 인물이 아무 감정도 없는 인형처럼 보이기도 한다. 같은 그림 안에 그려진 천사의 얼굴을 비교해 봐도 마찬가지다.

〈그리스도 매장〉 1260년. 천사 디테일. 바젤 시토 수도회 기도서. 브장송 국립도서관. 프랑스

지오토 〈그리스도 애도〉 1305년경. 천사 디테일. 스크로베니 예배당. 이탈리아 파도바

중세 세밀화에 그려진 천사를 보면 표정만으로는 무슨 행동을 그리고 있는지 전혀 예측할 수 없다. 그만큼 감정이 담겨 있지 않다. 그러나 지오토가 그린 천사의 얼굴을 보면 그리스도의 죽음을 목 놓아 슬퍼하는 비통한 감정이 얼굴과 몸짓에 고스란히 담겨 있다. 지오토의 그림에 나타난 이러한 감정의 표현이야말로 인간 중심의 르네상스 미술에 있어 가장 대표적인 특징인 것이다.

21세기에 사는 우리의 세련된 눈에는 지오토의 그림이 여전히 기술적으로 투박해 보이지만, 이전에 표현되지 않았던 인간의 감정을 표현했다는 것은 당시로서는 완전히 새로운 미술을 의미했다. 바로 이 때문에 바사리는 치마부에와 지오토에서 르네상스의 태동을 본 것이다.

이제 치마부에의 〈권좌의 성모〉와 지오토의 〈옥좌의 성모〉를 비교하며 그 새로운 미술로의 변화를 다시 한 번 확인하자.

치마부에 〈권좌의 성모〉 1274년. 성모 디테일. 우피치 미술관. 이탈리아 피렌체

지오토 〈옥좌의 성모〉 1310년. 성모 디테일. 우피치 미술관. 이탈리아 피렌체

치마부에의 〈권좌의 성모〉에서 성모의 옷 주름을 보면 아직 중세 풍의 딱딱하고 경직된 표현에서 벗어나지 못하고 있다. 그러나 지오토 의 〈옥좌의 성모〉에서는 성모의 옷 주름이 흘러내리듯 자연스럽게 표 현되어 있다. 게다가 치마부에의 그림에서는 신체의 양감이 옷 주름에 가려 전혀 드러나지 않고 있지만, 지오토의 그림에서는 옷 주름이 오 히려 특정 신체 부위의 양감을 강조하는 방식으로 묘사되어 있다.

중세에서는 성모를 그릴 때 여성성을 상징하는 신체 부위를 사실 적으로 묘사하는 것이 사실상 불가능한 일이었다. 하나님의 어머니라 는 초월적이고 경건한 이미지 때문에 여성성을 표현하는 것 자체가 신 성모독이었던 시대였고, 그 점이 치마부에의 그림에는 여전히 반영되 어 있는 것이다. 그러니 그의 제자 지오토가 그린 〈옥좌의 성모〉가 당 시 얼마나 파격적인 그림이었는지를 짐작할 수 있다.

## 2. 지오토와 르네상스 인간

지오토가 르네상스 화가라는 것을 보여주는 것은 단지 기술적인 측면에 한정된 것은 아니었다. 그림에 담긴 그의 비판 정신도 근대인의 것이었다. 이탈리아 파도바의 스크로베니 예배당에 그려진 지오토의 〈최후의 심판〉 프레스코 벽화 중 〈지옥도〉의 한 장면을 보자.

지오토 〈최후의 심판〉. 1305년. 스크로베니 예배당. 이탈리아 파도바

스크로베니 예배당은 건물 전체가 지오토의 벽화로 장식되어 있다. 그 중 〈최후의 심판〉이 한 벽면을 차지하고 있다. 중앙의 권좌에는 심판하는 그리스도가 그려져 있고, 그림의 오른쪽에는 심판을 받고 지옥으로 떨어지는 자들이 매우 신랄하고 그로테스크하게 묘사되어 있다. 이 가운데 벌거벗은 두 남성이 무언가를 주고

〈지옥도〉 디테일. 1305년. 스크로베니 예배당. 이탈리아 파도바

받고 있는 모습을 그린 장면이 있는데, 이 두 남성은 대체 누구이고, 무슨 행동을 하고 있는 걸까? 무엇 때문에 이들은 지옥으로 떨어진 것일까?

보아하니 왼쪽의 사람은 강복하는 제스처를 취하고 있는 것으로 보아 성직자인 듯하고, 머리에 쓴 모자(주교관)를 보아 가톨릭교회의 주교임에 틀림없다. 주교 앞에서 무릎을 꿇고 있는 사람은 머리 한가운데가 벗겨져 있는 것으로 보아 역시 가톨릭교회의 수도사라는 것을 짐작할 수 있다. 수도사가 주교에게 무언가를 건네고 있는데, 볼록한 것으로 보아 돈주머니이다.

이쯤 되면 독자들은 이 두 사람이 무엇을 하고 있는지 눈치 챘을 것이다. 이 장면은 수도사가 교회 감독자인 주교에게 돈주머니를 건네며 매수하고 있는 장면이다. 교회 권력이 막강하던 중세시대에 암암리에 행해졌을 이 일을 지오토는 〈지옥도〉 그림을 통해 고발하고 있는 것이다. 1300년경에 이와 같은 방식으로 가톨릭교회를 전면 비판하는 그림을 그린 것은 참으로 놀라운 일이 아닐 수 없다. 중세에는 감히 상상도 못할 교회 비판을 화가 지오토는 당당히 하고 있는 것이다.

이것이 르네상스인의 깨어 있는 주체의식이다. 일개 개인이 사회구조 전체를 비판할 수 있는 주체적인 정신이 르네상스의 진정한 의미이다. 그래서 당대의 문호 보카치오Giovanni Boccaccio(1313~1375)도 지오토를 가리켜 "수세기 동안 어둠 속에 갇혀 있던 회화에 빛을 던진 사람"이라고 찬사를 보낸 것이다. 그것은 단지 새로운 기술이 그림에 나타났기 때문만 아니라 새롭게 깨어난 인간 주체의 비판 정신이 그림 안에 살아 있기 때문이었을 것이다.

지오토의 스크로베니 예배당 벽화보다 200년 후에 제작된 북유럽

르네상스 화가 알브레히트 뒤러Albrecht Durer(1471~1528)의 판화 작품에서도 지오토의 그림에 나타난 비판 정신이 엿보인다.

독일에서는 구텐베르크에 의해 1440년경에 인쇄술이 발명되고 대중화되면서 미술에서도 판화 작품이 많이 제작되었다. 독일의 화가였던 뒤러 역시 많은 판화 작품을 남겼는데 〈묵시록의 네 기수〉는 그중 하나이다. 요한계시록 6장에 보면 그리스도를 상징하는 어린양이 일곱 개의 봉인을 푸는 이야기가 나온다. 처음 네 개의 봉인을 풀자 네 명의 기사가 나타나는데, 이 기사들은 지상의 인간을 죽일 권한을 지니고 있었으며 각각 활, 검, 천칭, 삼지창을 상징물로 들고 있는 것으로 묘사된다. 뒤러의 〈묵시록의 네 기수〉는 말을 타고 전진하는 그 네 기사를 그리고 있다.

알브레히트 뒤러 〈묵시록의 네 기수〉, 1498년, 메트로폴리탄 미술관, 미국 뉴욕

알브레히트 뒤러 〈묵시록의 네 기수〉 디테일

가장 아랫부분에 죽음을 상징하는 늙은 기사가 달리고 있는데, 그의 말발굽 아래에 한 사람이 깔린 채 고통스러워하고 있다. 옷차림을 보니 주교관을 쓴 교회의 감독이다. 이 장면은 고위 성직자가 묵시록의 심판을 받는 장면을 묘사하고 있는 것으로, 지오토가 그린 〈지옥도〉의 장면과 함께 한 개인이 막강한 교회 권력을 비판한 르네상스다운 그림으로 이해될 수 있다. 그러나 시기적으로 볼 때 지오토의 그림이 뒤러의 판화보다 200여년 전에 그려졌으며, 가톨릭교회의 권력도 뒤러가 활동하던 때와는 비교도 안 될 정도로 막강했다는 점을 고려해볼 때, 르네상스 인으로서 지오토의 선구자적인 면이 한층 돋보인다.

르네상스의 이념은 인간에 대한 대大긍정이다. 중세시대 신 중심의 사회로부터 인간 중심의 사회로 세계관이 변했고, 이 변화가 인문주의 사상과 르네상스 미술을 꽃피운 동력이 되었다. 그러면 이쯤에서 묻지 않을 수 없다. 르네상스는 반기독교적인 현상인가?

절대 그렇지 않다. 성부를 강조한 세계로부터 성자를 강조하는 세계로 바뀐 것뿐이다. 기독교는 삼위일체의 종교이다. 성부와 성자와 성령 삼위三位의 모습은 다르지만 본질은 같다는 것을 믿는 종교가 기독교이다. 성자 하나님은 성부 하나님과 같은 본질을 지닌 존재로서 인간이 되신 분이다. 그래서 기독교는 그 어느 종교보다도 인간을 중요하게 생각한다. 그래서 인간 중심의 르네상스는 반기독교적이 아

니라 오히려 기독교의 본래 정신을 부각시킨 시대정신이라고 볼 수 있다. 인간을 억압하는 부패한 교회 권력으로부터 인간 개인을 존중하는 기독교의 본래 모습을 되찾는 개혁의 움틈이라고 볼 수 있다.

1517년 독일에서 일어난 루터의 종교개혁이 성공할 수 있었던 것도 이탈리아에서 시작한 인본주의 르네상스 문화가 이미 유럽 전체의 지식인들과 예술가들 사이에 만연해 있었기 때문이라고 볼 수 있다. 루터야말로 로마 가톨릭교회 내부에서 르네상스의 정신을 실현한 인물이라고 볼 수 있는 것이다.

### 3. 지오토의 성 프란체스코 일생 벽화

루터 이전에도 이미 교회를 갱신하려는 운동은 크고 작게 늘 있었다. 프란체스코회의 창립자 성 프란체스코Saint Francis of Assisi(1182~1226)가 일으킨 교회 개혁 운동도 그러했다. 프란체스코회에서 "제2의 예수"로 불렸던 그는 가톨릭교회 내부에서 교회를 개혁하고자 한 중세시대의 르네상스 인간이었다. 그래서였을까? 아시시의 프란체스코 수도회 본원에서는 1228년 시성諡聖된 성 프란체스코의 일생을 그림으로 남기고자 했을 때, 이 작업을 르네상스 미술의 선구자인 지오토에게 맡긴다. 두 사람이 시대를 앞

성 프란체스코 바실리카 내부 벽화. 이탈리아 아시시

서간 인물들이었다는 점에서 성 프란체스코의 일생을 지오토가 그린 것은 필연적인 만남이었고, 전前 르네상스 미술사에서 시대의 변화를 알린 의미 있는 사건이었다.

성 프란체스코의 전기를 보면 가톨릭교회의 개혁을 위해 그리스 도로부터 부름을 받는 이야기가 나온다. 이 이야기가 아시시의 성 프란체스코 바실리카 안에 그려진 지오토의 〈십자가의 기적〉 도상에 묘사되어 있다.

지오토 〈십자가의 기적〉 1297~1299년. 성 프란체스코 바실리카. 이탈리아 아시시

그림을 보면 반쯤 허물어져 가는 교회 안에서 성 프란체스코가 기도를 드리고 있다. 그런데 그 모습이 겟세마네 동산에서 하나님께 기도드리는 그리스도의 모습을 연상케 한다. '제2의 예수'라는 타이틀에 어울리는 표현이다. 성 프란체스코 앞에는 교회의 가장 성스러운 공간인 앱스에 놓인 제단과 십자고상이 보인다.

이 장면은 프란체스코 성인이 1206년 자신의 고향 마을인 아시시의 성 다미아노 성당church of San Damiano에서 체험한 십자가 환상을 배경으로 한다. 십자가 앞에서 기도를 드리고 있던 성 프란체스코에게 "허물어져 가는 나의 집을 고치라"는 주님의 음성이 들린다. 처음에 그는 다미아노 성당이 낡았으니 교회 건물을 개조하라는 뜻으로 알아들었지만 그 말씀의 진의가 부패로 허물어져 가는 가톨릭교회를 쇄신하라는 것임을 깨닫고 프란체스코회를 설립했다고 한다. 이 일화야말로 르네상스적이다. 한 개인을 일깨워 교회 전체를 새롭게 하라는 그리스도의 계시야말로 기독교가 르네상스에 반反하는 종교가 아님을 단적으로 보여주는 것이다. 그림에서 성 다미아노 성당이 폐허로 묘사된 것은 실제로 그런 것이 아니라 허물어져 가는 가톨릭교회를 그렇게 상징적으로 표현하고 있는 것이다. 성 프란체스코가 주님으로부터 받은 소명 이야기는 아시시 벽화의 〈이노첸시오 3세의 꿈〉에서도 나타난다.

지오토 〈이노첸시오 3세의 꿈〉 1297~1299년. 성 프란체스코 바실리카, 이탈리아 아시시

십자가 환상을 체험한 후 성 프란체스코는 한동안 청빈과 통회의 삶을 살았다. 마태복음 10장 9절에 따라 그는 낡고 해진 옷을 입고 지팡이도 없이 맨발로 돌아다니며 복음을 전했다고 한다. 그러자 곧 11명의 동행자가 모여들었고, 성 프란체스코는 이들을 '작은형제들fratres minores'이라고 불렀다. 이들과 함께 그는 오직 그리스도의 가르침에 따라 사는 것만을 원칙으로 하는 생활회칙Forma Vitae을 만든다.

성 프란체스코는 1209년 교황 이노첸시오 3세에게 수도회 설립의 인준을 요청하기 위해 로마로 간다. 그러나 교황은 수도회의 생활회칙이 너무 엄격하고 이상적이라는 이유로 인준을 거절한다. 그날 밤 교황은 꿈을 꾸는데, 다 쓰러져가는 라테라노 대성당을 프란체스코 성인이 어깨로 부축하며 일으켜 세우는 장면을 본다.[27] 이 꿈으로 교황은 프란체스코 성인이 교회를 쇄신할 인물이라는 것을 깨달았고, 다음 날 수도회의 설립을 인준해준다.

지오토의 〈이노첸시오 3세의 꿈〉은 교황이 꿈속에서 본 장면을 그리고 있다. 잠든 교황을 향해 위험천만하게 쓰러지고 있는 라테라노 대성당을 프란체스코 성인이 어깨로 받치며 막고 서 있다. 지오토의 이 묘사에서도 르네상스의 정신이 상징적으로 표현되어 있다. 즉 한 개인이 교회 전체를 상대하여 무너지는 것을 막고 다시 일으켜 세운다는 생각 자체가 인간의 부활을 지향한 르네상스 이념의 선취인 것이다.

성 프란체스코는 교황으로부터 수도회의 인준을 받은 후에도 안주하지 않고 무소유를 실천하면서 거리를 돌아다니며 복음 전파에 힘썼다고 한다. 프란체스코회를 '탁발수도회Bettelorden'라고 부르

는 이유가 거기에 있다. 프란체스코회의 엄격한 생활규칙을 따른 수도회가 도미니크회인데, 두 수도회는 청빈을 강조하며 중세 가톨릭 교회의 개혁과 갱신에 중추 역할을 했다. 프란체스코회의 보나벤투라Bonaventura(1221~1274)와 도미니크회의 토마스 아퀴나스Thomas Aquinas(1224~1274)는 중세 신학계의 두 거물로 널리 알려져 있다.

탁발수도회는 청빈을 강조하며 성전도 소박하게 지었다. 일체의 장식을 생략함으로써 종교개혁 이후 개신교에서 나타난 텅 빈 교회 건축의 모습을 중세에서 선취했다. 성전을 짓는 장소도 다른 수도회들처럼 인적 없는 시골이나 산 속 은둔처가 아니라 도시의 한가운데였다. 거리를 돌아다니며 복음을 전파하려면 도시 한가운데가 교회를 짓는 최적의 장소였던 것이다. 성 프란체스코가 일으킨 개혁 운동은 엄청난 파급력으로 퍼지며 전 유럽에 탁발수도회의 열풍을 일으켰고, 부와 권력을 좇던 가톨릭교회는 그들의 활약으로 다시 새롭게 정화될 수 있었다.

이처럼 한 개인이 깨어나 세상을 변화시키는 것이 르네상스의 정신이고, 이 정신은 이미 중세에도 성 프란체스코와 같은 인물을 통해 선취되고 있었던 것이다. 따라서 인간을 긍정한 르네상스는 결코 반기독교적이 아니라, 오히려 기독교의 본질인 성육신을 대변하는 이념이다. 성 프란체스코는 이 점을 누구보다 강조한 인물이었다. 그래서일까. 그는 가톨릭교회 내에 그리스도의 '인성'을 부정하는 사람들과 맞서 싸웠다.

카타리파cathari라는 이단 종파는 겉모습으로는 프란체스코회와 유사했다. 사유재산을 금하고 금욕적으로 살았지만, 인간이 사는 현세

를 악으로 여기고 부정한 점에서는 성 프란체스코의 생각과 완전히 달랐다. 그들은 심지어 그리스도가 살과 피를 지닌 인간으로 태어났다는 것도 부정하며 영적 존재로서의 그리스도만 인정했다. 성 프란체스코는 그들이 겉으로는 같은 모습을 하고 있었지만, 속으로는 참 그리스도인이 아니라는 것을 누구보다 먼저 알아보았다. 그는 카타리파의 이단적 생각에 맞서기 위해 하나의 방법을 생각해냈는데 바로 '성탄 구유'였다. 그리스도가 인간의 모습으로 인간 세상에 오셨다는 것을 강조하기 위함이었다. 그는 성서에 묘사된 그리스도 탄생 장면을 떠올리며 구유와 건초더미와 황소와 당나귀를 준비했고, 강보에 싸인 아기 예수를 구유 안에 눕히며 가난한 왕의 탄생에 대해 설교했다고 한다. 지오토의 〈그레초의 구유〉는 그 장면을 재현하고 있다.

지오토 〈그레초의 구유〉 1297~1299년. 성 프란체스코 바실리카. 이탈리아 아시시

많은 사람들이 지켜보는 가운데 성 프란체스코는 구유 앞에 무릎을 꿇고 아기 예수를 양팔로 감싸 눕히고 있다. 그의 이러한 구유 예절 퍼포먼스는 문맹자가 많던 시대에 커다란 교육적 효과를 낳았을 것이다. 그는 구유예절을 통해 예수 그리스도의 인성을 부정한 카타리파의 대중 선동을 저지하고, 나아가 교회 내 분열을 막고자 한 것이다. 오늘날 성탄절 풍습이 된 구유 예절은 이렇게 성 프란체스코의 교회쇄신 운동의 역사에서 기원하는 것이다.

지금까지 우리는 치마부에와 지오토의 그림을 통해 전前 르네상스의 세계를 살펴보았다. 인간의 감정을 표현하고 개인이 사회를 비판하는 정신을 표현한 화가 지오토나, 일개 개인으로서 가톨릭교회 전체를 상대하여 개혁하려고 했던 성 프란체스코는 모두 중세에서 르네상스를 선취한 사람들이었다. 성 프란체스코는 종교에서 르네상스를 앞당긴 인물이었고, 지오토는 미술에서 르네상스를 앞당긴 인물이었다. 인간의 부활이라는 르네상스 이념을 공통분모로 하여 지오토가 그린 아시시의 성 프란체스코 일생 벽화는 미술사적으로나 교회사적으로나 시대정신을 앞당긴 전前 르네상스의 대표적 작품이라고 하겠다.

# 원근법: 인간 중심의 관점

•
•

## 1. 마사치오의 〈성삼위일체〉

바사리가 르네상스 미술의 시작을 치마부에와 지오토에서 보았다면, 현대의 미술사가들은 마사치오<sup>Massacio</sup>(1401~1428)에서 르네상스 미술의 본격적인 시작을 본다. 그들은 르네상스 미술의 본질적인 특징을 인간의 감정 표현도, 자연 사물을 사실적인 묘사하는 것도 아닌 원근법<sup>perspective</sup> 기술에서 보았기 때문이다.

원근법이란 인간이 바라보는 3차원의 공간을 2차원의 평면에 사실적으로 재현하는 기술을 말하는데, 이 기술의 저변에는 인간 중심으로의 관점 변화가 내재한다. 신 중심의 중세사회에서는 인간이 세계를 바라보는 시각이 중요하지 않았다. 그래서 그림에는 원경, 중경, 근경의 3차원 공간에 깊이가 표현되지 않았고, 배경도 모두 초월적인 금빛으로 일괄 평면 처리되었다. 인물들도 멀고 가까움에 따른 크기에 차이를 두지 않고 병렬로 처리하는 것이 일반적이었다.

다음의 두 〈십자가 수난〉 도상을 비교하면 중세 회화의 금색 배경이 르네상스로 오면서 어떻게 변화했는지 알 수 있다.

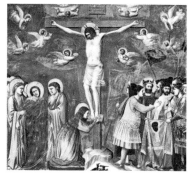

〈십자가 수난〉 베르둔 제단화 뒷면. 1181년. 클로스터노이부르크 아우구스티누스 수도원. 오스트리아

지오토 〈십자가 수난〉 1295년. 성 프란체스코 바실리카. 이탈리아 아시시

하나는 중세의 제단화에 그려진 〈십자가 수난〉이고, 다른 하나는 지오토가 그린 〈십자가 수난〉이다. 두 그림을 비교해보면 전자의 배경은 금색으로 평면 처리되어 있고, 후자의 배경은 푸른색으로 채색되어 있다. 하늘이 푸른색으로 그려진 것은 초월적 색으로부터 자연의 색으로의 변화를 말하는데, 중세에서 르네상스로 넘어오는 과도기 과정에서 많이 관찰되는 현상이었다. 자연의 색을 초월한 금색을 배경에 칠한 것은 중세 사람들의 관심이 창조된 자연계가 아니라 자연을 창조한 초월자 신에게 있었다는 것을 보여준다.

지오토는 더 이상 금색 배경을 사용하지 않고, 인간이 바라보는 자연의 색을 사용함으로써 르네상스 미술로의 변화를 보여주고 있다. 그럼에도 불구하고 지오토의 그림에서는 3차원 공간의 깊이는 나타나고 있지 않다. 이것이 전前 르네상스 화가들이 지닌 기술적 한계였다. 3차원 공간을 표현하는 원근법 기술이 처음 체계적으로 나타난 그림은 콰트로첸토 화가 마사치오의 〈성삼위일체〉이다.[28]

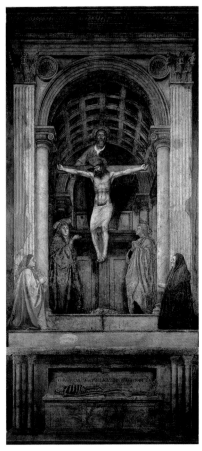

마사치오 〈성삼위일체〉 1428년. 산타 마리아 노벨라 성당. 이탈리아 피렌체

피렌체의 산타 마리아 노벨라 Santa Maia Novella 성당 안으로 들어가면 정중앙에 지오토의 〈십자고상〉이 걸려 있고, 그 왼쪽 벽에 마사치오의 〈성삼위일체〉가 있다. 그림의 정중앙에는 십자가 수난을 받으시는 그리스도가 그려져 있고, 그 위로는 성부 하나님이 그리스도를 팔로 감싸고 계신다. 성부와 성자 사이에는 비둘기 형상을 한 성령이 그려져 있다.

이렇게 그려진 삼위일체 하나님의 아래로 성모 마리아(좌)와 제자 요한(우)이 십자가에 달리신 그리스도의 곁을 지키고 있다. 요한복음 19장 26~27절을 보면 "예수께서는 자기 어머니와 그 곁에 서 있는 사랑하는 제자를 보시고, 어머니에게는 '어머니, 이 사람이 어머니의 아들입니다' 하고 말씀하시고, 제자에게는 '자, 이분이 네 어머니시다'하고 말씀하셨다"라는 구절이 나온다. 부모보다 먼저 가야 하는 자식이 어머니를 걱정하는 심정이 나타나 있다. 예수는 자신이 가장 아끼던 제자 요한에게 자신의 어머니를 맡기고 곧 숨을 거두신다. 그래서 그리스도의 십자가 수난도상을 보면 십자가 아래에 항상 마리아와 요한이 자리한다.

마사치오의 〈성삼위일체〉에서 중요한 것은 내용보다 형식Form이
다. 이전에 그려진 십자가 수난상과 달리 이 그림의 배경은 건축 내부
이고, 삼위일체 하나님과 마리아와 요한이 있는 공간은 교회 건축의
내진內陣, Choir 공간이다. 내진 밖에는 무릎을 꿇고 기도드리는 두 사람
이 그려져 있다. 이들은 그림의 주문자들인데, 르네상스 미술에서는
주문자의 초상도 성화 안에 함께 그리는 경우가 많았다.

이 그림이 지닌 미술사적 의미와 가치는 내진 공간에 표현된 원
근법 기술에 있다. 즉 그림의 주 테마인 성삼위 뒤로 3차원 공간의 깊
이가 체계적으로 잘 표현되어 있다. 원근법의 본질은 인간의 관점을
표현한 것이다. 인간이 바라보는 3차원 공간의 깊이를 2차원의 평면
에 그려 넣으려면 소실점vanishing point이라는 기술적 장치가 필요하다.
마사치오의 〈성삼위일체〉에서 소실점의 위치는 관람자의 시선 높이에
맞추어져 있다.

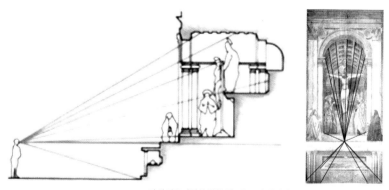

마사치오 〈성삼위일체〉의 소실점과 원근법(관람자 중심의 관점)

관람자의 시선이 닿는 곳에 소실점이 맞추어지며 관람자는 실재
자신이 지각하는 3차원의 현실 공간을 그림 안에서도 편안하게 느낄

수 있다. 원근법은 인간 중심의 관점을 시각적으로 실현한 르네상스 미술의 최고의 발견이었다. 그것은 중세의 신 중심의 관점으로부터 인간 중심의 관점으로 이행하며 고안된 미술기법이었다. 원근법으로 기독교 도상을 그린다는 것은 말하자면 인간 중심의 '형식'에 신적인 '내용'을 담는 것을 의미한다. 이것이 르네상스 미술의 독창적인 미술 형식이라고 말할 수 있다. 마사치오의 〈성삼위일체〉는 그 형식을 최초로 잘 표현하고 있다는 점에서 르네상스 미술의 본격적인 시작을 알린 작품으로 평가되는 것이다.

마사치오에서 처음 체계적으로 표현된 원근법 기술은 중기 르네상스를 거치며 점점 세련되어지고, 전성기 르네상스에 이르면 그 완성도가 무르익는다. 우리가 잘 아는 레오나르도 다 빈치Leonardo Da Vinci (1452~1519)의 〈최후의 만찬〉은 완성된 원근법 표현의 대표적인 예이다.

## 2. 레오나르도 다 빈치의 〈최후의 만찬〉

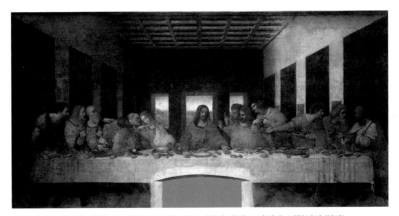

레오나르도 다 빈치 〈최후의 만찬〉 1490년. 산타 마리아 델레 그라치에. 이탈리아 밀라노

〈최후의 만찬〉 도상은 카타콤베 미술의 〈애찬식〉 도상에 기원을 두고 있으며, 중세를 거쳐 성만찬Eucharist 교리와 연결되면서 기독교 도상학의 면모를 갖추어 온 도상이다. 〈최후의 만찬〉에서 중심인물은 그리스도와 열두 제자이다. 중세의 성만찬 도상에서는 제자들 개인의 개성과 감정이 전혀 표현되지 않은 채 똑같은 모습으로 그려졌지만, 르네상스에 오면 각각의 사도들이 지닌 개성을 표현하기 시작했고, 레오나르도 다 빈치의 〈최후의 만찬〉을 보면 그 현상이 확연하게 나타난다.

요한복음 13장을 보면 그리스도께서 제자들의 발을 씻기시고 자신이 배반당하실 것을 예고하는 이야기가 나온다. 그리스도는 "내 빵을 먹은 자가 나를 배반하였다"(시편 41장 9절)라는 성경 말씀이 이루어질 것이라고 말씀하신 뒤 "내가 진정으로 진정으로 너희에게 말한다. 너희 가운데 한 사람이 나를 팔아넘길 것이다"라고 재차 말씀하신다. 제자들은 깜짝 놀라며 서로를 바라보았고, 베드로는 예수께서 특별히 사랑한 제자 요한에게 대체 누구를 두고 하신 말씀인지 여쭈어보라고 말한다. 요한이 여쭙자 그리스도께서는 "내가 이 빵 조각을 적셔서 주는 사람이 바로 그 사람이다"라고 말씀하시고, 적신 빵을 유다에게 건네신다. 화가는 이 순간을 재현하고 있다.

투박하게 생긴 베드로가 요한에게 가까이 다가가

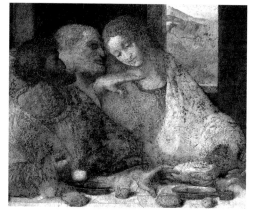

레오나르도 다 빈치 〈최후의 만찬〉의 유다, 베드로, 요한 디테일

배반자가 누구인지 예수께 여쭈어보라고 말을 건네고 있고, 그 앞에는 유다가 그리스도의 말에 흠칫 놀란 듯 뒤로 물러나는 모습으로 그려져 있다. 유다의 왼손은 그리스도가 건네는 빵에 다가가 있고, 오른손은 돈뭉치를 꼭 쥐고 있다. 그리스도를 배반하고 받은 돈이다. 화가는 유다를 다른 제자들보다 좀 낮고 작게 그리고 있다. 얼굴도 그늘진 측면만 보이는데, 아마도 배신자의 초상을 그렇게 차별화하고 있는 것 같다. 요한은 사랑받는 제자답게 아름다운 여인의 얼굴을 하고 있다. 그림에서는 볼 수 없지만 베드로의 손에는 칼이 들려 있다. 칼은 겟세마네 동산에서 그리스도가 체포되자 칼을 꺼내 로마 병사의 귀를 자르게 될 베드로의 모습을 암시하는 지물이다.

그리스도의 왼쪽에 앉은 제자들도 매우 놀란 표정으로 배신자가 누구인지를 서로 물으며 열띤 논쟁을 벌이고 있다. 검지를 한껏 치켜든 제자는 나중에 그리스도의 부활을 의심한 도마이다. 요한복음 20장 25절에 의하면 그리스도가 부활했다는 소식을 들은 도마가 "내 손가락을 그 못 자국에 넣어보고, 또 내 손을 그의 옆구리에 넣어보지 않고서는 믿지 못하겠소"라고 말하는 구절이 나온다. 도마의 손가락은 말하자면 '의심'의 상징이며, 사도 도마를 가리키는 지물인 것이다.

이처럼 레오나르도 다 빈치는 각 제자의 대표적인 일화를 상징하는 지물이나

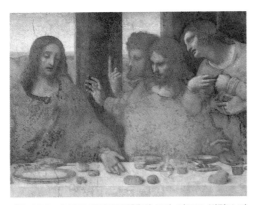

레오나르도 다 빈치 〈최후의 만찬〉의 도마, 야고보, 빌립보 디테일

제스처를 묘사함으로써 인물의 개성을 표현하고 있다. 이 점에서 르네 상스 작품답다. 게다가 인물들에게 더 이상 후광을 씌우지 않는 점도 이전 작품들과는 구분된다.

이제 레오나르도 다 빈치의 그림보다 조금 먼저 그려진 도메니 코 기를란다요Domenico Ghirlandaio(1449~1494)의 〈최후의 만찬〉을 한 번 보자.

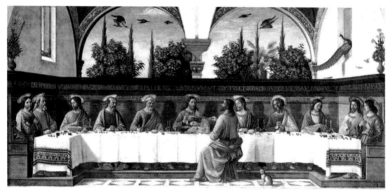

도메니코 기를란다요 〈최후의 만찬〉 1486년. 산 마르코 미술관. 이탈리아 베니스

레오나르도 다 빈치의 〈최후의 만찬〉보다 불과 몇 년 전에 제작된 그림이지만 그리스도와 열두 제자의 머리에 후광이 그려져 있다. 님부 스Nimbus라고도 불리는 후광後光은 중세 때부터 신과 성인의 머리에 그 렸던 성스러운 빛이자 신성의 표식이었다. 르네상스 시대에도 많은 화 가들이 후광을 그렸고, 기를란다요의 〈최후의 만찬〉에서도 그리스도 건너편에 자리한 유다만 제외하고는 모두가 후광을 쓰고 있다.

후광은 신화적인 성격이 강한 도상학적 요소이다. 르네상스 미술 에서는 신화를 비非신화하려는 경향이 많이 나타나기 시작했다. 인간

이 사는 현실 세계를 강조했기 때문이다. 그러한 점에서 레오나르도 다 빈치가 후광을 모두 걷어낸 것은 지극히 르네상스다운 발상이라고 볼 수 있다. 게다가 기를란다요의 그림 속 인물들이 경직되고 근엄하게 묘사된 것에 비하면, 레오나르도의 인물들은 한층 인간적이고 생동감 있게 연출되어 있다. 그리스도의 말에 놀란 사도들의 개성 있는 반응과 표정이 드라마틱하게 연출되고 있는 점에서 레오나르도 다 빈치의 〈최후의 만찬〉은 르네상스의 휴머니즘을 유감없이 그려낸 수작이다.

레오나르도 다 빈치 〈최후의 만찬〉의 원근법과 소실점

그러나 이 그림을 더욱더 르네상스 그림답게 만드는 요소는 원숙미에 도달한 원근법의 표현에 있다. 기를란다요의 그림과 비교할 때 레오나르도 다 빈치의 〈최후의 만찬〉에는 3차원의 공간성이 시원하게 표현되어 있고, 게다가 소실점을 그리스도의 얼굴에 설정함으로써 그림을 보는 이로 하여금 자연스럽게 그리스도로 시선을 집중하게 만든다. 그리하여 원근법의 형식이 성서의 내용을 압도하는 것이 아니라 오히려 내용을 뒷받침하는 것처럼 느껴진다. 이 그림은 원숙미에 이른

강력한 중앙집중식의 원근법 형식에 신적인 내용을 조화롭게 담아낸 르네상스 미술의 빼어난 작품이라 할 수 있다.

레오나르도 다 빈치와 함께 르네상스 미술의 전성기를 대표하는 화가 라파엘로 산치오Raffaello Sanzio da Urbino(1483~1520)의 〈아테네 학당〉에서도 원근법적 형식과 내용의 조화가 탁월하게 표현되어 있다.

### 3. 라파엘로 산치오의 〈아테네 학당〉

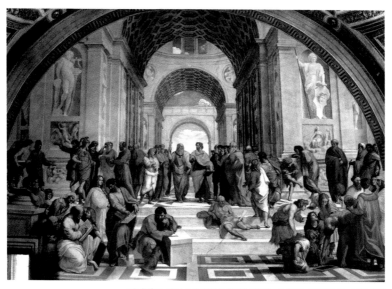

라파엘로 산치오 〈아테네 학당〉 1509~1511년. 바티칸 궁. 이탈리아

이 그림은 제목에서도 연상되듯이 그리스의 유명한 철학자들이 모여 있는 아테네 학당을 그린 작품이다. 그림의 가장 중앙에 그리스 철학의 양대 산맥과 같은 플라톤과 아리스토텔레스를 배치하고, 그 주변으로 플라톤의 스승인 소크라테스, 존재 철학과 변증법의 시조인 파

르메니데스와 헤라클레이토스, 무소유를 주장한 견유학파의 디오게네스, 수학자 아르키메데스, 에피쿠로스 학파의 창시자 에피쿠로스 등 쟁쟁한 그리스의 철인들이 모여 있다.

또한 원근법의 소실점을 플라톤과 아리스토텔레스의 사이에 설정함으로써 그림을 바라보는 관람자가 자연스럽게 두 사상가로 시선을 집중하게 유도하고 있다. 그리하여 플라톤과 아리스토텔레스가 무슨 행동을 하고 있는지 궁금하게 만든다.

플라톤의 오른손은 하늘을 가리키고 있고, 왼손은 자신의 저서 『티마이오스』를 암시하는 글자 TIMEO가 적힌 책을 들고 있다. 아리스토텔레스의 오른손은 땅을 지긋이 가리키고 있고, 왼손은 자신의 대표작 『니코마코스 윤리학』을 암시하는 ETICA가 적힌 책을 들고 있다. 두

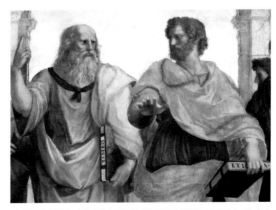

라파엘로 산치오 〈아테네 학당〉의 플라톤과 아리스토텔레스 디테일

사람이 손으로 가리키는 방향이 서로 다른 것은 학문의 대조적인 성향을 상징한다.

플라톤은 영원한 이데아에 중점을 둔 이상적 사유를 했고, 아리스토텔레스는 유한한 인간 세상에 중점을 둔 현실적 사유를 했다. 두 인물이 각자 들고 있는 책도 이 점을 반영하고 있다. 『티마이오스』는 우주론을 다루고 있고, 『니코마코스 윤리학』은 인간이 행복해지기 위해서 어떻게 살아야 하는가에 대한 윤리적 덕목을 다루고 있다. 그래서 플라톤은 높은 이데아가 거하는 하늘을 가리키는 제스처를 취하고 있는 것이고, 아리스토텔레스는 인간이 사는 땅의 현실을 손바닥으로 가리키고 있는 것이다.

라파엘로는 이 두 사상가의 사이에 소실점을 설정함으로써 인문학에서 가장 뜨거운 논쟁인 "이상과 현실"의 두 축 사이에 관람자의 시선이 닿도록 유도하고 있다. 그리고 소실점으로부터 건축물의 3차원 공간이 시원하게 펼쳐진다. 원통형의 궁륭 천장과 정방형 무늬의 바닥이 소실점에서 나온 선들과 한 획을 그으며 중앙집중식의 3차원 공간을 연출하고 있다. 인간이 지각하는 3차원의 공간 안에 우주 만물을 사유한 플라톤과 땅에서의 삶을 사유한 아리스토텔레스 및 인간의 다양한 사유 방식과 존재 방식을 말한 그리스의 철인들을 한데 모아놓음으로써 인간 중심의 미술 형식 안에 인문주의의 부활을 꿈꾼 르네상스의 지성을 조화롭게 표현하고 있는 르네상스 미술의 수작이다.

특히 이 그림이 어느 장소에 그려졌는지를 생각하면 더욱 놀라게 된다. 로마 가톨릭교의 대성전인 바티칸 궁전이다. 중세의 관점에서는 이교 철학자들을 집결시킨 그림을 기독교의 대성전 안에 그린 것 자체

가 불가능한 발상이었겠지만, 르네상스의 관점에서는 가능한 일이었다. 르네상스 지성인들은 고대 그리스의 인문주의 철학을 동경했고, 이러한 배경에서 르네상스 교황들도 자신이 거하는 궁 안에 〈아테네 학당〉과 같은 그림을 그리게 한 것이다.

# 수학적 구도

●
●

## 1. 피에로 델라 프란체스카의 〈그리스도의 세례〉

르네상스가 도래하며 나타난 미술의 세 가지 특징은 인간의 감정 표현, 자연의 사실적 묘사 그리고 인간이 바라보는 3차원 공간을 2차원 평면에 재현하는 원근법 기술이다. 특히 원근법 기술에는 소실점이라는 특수한 장치가 필요했다. 그래서 르네상스에는 소실점을 사용하기 편리한 건축물을 배경으로 등장시키는 그림들이 많다.

한편, 소실점의 장치 없이도 인간 중심의 르네상스 미술 형식을 창조한 화가가 있었으니 피에로 델라 프란체스카Piero della Francesca(1415~1492)가 그였다. 그는 성서에 나오는 신의 이야기를 인간 이성의 수학적 계산과 합리적 구도 속에 절묘하게 배치한 화가였다. 그의 대표작이자 르네상스 미술의 대표작이기도 한 〈그리스도의 세례〉를 통해 수학적 형식과 신적 내용의 조화가 어떻게 이루어지고 있는지 살펴보자.

마태복음 3장 16~17절을 보면, 예수께서 세례를 받으시자 하늘이 열리고 하나님의 영이 비둘기 형상으로 내려와 하늘에서 "이는 내가 사랑하는 아들이다. 내가 그를 좋아한다"라는 소리가 들렸다고 쓰여 있다. 하늘로부터 땅으로 임한 이 초월적 계시를 피에로 델라 프란

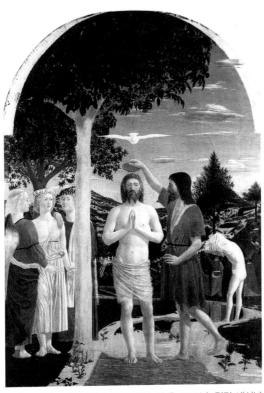

피에로 델라 프란체스카 〈그리스도의 세례〉 1450년. 런던 내셔널
갤러리. 영국

체스카는 '수직' 구도로 표현하고 있다. 그림의 중앙에는 그리스도가
서 계시고, 그리스도의 머리 위로는 세례수가 부어지고 있고, 그 위로
는 비둘기 형상을 한 성령이 임재하고 있다. 성령−세례수−그리스도
를 통해 하늘과 땅이 통하는 수직 구도가 이루어지고 있으며, 그 수직
구도는 그리스도께서 가슴에 모은 두 손으로 더욱 강조된다.

　이 그림에서 '무엇'을 그리고 있는지는 이전의 그리스도의 세례
그림들과 비교해 다를 것이 별로 없다. 그러나 '무엇'을 '어떻게' 표현
하고 있는가에서 프란체스카의 그림은 참으로 르네상스다운 그림이

다. 우선 성령−세례수−그리스도를 통해 형성된 수직 구도를 통해 자연 공간 안에서 일어나는 초월적 계시를 비주얼적으로 탁월하게 표현하고 있다. 그리고 하늘 부분은 천상을 상징하는 원의 형태로 마감하고, 땅 부분은 지상을 상징하는 정방형 형태로 마감함으로써 내용과 형식의 완벽한 조화와 일치를 이루고 있다.

피에로 델라 프란체스카 〈그리스도의 세례〉의 원과 정방형 구도

다음으로는 원(천상계)의 중심에 성령 비둘기를 배치하고, 정방형(지상계)의 중심에 그리스도의 배꼽을 배치함으로써 정방형(지상계)이 끝나는 선에 성령 비둘기가 자리하고, 원(천상계)이 끝나는 부분에 그리스도의 배꼽이 자리하는 이중효과를 산출하고 있다. 그럼으로써 성서에서 말하고자 하는 내용과 그림의 형식이 탁월한 방식으로 조화를 이루고 있다. 우선 수직의 구도로 하늘이 열리고 성령이 강림하며 하늘과 땅이 통하는 것을 표현하고 있고, 다음으로는 원형과 정방형의 구도를 통해 천상계와 지상계가 만나면서 동시에 구분되는 연출을 하고 있는 것이다.

피에로 델라 프란체스카가 적극적으로 사용하고 있는 원형과 정방형은 '인간의 부활'이라는 르네상스 이념을 대변하는 형태이기도 하다. 레오나르도 다 빈치의 〈비트루비안 맨〉은 그 이념을 상징하는 스케치이

다. 인간이 신체 부위를 최대한 뻗었을 때 나타나는 형태는 타원형이 아니라 원형이고, 장방형이 아니라 정방형이라는 것을 잘 보여주고 있다.

레오나르도 다 빈치 〈비트루비안 맨〉 1490년.
아카데미아 미술관. 이탈리아 베네치아

마르쿠스 비트루비우스 폴리오 『건축십서』 중

레오나르도 다 빈치의 〈비트루비안 맨〉은 기원전 1세기에 활동한 고대 로마의 건축가 비트루비우스Marcus Vitruvius Pollio(기원전 90~20)에 기원을 두는 도상이다. 비트루비우스는 건축술의 모델을 인간의 신체로 삼았던 건축가였다. 이러한 생각은 인간을 만물의 척도라고 생각한 고대인들에게는 매우 자연스러운 발상이었다. 비트루비우스가 쓴 『건축십서』De architectura libri dece는 고대 건축을 동경한 르네상스 건축가들의 교과서가 되었으며, 르네상스의 대표적 건축가인 레온 바티스타 알베르티Leon Battista Alberti(1404~1472)와 안드레아 팔라디오Andrea Palladio(1508~1580)는 비트루비우스를 모방하며 각각 『건축십서』와 『건축사서』를 집필한다. 이들은 비트루비우스의 건축에 나타난 비례와 조화를 동경했는데, 그 비례와 조화의 기원이 인간의 신체였던 것이다.

레오나르도 다 빈치의 〈비트루비안 맨〉도 그 문맥에서 이해되는

도상으로, 비트루비우스의 『건축십서』에 그려진 도상을 모방하여 자기화한 것이다. 레오나르도 다 빈치의 〈비트루비안 맨〉에 나타난 원과 정방형의 형태는 르네상스의 건축, 조각, 회화를 망라한 모든 조형미술 영역에서 활용되고 있는 르네

레온 바티스타 알베르티. 산타 마리아 노벨라 성당의 파사드 1470년. 이탈리아 피렌체

상스 미술 형식의 상징적 형태라고 말할 수 있다. 산타 마리아 노벨라 Santa Maria Novella 성당의 파사드는 그에 대한 대표적인 예이다.

산타 마리아 노벨라 성당은 본래 중세의 로마네스크–고딕 양식으로 지어졌던 3주랑 바실리카의 교회 건축이었다. 르네상스 시대에는 많은 중세 교회 건축이 개조되었는데, 산타 마리아 노벨라 성당의 파사드도 1456년 알베르티에 의해 르네상스 양식으로 개조되었다. 알베르티는 인문주의자이자 수학자였고, 건축가였다. 레오나르도 다 빈치와 마찬가지로 알베르티도 다방면에서 뛰어난 재능과 지식을 지녔던 천재적 인물이었는데, 이러한 인간형을 가리켜 우리는 '르네상스형 인간Renaissance man'이라고 말한다. 인간이 지닌 잠재력을 최대한 발휘할 수 있었던 시대의 인간 현상이라고 볼 수 있다.

알베르티가 개조한 산타 마리아 노벨라 성당의 파사드는 비트루비안 맨의 이념을 탁월하게 반영한 르네상스의 대표적인 건축 작품이다. 우선 분위기는 중세의 무거운 파사드에 비해 밝고 가볍고 경쾌하며, 이탈리아 토스카나 지역에서 유행한 색色 대리석으로 표현한 기하

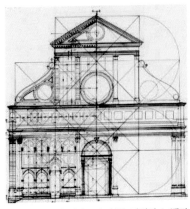

레온 바티스타 알베르티, 산타 마리아 노벨라 성당 파사드의 기하학적 설계도

학적 무늬가 그 분위기에 일조하는 듯하다. 미켈란젤로가 "나의 신부"라고 불렀다는 성당이기도 한데, 가만히 바라보고 있으면 가슴에 천상을 품은 여인이 다소곳이 앉아 있는 모습처럼 보인다. 알베르티는 피타고라스의 영향을 받아 수와 비례를 통해 아름다움을 표현하고자 했다. 그가 계획한 산타 마리아 노벨라 성당 파사드의 설계도를 보면 그 점을 확인할 수 있다.

설계도의 기본 형태가 원과 정방형으로 이루어져 있다. 중세 고딕 양식의 뾰족한 형태는 모두 둥글게 개조하였고, 이층 파사드는 고대 그리스 로마의 신전 건축의 형태로 마감했다. 이 파사드는 비트루비우스의 『건축십서』와 이교의 건축 형태를 적극 도입함으로써 인간 중심의 미술 형식을 실현한 작품인데, 아이러니하게도 반종교개혁 이후 그리스도의 신성을 더욱 강화시킨 가톨릭 바로크 교회 건축의 모델이 된다.

반종교개혁의 대표적인 두 성당 건축물인 예수회성당Church of the Gesu과 산 이냐시오 성당Church of St. Ignatius of Loyola의 서쪽 파사드를 보면 산타 마리아 노벨라 성당의 파사드와 기본적인 형태가 같은 것을 볼 수 있다. 이 파사드 형태로 가톨릭교회는 종교개혁이 일어난 북유럽 지역의 모든 가톨릭교회를 개조한다. 이렇게 볼 때 알베르티의 르네상스 파사드가 건축사에 미친 영향력은 수백 년을 지속된다고 볼 수 있다.

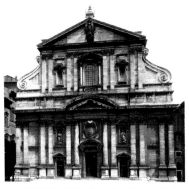
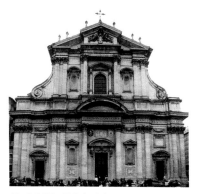

예수회성당의 파사드 1584년. 이탈리아 로마　　　산 이냐시오 성당의 파사드 1620~1650년. 이
탈리아 로마

　　인간의 신체를 모델로 한 원과 정방형의 형태를 바탕으로 한 르
네상스의 또 다른 대표적 건축물로 미켈란젤로가 개조한 '메디치 예배
당의 새 성구聖具 보관실Sagrestia Nuova'과 안드레아 팔라디오의 '빌라 로
톤다villa rotonda'를 꼽을 수 있다. 전자의 천장과 후자의 평면도를 보면
〈비트루비안 맨〉에 나타난 인간 중심의 르네상스 미술 형식이 탁월하
게 반영되어 있는 것을 볼 수 있다.

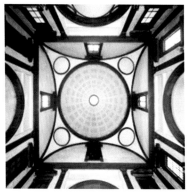
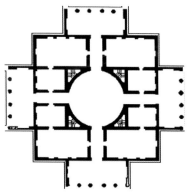

미켈란젤로. 메디치 예배당의 새 성구 보관실　　　팔라디오. '빌라 로톤다'의 평면도. 1570년. 이
의 천장. 1524년. 산 로렌초 바실리카. 이탈리　　탈리아 비첸차
아 피렌체

중세의 교회 건축이 그리스도를 상징하는 라틴 십자가 평면도와 하늘로 높이 치솟은 수직의 뾰족한 첨탑으로 상징된다면, 르네상스의 건축물은 인간의 신체를 모델로 하는 원과 정방형의 형태로 상징된다. 그래서 고딕 성당의 뾰족한 첨탑은 둥근 돔<sup>Dom</sup> 지붕으로 바뀌고, 장방형의 라틴 십자가 교회 평면은 중앙집중식의 그리스 십자가형 평면도로 변화한다. 창문이나 아치, 벽과 천장의 장식도 원과 정방형의 기본 형태로 연출된다.

이것은 하늘에 계신 신을 지향하는 천상의 건축으로부터 인간이 거하는 지상의 건축으로 변화한 것이고, 신앙에 의해 구축된 교회 건축으로부터 인간의 이성에 기초한 수학적이고 이성적인 건축으로 전환한 것을 의미한다. 미켈란젤로가 개조한 메디치 예배당은 그에 대한 탁월한 예이다. 천장을 보면 앞으로 르네상스 바로크 건축에서 대거 등장하게 될 돔 천장을 사용하고 있고, 모든 장식적 요소가 원과 정방형으로 구성된 것을 볼 수 있다. 팔라디오의 '빌라 로톤다' 역시 원과 정방형을 기본 구조로 사면이 똑같은 중앙집중식 평면도를 보여주고 있다. 팔라디오는 빌라<sup>villa</sup>라는 세속 건축물을 통해 비트루비우스의 건축기술을 수없이 실험한 건축가로, 이 실험을 통해 그는 독창적인 르네상스 교회 건축 양식을 산출한다. 그가 건축한 아름다운 교회들은 수상도시인 이탈리아 베니스에 가면 볼 수 있다.

위의 건축물들을 통해 살펴보았듯이 원과 정방형은 인간 중심의 르네상스 미술 형식의 상징적인 형태이고, 이 상징성을 이해할 때 우리는 비로소 피에로 델라 프란체스카의 작품에 나타나는 수학적 구도의 의미를 온전히 이해할 수 있다. 그의 〈그리스도의 세례〉는 인간 신

체를 모델로 한 원과 정방형의 르네상스 미술 형식에 기독교의 초월적인 내용을 탁월한 방식으로 담아낸 르네상스 미술의 수작이다. 그의 또 다른 작품인 〈그리스도의 부활〉 역시 르네상스의 인간 중심의 미술 형식에 신적 초월성의 내용을 조화롭게 담고 있는 걸작이다.

## 2. 피에로 델라 프란체스카의 〈그리스도의 부활〉

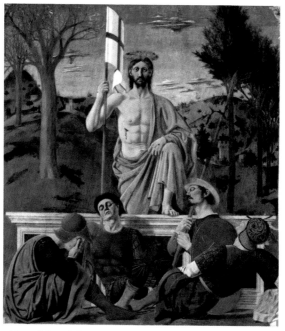

피에로 델라 프란체스카 〈그리스도의 부활〉 1459년. 산 세폴크로 시립 미술관. 이탈리아 아레초

마태복음 27장 62~66절을 보면 그리스도께서 십자가 고난으로 돌아가시고 무덤에 묻히신 후의 이야기가 나온다. 예수는 살아 있을 때 자신이 사흘 만에 다시 살아날 거라고 말했고, 이 말을 기억한 바리

새파 사람들은 빌라도에게 달려가 예수의 제자들이 시체를 훔쳐 그가 부활했다고 거짓말을 할지 모른다고 말한다. 이에 빌라도는 경비병을 내주며 무덤을 단단히 지키라고 명령하고, 파견된 경비병들은 그리스도 무덤의 돌을 봉인하고 그 앞을 지켰다. 성서에는 그리스도의 무덤이 비어 있는 채로 발견된 것만 기록하고 있다. 그러나 화가들은 상상력을 동원해 성서에 기술되지 않은 그리스도의 부활 장면을 지속적으로 재현해왔고, 프란체스카 역시 르네상스의 미술 형식 안에 그리스도의 부활 장면을 담아내고 있다.

르네상스 이전에는 그리스도의 부활을 어떻게 묘사했는지 살펴보기 위해 뉴욕 메트로폴리탄 미술관에 소장된 독일 시편집Psalter의 〈그리스도의 부활〉 도상을 한 번 분석해 보자.

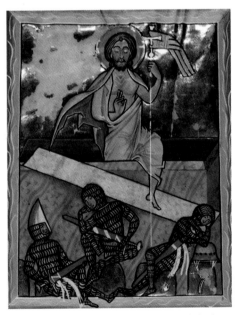

〈그리스도의 부활〉 독일 시편집 필사본화. 13세기. 메트로폴리탄 미술관. 미국 뉴욕

프란체스카의 그림에서처럼 무덤의 관 덮개를 열고 밖으로 걸어 나오는 그리스도와 무덤 밖에 잠들어 있는 로마 경비병들이 묘사되어 있다. 그런데 왜 화가들은 로마 병사들을 잠들어 있는 모습으로 그리고 있는 것일까? 마태복음 28장 11~15절을 보면 무덤을 지키던 경비병 중 몇 사람이 유대의 대제사장들에게 매수되는 이야기가 나온다. 즉 그들이 잠든 사이에 예수의 제자들이 시체를 훔쳐 갔다고 거짓말을 퍼뜨리는 이야기이다. 이 이야기에 근거해 화가들은 아마도 잠든 병사들을 그렸을 것이다. 그럼에도 불구하고 화가들이 표현한 잠든 병사들의 모습은 많은 것을 상상하게 만든다. 프란체스카가 로마 경비병 중 한 사람의 얼굴에 자신의 얼굴을 그려 넣고 있는 것은 더욱 의미심장하다.

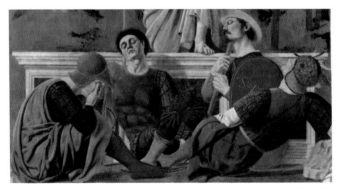

피에로 델라 프란체스카 〈그리스도의 부활〉의 경비병 디테일

갈색 갑옷을 입고 깊이 잠들어 있는 병사의 얼굴이 프란체스카 자신의 초상이다. 르네상스 화가들은 자신의 얼굴을 성화 안에 종종 그려 넣곤 했는데, 그리스도의 부활 장면에 자신의 얼굴을 넣은 경우는 피에로 델라 프란체스카가 처음이다. 그는 아마도 그리스도의 부활

을 가장 가까이서 함께한 사람 중 하나로 자신을 그리고 싶었는지 모른다.

그러나 그 모습을 보면 너무도 태평스럽게 잠들어 있다. 조금도 놀라거나 두려워하는 기색이 없다. 아마도 화가는 그 거룩한 진실 앞에 깨어 있지 못하고 태평스럽게 자고 있는 너와 나의 모습을 자기자신의 모습을 통해 대변하고 있는 것은 아닐까? 가장 왼쪽의 병사를 한번 보자. 그는 잠들어 있다기보다는 손으로 얼굴을 의도적으로 가리고 있는 것처럼 보인다. 화가들의 언어는 사실을 기록하는 언어가 아니라 상상의 언어이고, 상징 언어이다. 그 점에서 우리는 잠들어 있는 병사들의 모습이 상징하는 바가 무엇인지를 화가가 상상한 것처럼 상상해 보아야 한다. 아마도 화가는 병사들의 모습을 통해 진실을 애써 외면하거나 혹은 진실을 두 눈으로 지켜볼 만큼의 믿음을 지니지 못한 세상 사람들을 그리고 있는지 모른다.

앞 페이지의 독일 시편집 필사본화에 묘사된 병사 한 사람의 얼굴도 자세히 들여다보면 한 쪽 눈은 감고 있지만 다른 한 쪽 눈은 살짝 뜬 채로 잠든 척하고 있는 것을 볼 수 있다. 실눈을 뜨고는 있지만 볼 용기가 없어 차라리 자는 척하고 있는 모습으로 그리고 있다.

〈그리스도의 부활〉의 병사 디테일. 독일 시편집 필사본화

성서에 기록되지 않은 그리스도의 부활 사건은 많은 화가들의 상상력을 자극했을 것이고, 유일하게 그리스도의 무덤 곁에 있었다고 기술된 로마 경비병들을 통해 화가들은 부활 장면을 최대한 상징성 있게 재현하려 했을 것이다. 그리고

는 잠든 병사들의 모습을 통해 예수의 부활에 대한 세상 사람들의 반응을 표현하려고 했는지 모른다. 그것은 진실을 똑바로 보지 못하는 너와 나, 우리들의 초상인 것이다. 프란체스카는 자신의 얼굴을 병사의 얼굴로 그려 넣음으로써 세상 사람들을 대변하고 있는 것이다.

프란체스카의 상상력은 그림의 뒷배경에서도 나타난다. 독일 시편집 필사본화의 배경은 초월적인 금색으로 칠해져 있지만, 프란체스카의 그림 배경은 자연 풍경을 원경, 근경, 중경 원리에 따라 사실적으로 묘사하고 있다. 그런데 왼쪽과 오른쪽의 풍경이 다르게 그려져 있다. 왼쪽에는 잎사귀가 다 떨어진 죽은 나무와 황량한 들판이 보이고, 오른쪽에는 푸른 잎사귀가 무성한 나무들이 보인다. 화가는 그리스도의 부활을 통해 죽음에서 생명으로 변화하는 세상을 자연을 통해 표현하고 있는 것이다.

그리고 보니 부활하신 그리스도가 처음 세상으로 내디딘 발쪽으로 푸른 나무들이 열 지어 있고, 잠들어 있는 병사의 창끝이 그 푸른 나무에 닿아 있는 것을 볼 수 있다. 이것은 진실을 차마 볼 수는 없지만 무의식중에 생명 쪽으로 향해 있는 인간의 마음을 표현한 것은 아닐까? 프란체스카의 〈그리스도의 부활〉은 인간의 이성으로는 이해할 수 없는 초월적 사건을 인간의 이성에 기초한 수학적이고 기하학적인 구도에 담아낸 전형적인 르네상스 미술 형식의 수작이다. 기본 구도로 사용한 정삼각형과 황금분할 비율Golden ratio도 그러한 미술 형식의 전형이다.

우선 부활한 그리스도의 모습을 정확히 삼각형의 중심에 배치함으로써 관람자의 시선이 그리스도에게 집중하도록 했다. 다음은 관의

피에로 델라 프란체스카 〈그리스도의 부활〉의 삼각형
구도와 황금분할 비율

면적과 공중의 면적 그리고 그리스도가 들고 계신 깃발을 중심으로 왼쪽 면적과 오른쪽 면적이 정확히 황금분할의 비율로 분할되어 있다. 그럼으로써 관람자가 실재 3차원 공간을 바라보듯이 편안하게 그림을 바라볼 수 있도록 했고, 지금 자연 공간 안에서 초월적 사건이 일어나고 있다는 역설적 상황을 강조하고 있다.

이처럼 르네상스 화가들은 인간이 바라보는 관점 안에 초월적이고 신적인 사건을 효과적으로 배치하면서 르네상스만의 독창적인 미술 형식을 산출하였고, 인간 중심의 르네상스 이념을 시각적으로 실현하였다. 이러한 르네상스 화가들의 노력은 전성기 르네상스에 이르면 기술적으로 더욱 무르익고, 형식과 내용의 조화는 더욱더 회화적인 분위기 안에서 완성의 경지에 이른다.

그 가운데 전성기 르네상스의 대표적 화가인 레오나르도 다 빈치가 발견한 스푸마토sfumato 기법이야말로 회화적인 분위기를 연출하는 데에 탁월한 기술이다. 레오나르도 다 빈치의 작품 〈암굴의 성모〉를 보자.

# 성모 마리아와 르네상스의 종합적 고전미

•
•
•

## 1. 레오나르도 다 빈치의 〈암굴의 성모〉

레오나르도 다 빈치의 〈암굴의 성모〉는 밀라노의 산 프란체스코 그란데 성당에 부설된 "원죄 없는 잉태회Confraternity of the Immaculate Conceptio" 예배당의 중앙 제단화로 제작된 그림이다. 이 그림의 주인공은 중앙에 자리한 성모 마리아이다. 성모를 재현하는 일은 르네상스 화가들에게 매우 도전할 만한 소재였는데, 그것은 그녀가 지닌 '인성'과 '신성'의 묘한 경계 때문이었다.

신학에서는 세상에 구원자로 오신 예수 그리스도를 낳은 여인을 어떻게 정의해야 할 것인가에 대해 초기부터 많은 논쟁이 있었다. 이 논쟁은 그리스도의 '인성'과 '신성'에 대한 논쟁으로 소급된다. 그리스도의 인성론은 인간으로 태어난 예수가 점차 하나님의 신성을 드러내며 하나님으로부터 선택받고 그리스도(메시아)가 되었다는 생각이고, 신성론은 태초부터 하나님이었던 그리스도께서 때가 되어 인간의 몸으로 세상에 오셨나는 생각이다.

그런데 인성론은 하나님의 선택만 받으면 누구나 그리스도가 될 수 있다는 오해를 낳을 수 있기에 점차 설득력을 잃었고, 신성론이 교

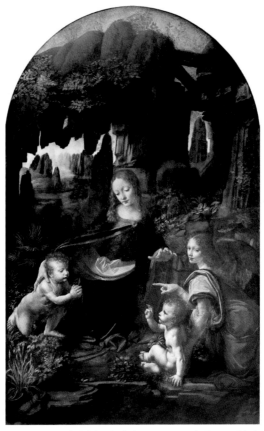

레오나르도 다 빈치 〈암굴의 성모〉 1483~1486년. 루브르 미술관.
프랑스 파리

회의 정통 교리로 수용된다. 문제는 이렇게 되면 예수의 어머니 마리
아는 태초부터 하나님이었던 신성을 지닌 인간을 낳은 여인이 된다는
점이다. 이로부터 마리아에 대한 논쟁은 필연적이 되었고, 431년 에베
소 공의회에서 정립된 "테오토코스Theotokos" 개념은 그 문제에 대한 교
회의 대답이었다. 테오토코스는 "신을 낳은 여인Gottesgebarerin", "하나
님의 어머니"라는 뜻을 지닌 말로 그리스도의 '신성'을 강조한 마리아
의 공식 명칭이었다. 한편 하나님의 어머니인 마리아에게 원죄가 있다

는 것은 모순이었다. 기독교에서는 모든 인간이 예외 없이 원죄를 지니고 태어나며 그리스도에 의해 비로소 죄를 대속 받는다고 가르치는데, 마리아도 예외일 수 없는 것이다.

사람들은 이 모순을 일찍이 의식하고 있었고, 중세시대를 통해 '원죄 없이 태어난 성모'라는 생각이 암암리에 퍼져 있었다. 이 생각은 프란체스코회에 의해 특별히 옹호되었고, 이 점에서 도미니크회와 첨예하게 대립했다. 이 대립은 곧 교회문제로 커졌고, 1476년 교황 식스투스 4세는 급기야 "원죄 없이 잉태된 마리아 축일Feast of the Immaculate Conception"을 제정한다. 레오나르도 다 빈치의 〈암굴의 성모〉는 그러한 교회사적 배경 하에서 주문된 그림이다. 제단화의 주문자는 '원죄 없이 태어난 성모'를 옹호하는 프란체스코회였고, 제단화가 설치될 장소도 "원죄 없는 잉태회"의 예배당이었다.

그런데 〈암굴의 성모〉의 어두컴컴한 배경은 왠지 원죄 없는 순결한 성모와 어울리지 않는다. 이 이상한 조합은 그림의 내용으로 소급되는데, 성서에는 없는 내용이다. 마태복음 2장을 보면 예수가 태어나자 헤롯왕은 베들레헴에 태어난 아기들을 모두 죽이라는 명령을 내린다. 아기 예수를 경배하기 위해 동방에서 온 박사들이 헤롯왕을 찾아와 "유대인의 왕으로 나신 이가 어디에 계십니까?"(마태복음 2장 2절)라고 물었기 때문이었다. 당황한 헤롯왕은 곧 율법 교사와 대제사장들을 불러 그리스도가 어디에서 태어났는지를 물었고, 그들이 유대의 베들레헴이라고 대답하자 이곳에서 태어난 모든 아기를 죽이라고 명령한다. 이것이 기독교 역사에서 일어난 첫 번째 순교 사건인 베들레헴의 영아학살 사건이다.

다행히 아기 예수는 천사의 도움으로 구출된다. 요셉의 꿈에 천사가 나타나 이집트로 피신할 것을 지시한 것이다. 외경에 의하면 이집트로 피신한 성 가족과 세례자 요한을 만나게 하려고 우리엘<sup>Uriel</sup> 대천사가 요한을 업고 이집트로 갔으며, 그들이 여정 길에서 만났다는 이야기가 나온다. 〈암굴의 성모〉는 바로 그 만남의 장면을 묘사하고 있다.

배경이 어두운 동굴이고, 주변에 바위들이 첩첩이 보이는 것은 이집트로 피신하는 길이 험지라는 것을 강조한 것으로 이해된다. 마리아는 오른손으로는 아들을 찾아온 어린 요한을 감싸며 지긋이 바라보고 있고, 왼손으로는 아직 걷지 못하는 아기 예수를 보호하는 제스처를 취하고 있다. 어린 요한이 두 손을 모아 맞은편에 앉아 있는 아기 예수에게 경배를 드리자, 요한을 업고 온 우리엘 대천사가 아기 예수에게 검지로 요한을 가리키며 그가 왔음을 알려주고 있다. 아기 예수는 세례자 요한을 축복하는 제스처를 취하고 있다. 마리아는 교회를 상징하는 파란 옷을 입고 있고, 얼굴은 자애로운 표정과 동시에 순결한 소녀의 얼굴을 하고 있다. 원죄 없는 동정녀의 얼굴을 화가는 그렇게 표현하고 있는 것이다. 이 그림은 마리아가 세례자 요한을 바라보는 눈길을 시작으로 인물들의 시선과 제스처를 따라가며 관람자가 그림에 묘사된 이야기를 자연스럽게 따라갈 수 있도록 유도하고 있는 수작이다.

이 그림을 더욱 돋보이게 하는 것은 스푸마토 기법인데, 사물의 가장자리를 흐리게 하여 공간감을 표현하는 기술을 말한다. 〈암굴의 성모〉의 원경에 그 기술이 효과적으로 표현되어 있다. 근경은 매우 사실적으로 묘사되어 있고, 중경의 바위 동굴 뒤로 원경이 펼쳐진다. 원경의 작은 바위들 사이에 스푸마토 기법을 사용하여 마치 안개가 낀

듯 뿌옇게 보인다. 레오나르도 다 빈치는 스푸마토 기법의 발견으로 멀리 보이는 원경을 회화적으로 표현하고 3차원의 자연풍경을 자연스럽게 그려낼 수 있었다. 구도적으로는, 마리아의 자세에서 형성된 정삼각형의 구도로 주 인물들을 안정되게 감상할 수 있다. 또한 바위 사이로 비쳐오는 빛이 음영효과를 낳으며 관람자의 시선이 근경의 인물들로 집중되게 유도하고 있다.

스푸마토 기법을 통한 원경의 회화적 처리, 정삼각형의 안정된 구도, 빛과 음영을 통한 주 인물들의 강조로 이 그림은 성모 마리아의 순결한 이미지를 자연적 사실주의의 르네상스 형식 안에 탁월한 방식으로 담아낸 수작이다. 그럼에도 불구하고 이 작품은 주문자로부터 거절당한다. 후광을 벗겨낸 성모자의 모습이 너무 인간적으로 보여서였을까? 결국 레오나르도 다 빈치는 1508년에 후광을 넣은 똑같은 그림을 다시 그려야 했고, 그 그림이 제단화로 채택된다. 그러나 예술성에 있어서는 1486년의 〈암굴의 성모〉가 월등하게 뛰어나다고 평가받고 있다.

이 그림은 르네상스 화가들이 추구했던 목표를 거의 달성한 느낌을 준다. 즉 그들이 모방하고 따라잡고자 했던 고대 그리스 미술의 고전적 아름다움을 거의 회복한 것처럼 보이기 때문이다. 최초의 미술사학자로 평가되는 요한 요아힘 빙켈만Johann Joachim Winckelmann (1717~1768)은 그의 유명한 저서 『회화와 조각에 나타난 고대 그리스 예술작품의 모방에 대하여』(1755)에서 고대 그리스 미술의 고전미를 "고귀한 단순함edle Einfalt과 고요한 숭고함stille Große"이라고 정의했다. 이 고대 그리스 미술의 고전미가 레오나르도 다 빈치의 〈암굴의 성모〉

에서 흡사하게 나타나고 있는 것이다. 오히려 고개를 지긋이 숙이고 있는 단아한 자태에서는 그리스 조각의 숭고한 아름다움과는 다른 르네상스만의 독특한 현실적 고전미가 나타나는 것 같다. 이 차이를 기원전 3세기 아프로디테 두상으로 추정되는 그리스 조각과 비교하며 살펴보자.

 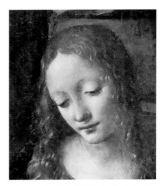

〈아프로디테 두상〉 기원전 3세기. 로마의 복제품. 글립토텍Glyptothek 컬렉션. 독일 뮌헨

레오나르도 다 빈치 〈암굴의 성모〉의 성모 디테일. 1483~1486년

원죄 없이 태어나 성령으로 하나님을 잉태한 여인은 대체 어떻게 그려야 할까? 성모 마리아를 그린다는 것은 르네상스 화가들이 상상하는 아름다움의 최대치를 끌어올리는 작업이었을 것이다. 고대 그리스의 〈아프로디테 두상〉이 숭고한 이상적 고전미를 지녔다면, 레오나르도 다 빈치의 성모 얼굴은 이상적이라기보다는 왠지 현실 여인의 단아한 얼굴 같은 느낌을 준다. 필자는 이것을 르네상스 미술의 '현실적 고전미' 내지 '종합적 고전미'라고 보는데, '인성'과 '신성'의 묘한 경계에 있는 성모 마리아를 그릴 때 그 특징이 가장 잘 나타난다.

성모의 얼굴이 이상적이면서도 현실적으로 보이는 데에는 르네상

스 화가들이 여신이나 성모를 그릴 때 현실 여인을 모델로 삼아 그렸던 영향도 크다. 프라 필리포 리피Fra Filippo Lippi(1406~1469)의 〈성모자와 두 천사〉를 보자.

## 2. 프라 필리포 리피의 〈성모자와 두 천사〉

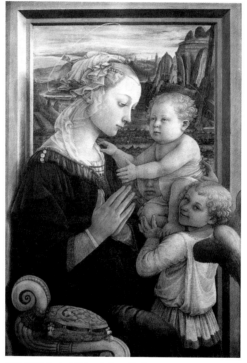

프라 필리포 리피 〈성모자와 두 천사〉 1465년. 우피치 미술관. 이탈리아 피렌체

레오나르도 다 빈치의 〈임굴의 성모〉와 비교하면 프라 필리포 리피는 원근을 표현하는 기술에 있어 창틀과 가구 소품의 장치를 사용하고 있는 점에서 아직 미숙해 보인다. 즉 창틀과 의자를 통해 실내와 실

외를 구분하고 있고, 원경을 작게 그림으로써 3차원 공간을 표현하고 있다. 성모는 교회를 상징하는 짙은 파란색의 옷을 입고 있고 아기 예수에게 경배를 드리고 있다. 아직 걷지 못하는 아기 예수는 두 천사에 의해 시중을 받고 있다.

프라 필리포 리피는 성모의 얼굴을 현실적 얼굴로 그린 화가로 유명하다. 이것에는 일화가 있는데, 이름에서도 알 수 있듯이 그는 원래 수도사였다. 이탈리아에서는 수도사의 이름 앞에 형제의 의미를 지니는 "프라Fra" 호칭을 붙였다. 그는 어려서 양 부모를 여의고 피렌체의 가를멜 수도원에 맡겨졌고, 거기서 수도 화가로 활약했다. 그러던 중 1458년 주문 받은 그림을 그리기 위해 산 마르게리타 수녀원을 방문했고, 그곳에서 예비자로 있던 루크레치아 부티Lucrezia Buti라는 여인을 만난다. 그는 그녀에게 성모의 모델이 되어달라고 부탁했고, 그녀는 흔쾌히 응한다. 그런데 그는 그녀와 사랑에 빠졌고, 두 사람은 함께 수도원을 떠난다. 그가 루크레치아를 보쌈해서 데리고 나왔다는 이야기도 있지만, 결국 두 사람은 파계를 하고 세속에서 부부가 된다. 아내를 무척 사랑했던 프라 필리포 리피는 성모의 얼굴을 모두 아내 루크레치아를 모델로 해서 그렸다. 단테의 뮤즈가 베아트리체였다면, 그의 뮤즈는 루크레치아였던 것이다.

뮤즈Muses는 그리스 신화에서 예술을 수호하는 여신들을 가리키는 말로, 화가나 예술가의 창작에 영감을 주는 존재를 그렇게 불렀다. 프라 필리포 리피는 〈성모자와 두 천사〉의 성모 얼굴도 자신의 뮤즈인 루크레치아를 모델로 그렸다. 그래서인지 얼굴 표정이 이상적이기보다는 현실 여인 같다.

프라 필리포 리피는 파계한 화가답게 종교화에 세속 현실의 장식들을 과감하게 도입한 화가로 유명하다. 그는 당시 르네상스 사회의 여성들이 착용하던 실재 머리 모양과 복장을 성모의 머리 모양과 복장에 대담하게 사용했고, 인테리어 소품도 르네상스 시대의 현실 가구들을 재현하고 있다. 특히 몸의 움직임에 따라 섬세하게 변화하는 머리칼과 옷 주름의 묘사는 레오나르도 다 빈치의 성모 묘사에도 영향을 미쳤으며, 누구보다 프라 필리포 리피의 수제자였던 산드로 보티첼리에게 직접적인 영향을 준다. 베를린 국립미술관에 소장된 보티첼리의 〈성모자와 찬양하는 천사들〉을 한 번 살펴보자.

### 3. 산드로 보티첼리의 〈성모자와 찬양하는 천사들〉

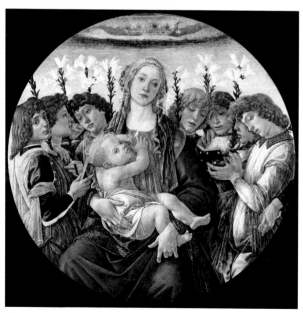

산드로 보티첼리 〈성모자와 찬양하는 천사들〉 약 1477년. 게맬데 갤러리. 독일 베를린

이 그림은 20세기 독일의 신학자 파울 틸리히Paul Tillich(1886~1965)
와 얽힌 일화로도 유명한 그림이다. 제1차 세계대전 당시 군목으로 복
무하던 틸리히가 베를린의 고향으로 휴가를 나왔을 때의 일이다. 그는
베를린의 미술관을 방문했고, 거기서 보티첼리의 〈성모자와 찬양하는
천사들〉을 보게 된다. 그때의 경험을 틸리히는 다음과 같이 묘사한다.
"그 순간은 나의 삶 전체를 감동시키고, 인간 실존의 해석 열쇠를 주
었다. 그것은 나에게 생명의 기쁨과 정신적 진리를 가져다주었다."29

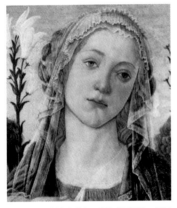

전쟁의 포화와 폭력이 난무하는 비
참한 현실 속에서 그는 아마도 아
름다우면서도 슬픈 비애를 머금은
듯한 성모의 복합적인 표정에서 하
나님이 인류를 바라보는 마음을 읽
었는지 모른다. 이 일화를 통해 틸
리히는 미술 작품 앞에서도 신적
계시가 일어날 수 있다는 가능성을
보여주었다.

산드로 보티첼리 〈성모자와 찬양하는 천사
들〉의 성모 디테일

프라 필리포 리피처럼 보티첼리에게도 뮤즈가 있었는데, 그가 평
생 짝사랑했던 시모네타 베스푸치Simonetta Vespucci(1453~1476)라는 여인
이었다. 보티첼리는 자신의 대표작 〈비너스의 탄생〉을 비롯한 다수 작
품에서 그녀를 모델로 그리고 있는데, 〈성모자와 찬양하는 천사들〉에
서의 성모 얼굴도 같은 얼굴이다. 성모를 에로스적 사랑 안에 그려 넣
는 것이 중세의 관점에서는 불경스러운 일이지만, 르네상스에는 바로
그러한 것을 휴머니즘적 미술 형식으로 여겼다. 현실 여성의 얼굴에

천상의 내용을 담은 것이야말로 르네상스 미술의 특징인 것이다. 바로 이 점에서 르네상스 화가들이 산출한 고전미는 고대 그리스 미술의 고전미와 다른 독특함이 나타난다. 이상적이기만 한 것이 아니라 인간의 현실적 감정을 품고 있는, 이상과 현실이 종합된 고전미이다. 보편적이기만 한 것이 아니라, 구체적이고 개별적 개성이 가미된 인간적 고전미이다.

보티첼리는 스승인 프라 필리포 리피의 성모 묘사에서처럼 몸의 움직임에 따른 머리칼과 옷 주름의 변화를 매우 섬세하게 그리고 있다. 찬양하는 천사들이 들고 있는 백합꽃은 원죄 없는 성모의 순결함을 상징한다. 성모의 옷은 교회를 상징하는 파란색과 사랑을 상징하는 빨간색으로 채색되었고, 후광은 하늘에서 내려오는 빛과 어우러지며 어색하지 않게 표현되어 있다.

르네상스 화가들은 자신이 사모했던 여인을 모델로 삼아 여신이나 성모를 그리는 일이 많았다. 그럼으로써 그들은 현실 속의 아름다움을 통해 관념적이고 이상적인 아름다움을 표현했고, 특히 '인성'과 '신성'의 경계에 있는 성모 마리아를 통해 종합적 고전미를 산출할 수 있었다.

르네상스의 그 어떤 화가보다도 성모 도상을 많이 그린 화가는 단연코 라파엘로 산치오Raffaello Sanzio(1483~1520)였다. 라파엘로에 이르면 르네상스의 종합적 고전미는 완성의 경지에 이른다. 그의 작품 〈초원의 성모〉를 보자.

## 4. 라파엘로 산치오의 〈초원의 성모〉

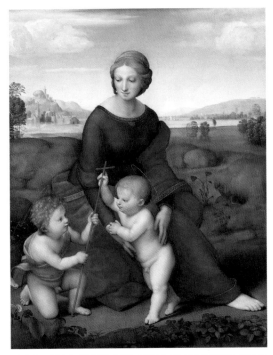

라파엘로 산치오 〈초원의 성모〉 1506년. 빈 미술사박물관. 오스트리아

라파엘로의 〈초원의 성모〉는 내용적으로나 형식적으로나 레오나르도 다 빈치의 〈암굴의 성모〉를 연상하게 한다. 〈암굴의 성모〉에서 다룬 외경의 이야기를 여기서도 그리고 있고, 구도면에서도 성모의 자세를 통해 안정된 삼각형 구도가 형성된 것이 〈암굴의 성모〉와 같다. 이집트로 피신 중에 세례자 요한과 만나는 장면이라는 점에서 두 그림 모두 배경은 야외이지만, 라파엘로의 〈초원의 성모〉가 훨씬 더 밝고 목가적이며 평화롭다.

세례자 요한은 이미 태중에서부터 예수를 구원자로 알고 경배했

다. 누가복음 1장 19~45절을 보면 예수를 잉태한 마리아가 요한을 잉태한 엘리사벳의 집을 방문하는 이야기가 나오는데, 마리아가 인사를 하자 엘리사벳의 태중에 있던 요한이 기뻐서 뛰놀았다고 기록되어 있다. 성인이 되어서도 요한은 예수가 구원자라는 것을 암시하는 결정적인 말을 많이 했다. 요한복음 1장 29절을 보면 예수께서 자신에게 다가오시는 것을 보고 "보아라, 세상 죄를 지고 가는 하나님의 어린 양입니다"라는 중요한 말을 한다.

이 말은 예배의 예전에도 쓰일 정도로 그리스도의 역사하심의 의미를 상징적으로 함축하고 있다. 라파엘로는 이 점을 강조하듯 어린 요한이 무릎을 꿇고 아기 예수에게 십자가를 건네는 장면을 그리고 있다. 성모는 그런 요한을 인자한 눈길로 바라보고 있고, 동시에 아기 예수가 넘어지지 않도록 손으로 받쳐주고 있다. 인물들 뒤로는 너른 초원이 펼쳐지고, 원경에 그려진 호수와 하늘의 엷은 하늘빛은 성모 마리아의 천상적 이미지를 대변하는 듯하다.

라파엘로가 그린 성모의 얼굴에서 우리는 고대 그리스의 숭고한 고전미를 넘어서는 르네상스 미술의 독특한 아름다움을 완연하게 느낄 수 있다. 현실 여인의 얼굴에 원죄 없는 성모의 신성이 묘하게 담겨 있다. 이 단아한 표정에서 우리는 현실과 이상을 종합한 르네상스만의 독특한 고전미를 느낄 수 있

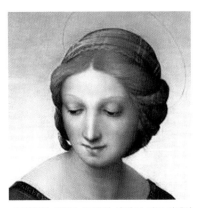

라파엘로 산치오 〈초원의 성모〉의 성모 디테일

다. 라파엘로의 〈테라누오바의 성모〉에서도 인성과 신성이 묘하게 종합된 성모의 얼굴을 볼 수 있다.

## 5. 라파엘로 산치오의 〈테라누오바의 성모〉

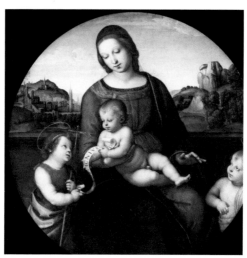

라파엘로 산치오 〈테라누오바의 성모〉 1505년. 게맬데 갤러리.
독일 베를린

이 작품도 내용적으로나 형식적으로나 레오나르도 다 빈치의 〈암굴의 성모〉에 영향을 받고 있다. 역시 이집트로 피신하는 성모자와 세례자 요한이 만나는 장면을 그리고 있다. 아기 예수를 보호하려고 지긋이 힘을 주고 있는 왼손의 제스처는 영락없이 레오나르도 다 빈치의 〈암굴의 성모〉에서 온 것이다. 라파엘로의 〈초원의 성모〉에서처럼 세례자 요한은 그리스도의 수난을 암시하는 십자가를 들고 있다. 또한 세례자 요한과 아기 예수를 이어주는 두루마리에는 "보아라, 하나님의 어린 양이다"(요한복음 1장 36절)의 라틴어 Ecce agnus Dei가 쓰여 있다.

요한의 말을 아기 예수가 받아들이는 장면이다. 그림의 오른쪽에는 제 3의 아기 성인이 서 있다.

이 그림은 내용적인 면보다 형식적인 면에서 더욱 중요한데, 원형의 프레임을 사용하며 르네상스 미술 형식의 최고 완성도를 보여주고 있다. 보티첼리의 〈성모자와 찬양하는 천사들〉에서도 원형 프레임을 사용하고 있지만, 라파엘로의 경우는 원형 프레임 안에 다시 안정적인 삼각형 구도를 담아냄으로써 비트루비안 맨의 중앙집중식 형태를 최대한 부각시키고 있다. 이러한 원형 프레임은 '톤도Tondo'라고 부르는 것인데, 고대 그리스에서 사용하던 것을 르네상스 화가들이 부활시키며 자기화한 특수한 프레임 형태이다.

고대 그리스에서는 인간을 소우주microcosm로 여겼다. 그래서 인간의 신체를 모델로 하는 원의 형태는 우주macrocosm의 조화를 상징하는 형태로 이해되었다. 그러한 의미를 지닌 톤도의 원형태 안에 성모와 아기 예수를 안정된 삼각형 구도에 담아냄으로써 형식과 내용이 완전한 조화를 이루는 르네상스 미술의 백미를 보여주는 그림이다.

이처럼 친퀘첸토Cinquecento라고 부르는 전성기 르네상스에 오면 인간 부활의 르네상스 이념은 형식과 내용면에서 완전한 조화를 이루며 무르익는다. 고대 그리스의 이상적 고전미를 따라잡고자 애쓰던 이탈리아 르네상스 화가들은 고대의 모방을 넘어 이제 자신들만의 독창적인 고전미, 즉 이상과 현실을 종합한 인간적 현실적 고전미를 산출해낸 것이다. 르네상스 화가들이 고대 그리스의 이상적 고전미를 모방하며 자기화한 또 다른 미술 형식이 있는데, 바로 "콘트라포스토contraposto" 자세이다.

# 콘트라포스토

•
•

콘트라포스토는 인간의 신체를 묘사할 때 서로 반대되는 쪽의 팔과 다리에 각각 힘을 주고 힘을 빼는 자세를 말한다. 고대 그리스의 조각가인 폴리클레이토스Polykleitos의 〈도리포로스〉 상像을 보면 콘트라포스토 자세의 정석이 나타나 있다.

폴리클레이토스 〈도리포로스〉 기원전 5세기. 로마 복제품. 나폴리 국립 고고학미술관. 이탈리아

창을 들고 있는 왼팔에는 힘이 들어가 있고, 오른팔은 힘을 뺀 채 자유롭게 늘어뜨리고 있다. 발은 그 반대이다. 오른쪽 다리에는 힘이 들어가 있으며 몸의 전 체중을 지탱하고 있고, 왼쪽 다리는 힘을 뺀 상태로 이완되어 있다. 고대 그리스에서 콘트라포스토 자세를 발견한 것은 미술사적으로 중요한 한 걸음을 의미했다. 직립형 자세로만 표현하던 인간의 신체에 긴장과 이완을 표현할 줄 알면서 신체를 통해 인간의 심리를 표현하는 길이 열렸기 때문이다.

고대 그리스인들은 인간의 이상적인 신체 비율을 미의 척도라고 생각했다. 〈도리포로스〉도 8등신의 이상적인 신체 비율로 조각된 고대 그리스 고전주의의 대표적인 작품이다. 콘트라포스토 자세는 8등신의 비율에서 수학적으로 계산하여 산출된 이상적인 자세로, 절제되어 있지만 역동적인 것이 특징이다. 긴장과 이완을 동시에 함축한 자세로서 보는 이로 하여금 '이전'과 '이후'의 행동을 궁금해하고 상상하게 만드는 자세이다. 그래서 많은 이야기를 함축하고 있는 잠재적인 포즈이다. 이러한 것으로서 콘트라포스토는 그리스 신이나 영웅을 재현할 때 교과서처럼 사용된 자세였다.

인간의 이상적 신체 비율 안에 숭고한 신성의 내용을 담은 기술이라는 점에서 콘트라포스토 자세 역시 르네상스 화가들이 매우 즐겨 사용한 미술 형식이었다. 이탈리아 르네상스 작품 가운데 콘트라포스토 자세를 가장 임팩트 있게 표현하고 있는 작품 중 하나가 미켈란젤로Michelangelo(1475~1564)의 〈다비드〉 상像이다.

## 1. 미켈란젤로의 〈다비드〉 상像

1501년 미켈란젤로는 〈다비드〉 상 제작을 주문받는다. 원래는 피렌체 대성당의 버트리스buttress 구조물 위에 세워질 조각상으로 계획되었지만, 엄청난 무게의 조각상을 높은 성당 위로 운반하는 것에 어려움을 겪으며, 팔라조 베키오Palazzo Vecchio라고 불리는 피렌체 시청 앞 광장으로 설치 장소를 변경한다. 지금 현재 피렌체 시청 앞에 세워진 〈다비드〉 상은 복제품이고, 오리지널은 피렌체의 아카데미아 미술관에 소장되어 있다.

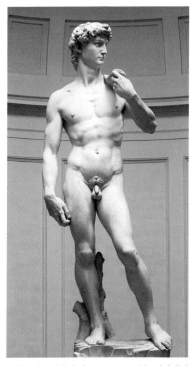

미켈란젤로 〈다비드〉 1501~1504년. 아카데미
아 미술관. 이탈리아 피렌체

사무엘상 17장을 보면 사울왕이 이끄는 이스라엘 군대가 블레셋인들에 맞서 전투를 벌이는 이야기가 나온다. 블레셋의 거인 골리앗은 이스라엘 군대를 향해 자신과 맞서 대적할 사람을 요청하고, 대적한 자가 이기면 자신들이 이스라엘의 종이 될 것이고, 자신이 이기면 이스라엘이 블레셋의 종이 돼야 한다고 고함을 친다. 이 전투가 벌어질 때 다윗은 소년이었다. 그는 아버지의 명으로 전장에 있는 형들을 만나러 오는 길에 골리앗이 외치는 소리를 듣고는 자신이 골리앗과 대적하겠다고 나선다. 아직 소년이었던지라 형들도, 사울왕도 다윗의 요구를 급구 만류했지만 그의 믿음과 용맹함에 설득되어 이내 승낙하고 만다.

사울왕은 자신의 군 장비로 다윗을 무장시켰지만, 다윗은 투구와 갑옷이 거추장스럽다고 말하며 그것을 벗고 양치기가 쓰는 지팡이와 돌 다섯 개만 가지고 골리앗 앞에 나선다. 골리앗은 어린 소년이 자신과 대적하려는 것에 모욕감을 느끼며 저주를 퍼부었지만, 다윗은 오히려 기세등등하여 "주님께서는 칼이나 창 따위를 쓰셔서 구원하시는 것이 아니라는 것을 여기에 모인 이 온 무리가 알게 하겠다. 전쟁에서

이기고 지는 것은 주님께 달린 것이다"(사무엘상 17장 47절)라고 말하고, 돌을 하나 꺼내 무릿매에 장착하여 골리앗의 이마를 겨냥해 맞춘다. 이에 골리앗은 땅바닥에 쓰러졌고, 다윗은 그를 밟고 서서 골리앗의 칼집에서 칼을 빼내어 그의 목을 자른다.

이 인상 깊은 소년 다윗의 승리 이야기는 미켈란젤로 이전에도 도나텔로Donato di Niccolo(1386~1466)와 베로키오Andrea del Verrocchio(1436~ 1488) 같은 르네상스 조각가들에 의해 작품화되었는데, 이들과 미켈란젤로의 작품을 비교해보자.

도나텔로 〈다비드〉 1440년대. 청동 조각. 바르젤로 국립미술관. 이탈리아 피렌체

베로키오 〈다비드〉 1475년. 청동 조각. 바르젤로 국립미술관. 이탈리아 피렌체

도나텔로와 베로키오의 작품은 모든 행동이 끝난 후의 장면을 재현하고 있다. 즉 다윗이 골리앗의 머리를 자른 후 발로 밟고 있는 승리자로서의 당당한 모습을 강조하고 있다. 이 작품을 보는 관람자들은

'아, 다 끝냈구나', '다윗이 골리앗을 쓰러뜨렸구나' 하는 생각은 하겠지만 아마도 더 이상의 상상은 하지 않을 것이다. 그래서 콘트라포스토 자세도 그렇게 효과적으로 다가오지 않는다. 콘트라포스토 자세는 상상력을 불러일으키는 잠재적 자세인데, 이 작품들은 그 점을 살리지 못하고 그냥 포즈만 가져다 쓴 것처럼 보이기 때문이다.

이 점에서 미켈란젤로의 〈다비드〉 상은 다르다. 예술가가 어느 순간을 묘사하고 있는지 바로 파악되지 않는다. 골리앗의 머리가 부재하는 것으로 보아, 그리고 다윗의 시선이 저편을 향하고 있는 것을 보아 골리앗이 아직 저쪽에 서 있는 것으로 상상된다. 다윗은 지금 적수 골리앗을 응시하고 있는 것이다.

그렇다면 미켈란젤로의 작품은 돌을 던지기 직전의 모습을 묘사하고 있다고 볼 수 있다. 부릅뜬 눈으로 맞은편의 적수를 바라보며 한 손으로는 돌멩이를, 다른 한 손으로는 무릿매를 쥔 채 곧 적을 향해 돌멩이를 날릴 준비를 하고 있는 듯하다. 이때 다윗의 심리는 어떠했을까? 용감하게 나섰음에도 불구하고 아직 소년이었기에 적지 않은 긴장감이 있었을 것이다. 한껏 찌푸린 이맛살과 목의 힘줄 그리고 돌멩이를 쥔 오른 손등에 곤두선 핏줄이 그 긴장감을 말해주고 있다. 그러나 긴장과 동시에 하나님의 도움으로 반드시 승리할 것이라는 자신만만한 여유도 있었을 것이다.

이 긴장과 여유의 양가적 감정이 대립하는 순간을 아마도 미켈란젤로는 재현하려고 했던 것 같다. 그리고 콘트라포스토 자세는 그 양가적 감정을 탁월하게 뒷받침하는 자세이다. 무릿매를 들치고 있는 왼쪽 어깨와 체중을 지지하고 있는 오른쪽 다리에 힘이 들어가며 긴장감

을 연출하고 있고, 돌멩이를 쥔 오른손과 왼발은 자유롭게 이완되며 여유를 보여주고 있다.

미켈란젤로는 도나텔로나 베로키오처럼 행동을 완결한 상태를 표현한 것이 아니라, 행동을 개시하기 직전 다윗의 양가적인 심리 상태를 표현한 것이다. 그러한 점에서 콘트라포스토 자세가 함축하고 있는 잠재성을 십분 활용하고 있는 수작이다. 바사리는 『르네상스 미술가 열전』에서 미켈란젤로의 〈다비드〉 상을 가리켜 "죽은 자를 다시 부활시킨 기적"이라고 말하며 자신이 본 모든 고대 그리스 조각 작품을 넘어서는 위대한 작품이라고 극찬한다.

르네상스의 예술가들은 콘트라포스토 자세를 고대 그리스의 이상적 고전미의 특징이라고 여겼고, 그 자세를 자기화하고자 끊임없이 노력했다. 그러는 가운데 전성기의 미켈란젤로에 이르러서는 고대를 넘어서는 르네상스만의 독특한 고전미를 산출하게 된 것이다. 즉 고대 그리스의 콘트라포스토 조각이 지니는 이상적 고전미를 넘어 인간의 양가적 감정을 콘트라포스토 자세에 녹여낸 현실적이고 종합적인 고전미를 산출하고 있다.

# 르네상스 화가들의 자의식 표출

●

중세 화가들에게는 이름이 없었다. 신에게 봉사하는 마음으로 작품을 제작했기 때문에 자신의 이름을 내세우는 일에 그들은 매우 소극적이었다. 따라서 극히 소수의 작품을 제외한 대부분의 작품은 누가 제작했는지 알려지지 않고 있다.

그러나 르네상스에 오면 상황이 달라진다. 휴머니즘이 강화되고 개인의 주체의식이 자라나며 화가들의 자의식도 성장한다. 자신이 화가라는 자부심과 예술을 '창조'하는 주체로서의 천재의식을 지니게 된다. 그리하여 그림 위에 자신의 이름을 기입하는 서명sign이라는 것이 생겨났고, 예술가들은 다양한 방식으로 자신의 존재를 그림에 표현했다.

## 1. 라파엘로 산치오의 〈강복하는 그리스도〉

라파엘로의 〈강복하는 그리스도〉는 부활하신 그리스도께서 강복하시는 모습을 그리고 있다. 십자가 수난을 상징하는 가시관을 머리에 쓰고 손과 옆구리에는 성흔을 지닌 모습으로 그리스도를 묘사하고 있다. 그런데 그리스도의 얼굴을 보면 생김새가 왠지 우리가 상상하는 이상적인 그리스도의 얼굴이 아니라 현실의 얼굴 같아 보인다. 며칠을 다

듬지 않아 듬성듬성 자라난 턱수염 모습이나 거리를 두고 관람자를 물
끄러미 바라보는 모습이 그러하다. 그리고 보니 그리스도의 얼굴이 라
파엘로의 〈자화상〉에 묘사된 얼굴과 상당히 닮아 있는 것을 볼 수 있다.

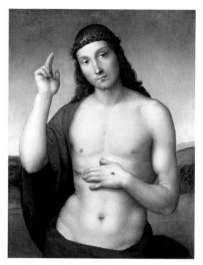 

라파엘로 산치오 〈강복하는 그리스도〉 1506년.　　라파엘로 산치오 〈자화상〉 1504~1506년.
브레시아 시립미술관. 이탈리아　　　　　　　　우피치 미술관. 이탈리아 피렌체

　　화가가 자신의 자화상selfportrait을 그린다는 것은 중세에는 없던 현
상이었다. 자화상을 그린다는 것은 '나는 누구인가'에 대한 자기 성찰
을 화가들이 하기 시작했다는 것을 의미한다. 라파엘로는 베레모를 쓴
모습으로 초상화를 그리며 자신의 직업이 화가라는 것을 상징적으로
표현하고 있다. 연대기적으로 〈자화상〉이 〈강복하는 그리스도〉보다
조금 일찍 그려진 점을 고려해볼 때 〈자화상〉에 그렸던 자신의 얼굴을
부활하신 그리스도 얼굴에 대입시킨 것으로 추정된다.

　　인간 중심의 미술 형식에 신적인 내용을 담아내는 일은 르네상스
화가들이 많이 하는 일이었다. 그러나 부활하신 그리스도의 얼굴을 화

가 자신의 얼굴로 그리는 일은 대단한 자신감이 아닐 수 없다. 그만큼 전성기 르네상스에 오면 화가들의 자의식이 최고조에 달했다는 것을 알 수 있다. 중세라면 불가능한 일이었겠지만, 휴머니즘이 바탕이 된 르네상스 시기이기에 가능했고, 화가들은 '자기'를 탐구하는 여정에서 이러한 시도들을 서슴지 않고 할 수 있었다.

인간의 '자기 정체성self-identity'이라는 것은 지금의 '나'가 아니라 앞으로 될 혹은 되고 싶은 미래의 정체성을 말한다. 인간에게는 절대 변하지 않는 성격이나 자연적 기질 등의 생물학적 정체성이 있지만, 동시에 노력과 자유의지에 의해 서서히 변할 수 있는 미래의 정체성이 있다. 이것이 '자기 정체성'이다.

라파엘로는 자화상을 그리면서 지금의 '나'가 아니라 자신이 앞으로 되고 싶은 자기 정체성을 그린 것이다. 자신의 얼굴을 부활하신 그리스도의 얼굴에 대입시킴으로써 자신도 그리스도처럼 되고 싶다는 소망을 표현한 것이고, 그리스도가 부활하신 것처럼 자신도 늘 새롭게 태어나 새로운 생명력으로 작품을 창작하는 화가가 되고 싶은 염원을 담은 것이다. 또한 그리스도처럼 강복을 내리면서 그림을 바라보는 관람자들의 삶에 위로와 평화가 오길 바라는 마음도 담았을 것이다.

중세라면 신성모독에 해당했을 이러한 주관적 예술 행위가 가능했던 것은 시대가 바로 르네상스이기 때문이었다. 신성도 인간의 감정과 이성을 통해 표현되는 시대가 르네상스였다. 라파엘로는 〈아테네 학당〉에서도 자신의 얼굴을 위대한 철학자들 가운데 한 사람으로 그려 넣으며 자의식을 표현하고 있다.

〈아테네 학당〉은 바티칸 궁전 안에 자리한 이교 철학자들의 대규

모 초상으로, 기독교 교회 안의 인문주의를 상징적으로 보여주는 작품이다. 작품에 묘사된 인물들은 모두가 고대 그리스의 대* 철학자들이다. 이 가운데 베레모를 쓴 화가 라파엘로의 자화상이 오른쪽 맨 끝에 그려져 있다.

라파엘로 산치오 〈아테네 학당〉 1509~1511년. 자화상 디테일. 바티칸 궁. 이탈리아

라파엘로는 그림 속에 자신의 자화상을 그려 넣음으로써 '나도 거기에 있었다' 혹은 나도 그들 중에 한 사람이라는 자의식을 표출하고 있다. 또한 플라톤의 얼굴은 레오나르도 다 빈치의 얼굴로 그리고, 헤라클레이토스의 얼굴은 미켈란젤로의 얼굴로 그림으로써 당대의 동료 화가들의 화가로서의 높아진 위상과 존경심도 유감없이 표현하고 있다.

라파엘로 산치오 〈아테네 학당〉의 플라톤과 헤라클레이토스 디테일

라파엘로는 아마도 이성적인 플라톤과 과학적인 레오나르도 다 빈치의 기질과 성향이 비슷하다고 본 것 같고, 역동적 변증법의 창시자인 헤라클레이토스와 열정적이고 에너지 넘치는 미켈란젤로의 기질과 성향이 비슷하다고 본 것 같다.

이처럼 화가가 자신의 얼굴과 지인의 얼굴을 그림에 그려 넣는 행위는 다른 화가들의 작품에서도 발견되는 르네상스 미술의 독특한 현상이다. 보티첼리의 〈동방박사의 경배〉를 보자.

### 2. 산드로 보티첼리의 〈동방박사의 경배〉

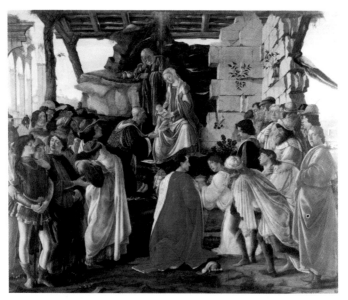

산드로 보티첼리 〈동방박사의 경배〉 1475〜1476년. 우피치 미술관. 이탈리아 피렌체

허름한 마구간을 상징하듯 쓰러져가는 폐허 안에 요셉과 마리아와 아기 예수가 자리하고 있다. 그 아래로는 구원자의 탄생을 경배하

러 온 동방박사 일행들이 선물을 바치고 있다. 가장 나이 많은 백발의 현자가 아기 예수의 발을 조심스럽게 받들고 있고, 아기 예수는 그에 대한 답례로 강복의 제스처를 취하고 있다. 그 아래로는 빨간 망토를 걸친 사람과 그의 오른쪽에 빛나는 하얀 옷을 입은 사람이 서로 마주보고 있는데, 이들이 나머지 두 현자이다. 각자의 손에는 가져온 값진 선물이 들려 있다. 주변에는 동방박사의 일행들이 무리를 지어 서 있는데, 그들의 얼굴이 심상치 않다. 보티첼리는 일행의 오른쪽 맨 끝에 자신의 얼굴을 그려 넣고 있다.

화가는 옅은 갈색의 외투 차림으로 구원자의 탄생을 경배하는 자리에 참여하고 있다. 다른 인물들과 달리 그의 시선은 관람자를 향하고 있는데, 마치 "나도 거기에 있었다"고 우리에게 말하는 듯하다. 이것은 〈아테네 학당〉에 그려진 라파엘로의 자화상에서도 나타나는 현상인데, 성스러운 사건이나

산드로 보티첼리 〈동방박사의 경배〉의 화가의 자화상 디테일

역사적 장면에 자신도 참여했다는 화가의 자의식적 소망을 표출한 것으로 해석할 수 있다. 나아가 관람자를 바라보는 행위를 통해 그림 안의 성서적 현실과 관람자의 현실을 연결시키는 중재의 역할을 화가가 하고 있다. 이 중재를 통해 관람자는 그림 속의 이야기가 자신과 상관없는 이야기가 아니라 나의 현실로 들어와 나와 연결된 이야기라는 것을 지각하게 된다.

보티첼리는 스승이었던 프라 필리포 리피가 성화 안에 일상 현실의 요소를 도입하며 현실적인 성화를 그렸듯이, 자신의 그림 안에 현실적 요소들을 과감하게 도입하고 있다. 우선 백발의 현자는 코시모 데 메디치의 얼굴을 하고 있고, 나머지 두 현자는 각각 코시모의 아들인 피에로 디 코시모와 조반니 디 코시모의 얼굴을 하고 있다. 피에로 디 코시모의 아들인 일명 대＊ 로렌초 메디치는 이 그림이 그려질 당시 메디치 가문을 이끌었던 사람이었는데, 그림의 가장 왼쪽에 약간 거만한 듯 늠름한 자세로 서 있다. 그와 대칭을 이루는 맞은편에는 그의 형제인 줄리아노 디 피에로가 빨간 줄로 장식된 검은 옷을 입고 서 있다.

이처럼 보티첼리의 〈동방박사의 경배〉에는 메디치 가의 사람들이 대거 등장하고 있는데, 이는 보티첼리에게 가장 큰 후원자이기도 했던 가문에 대한 화가의 존경 표시라고 볼 수 있다. 이 그림은 본래 피렌체의 은행가이자 메디치 가와 친분관계를 맺고 있던 가스파 디 자노비 Gaspare di Zanobi가 주문한 그림으로, 피렌체의 산타 마리아 노벨라 성당 안에 마련된 자노비 제단화Zanobi Altar에 쓰일 그림으로 제작된 것이었다.

르네상스 시대에는 귀족이나 자산가들이 큰 교회의 내부에 작은 예배당을 가족 묘당으로 구입해 화가들로 하여금 화려하게 장식하게 했다. 피렌체의 산타 트리니타Santa Trinita 바실리카 안에 자리한 사세티 예배당Sassetti Chapel도 그러한 가족 예배당의 대표적인 예이다.

## 3. 도메니코 기를란다요의 사세티 예배당

프란체스코 사세티Francesco Sassetti(1421~1490)는 피렌체의 부유한 은행가이자 메디치 은행의 감독자였다. 1478년 그는 피렌체의 산

타 트리니타 바실리카 안에 성 프란체스코의 이름으로 작은 예배당을 구입하고, 그 다음 해에 화가 도메니코 기를란다요 Domenico Ghirlandaio(1449~1494)로 하여금 예배당의 세 벽을 장식하게 한다.

정중앙에는 〈목동들의 경배〉 제단화가 있고, 그 양쪽에는 사세티 부부의 측면 초상이 그려져 있다. 이들의 좌우 벽에는 부부의 관이 보인다. 중앙 제단화인 〈목동들의 경배〉를 보며 화가의 자의식이 어떻게 표현되어 있는지 살펴보자.

사세티 예배당. 1483~1486년. 산타 트리니타 바실리카. 이탈리아 피렌체

도메니코 기를란다요 〈목동들의 경배〉 1485년. 산타 트리니타 바실리카. 이탈리아 피렌체

허름한 마구간을 상징하는 폐허 아래에 구유가 놓여 있고, 그 앞에 아기 예수가 누워 있다. 성모는 아기 예수에게 두 손을 모아 경배를 드리고 있고, 요셉은 저쪽에서 밀려오는 동방박사의 행렬을 바라보고 있다. 그리고 행렬 뒤의 왼쪽 언덕 기슭에는 양떼를 치고 있는 목동들이 그려져 있는데, 누가복음 2장 8~16절을 보면 예수 탄생의 기쁨을 가장 먼저 선포 받은 사람들은 목동들이었고, 이들이 천사의 선포를 듣고 마구간으로 달려가 마리아와 요셉과 구유에 누워 있는 아기를 찾아냈다는 이야기가 나온다.

이 이야기가 〈목동들의 경배〉의 주요 테마이다. 그림에는 목동들이 두 번 등장한다. 중경의 언덕에서 하늘에 떠 있는 천사의 선포를 듣고 있는 목동들, 그리고 근경의 구유 옆에서 아기 예수에게 경배를 드리고 있는 목동들이 같은 사람들이다. 화가는 이러한 방식으로 목동들의 경배가 동방박사의 경배보다 먼저였음을 보여주고 있다. 따라서 그림에는 서로 다른 시간에 일어난 네 개의 독립된 사건 즉 천사들의 선포, 그리스도의 탄생, 목동들의 경배, 동방박사의 경배가 한 화면에 조합되어 있다.

이것을 가능하게 한 장치가 길道이다. 길이 이야기 전개에 따라 흐르는 시간을 표상하는 메타포이다. 자세히 보면 가장 원경에서부터 구유가 있는 근경에 이르기까지 길이 끝없이 굽이쳐 오는 것을 볼 수 있다. 가장 원경에서부터 묘사된 건축물을 고려해볼 때 화가는 예루살렘, 로마, 피렌체를 원경에서부터 차례로 그리고 있다. 동방박사의 행렬이 거쳐 온 길을 그렇게 표현함으로써 이제는 피렌체가 새로운 성지라는 것을 시사하고 있다. 또한 동방박사의 행렬이 막 통과하고 있는

개선문, 마구간의 코린트 양식의 기둥, 구유로 사용된 석관이 로마 문명을 가리키고, 황소와 당나귀는 각각 유대인과 이방인을 상징하면서 이 그림은 유대교와 이교 문명을 거쳐 기독교의 시대가 도래하고 있다는 것, 그리고 기독교 도래의 중심지가 이제는 제2의 로마인 피렌체라는 것을 연출하고 있다. 이처럼 화가는 '길'이라는 메타포를 통해 원경, 중경, 근경의 3차원 공간을 자유자재로 표현하고 있을 뿐만 아니라, 공간을 가로지르는 시간의 흐름을 기독교의 도래와 부상하는 피렌체 도시의 의미에 맞추어 연출하고 있는 것이다.

도메니코 기를란다요 〈목동들의 경배〉의 목동 디테일(좌)과 사세티 디테일(우)

한편, 구유 옆에서 아기 예수에게 경배를 드리는 목동 중 한 사람의 얼굴이 화가의 자화상이다. 갈색의 소박한 복장으로 무릎을 꿇고 경배를 드리는 모습인데 한 손으로는 탄생한 아기 예수를 가리키고 있고, 다른 한 손은 가슴에 얹으며 놀랍다는 제스처를 취하고 있다. 그러

면서 고개는 그림 밖을 향하고 있는데, 누구를 바라보고 있는 것일까? 바로 중앙 제단화의 밖에 그려진 프란체스코 사세티이다.

그러고 보니 목동이 왼손으로 가리키는 곳에는 아기 예수뿐만 아니라 사세티 가家를 상징하는 돌 세 개가 놓여 있다. 'Sassetti'는 이탈리아어로 "작은 바위들"을 의미한다. 돌 옆에는 그리스도의 수난과 부활을 상징하는 오색방울새가 앉아 있다. 화가는 스스로 목동이 되어 그림 안으로 들어가 구원자의 탄생 소식을 가장 먼저 들은 사람으로 자신을 그리고 있고, 그 기쁜 소식을 제단화를 주문한 프란체스코 사세티에게 전달하는 중재의 역할을 맡고 있는 것이다. 그리하여 사세티는 그리스도 탄생의 기쁜 소식을 목동으로부터 생생하게 전달받는 첫 번째 사람이 되는 것이다.

사세티 예배당의 그림 프로그램은 "그리스도의 탄생"이 한 축이고, "성 프란체스코의 일생"이 다른 한 축이다. 그리스도의 탄생을 그린 중앙 제단화 위로는 〈세속 재산의 반납〉, 〈프란체스코 수도회칙의 인가〉, 〈불의 시험〉, 〈성흔의 기적〉, 〈성 프란체스코의 죽음〉 등 성 프란체스코의 일생에 관한 장면들이 그려져 있는데, 이것은 프란체스코 성인에 대한 사세티 가문의 각별한 존경심에 근거한다.

〈목동들의 경배〉 중앙 제단화 바로 위에는 〈소년의 부활〉 장면이 그려져 있다. 이 장면은 사세티의 개인적인 불행한 가정사를 배경으로 한다. 1478년 사세티의 장남 테오도르I이 어린 나이에 사고로 죽는데, 곧이어 태어난 둘째 아들 테오도르II를 사세티는 죽은 장남이 부활한 것이라고 믿었다. 〈소년의 부활〉은 이 이야기를 담고 있다.

도메니코 기를란다요 〈소년의 부활〉 1483~1486년. 산타 트리니타 바실리카, 이탈리아 피렌체

그리스도의 탄생을 그린 중앙 제단화 바로 위에 〈소년의 부활〉을 그린 것은 죽은 아들이 다시 살아난 것에 대한 감사의 표현이다. 이러한 연관성을 가지고 중앙 제단화를 보면 그 안에 그려진 세 개의 작은 바위와 부활을 상징하는 오색방울새의 의미가 비로소 이해된다. 사세티와 두 아들, 그리고 장남의 부활과 연관된 메타포들인 것이다.

그림의 뒷배경에는 사세티의 장남이 어떻게 죽었는지 묘사되어 있다. 자세히 보면 어린아이가 건물에서 추락하는 장면이 작게 그려져 있는데, 위층에서 아이가 떨어지자 사람들이 뛰어와 아이를 받으려고 하는 아찔한 장면이 묘사되어 있다. 이어 그림의 중앙에는 침대 위에 한 아이가 두 손을 모으고 기도하는 자세로 앉아 있는데, 이 아이가 장남이 죽고 태어난 둘째 아들이다. 소

도메니코 기를란다요 〈소년의 부활〉의 추락하는 아이 디테일

도메니코 기를란다요 〈소년의 부활〉의 화가 자화상 디테일

년의 머리 위에는 사세티가 존경하는 프란체스코 성인이 현현하여 아이를 축복해주고 있다. 소년이 앉아 있는 침대 주변에는 사세티 가의 사람들과 아이에게 일어난 놀라운 일을 이야기하는 사람들이 모여 있다.

그런데 그들 중 한 사람이 화가 자신이다. 라파엘로의 〈아테네 학당〉과 보티첼리의 〈동방박사의 경배〉에서처럼 기를란다요도 그림의 맨 오른쪽 끝에 자신의 자화상을 그려 넣고 있다. 그리고 화가의 시선을 관람자로 향하게 함으로써 마치 기적이 일어난 사건의 중심에 자신도 있었다고 우리에게 말하는 듯하다. 그럼으로써 화가는 그림 안의 사건과 그림 밖의 현실을 중재하는 역할을 하고 있다. 화가의 중재를 통해 관람자는 그림 안에 묘사된 사건이 자신의 현실과 상관없는 사건이 아니라 서로 연결되어 있는 것임을 지각하게 된다.

이처럼 르네상스 화가들은 자신의 자화상을 그림 안에 넣음으로써 허구 공간과 현실 공간 사이에 관람자와 소통하는 또 다른 보이지 않는 공간을 산출하였다. 그 소통의 공간에는 르네상스 시대의 관람자뿐만 아니라 우리 시대의 관람자도 함께 참여할 수 있다. 그림을 볼 때마다 시공간을 초월한 소통의 공간이 매번 열리는 것이다. 화가가 그림 안으로 들어가 관람자를 바라보는 이미지 하나로 르네상스와 현재

를 연결하는 영원한 소통의 장이 마련된 것이다. 르네상스 화가들의 이러한 뛰어난 연출력은 그들의 높아진 자의식의 발로라고 밖에는 설명할 수 없다. 〈소년의 부활〉 위에는 〈프란체스코 수도회칙의 인가〉가 그려져 있다.

도메니코 기를란다요 〈프란체스코 수도회칙의 인가〉 1483~1486년. 산타 트리니타 바실리카. 이탈리아 피렌체

성 프란체스코는 1209년 교황 이노첸시오 3세로부터 프란체스코회 설립을 인가받는데, 기를란다요는 이 장면을 묘사하고 있다. 누추한 수도복을 입은 성 프란체스코에게 티아라Tiara 모자를 쓴 교황이 수도회칙을 인가하는 증서를 건네고 있다. 성 프란체스코의 뒤에는 프란체스코회 수도사들과 성직자들이 착석하고 있다. 여기까지는 역사적 장면이다. 그런데 이 장면을 지켜보는 주변 인물들을 보면 모두 동시대인들이다. 가장 오른쪽에는 사세티와 그의 부활한 아들이 서 있고, 그 옆으로는 메디치 가의 대 로렌초가 서 있다. 그리고 그를 향하

여 계단에서부터 사람들이 걸어 올라오고 있는데 대 로렌초의 아들들과 가정교사이다. 대 로렌초는 손으로 그들을 맞이하는 제스처를 취하고 있다.

그런데 사세티는 자신이 영원히 묻히게 될 가족 예배당에 왜 메디치 가의 사람들을 그리게 한 것일까? 이것은 사세티와 대 로렌초 사이에 있던 실재 이야기를 배경으로 한다. 당시 피렌체는 파치$^{Pazzi}$ 가문의 중상모략으로 교황청과 갈등 관계에 있었다. 그러던 와중에 사세티가 맡고 있던 메디치 은행 감독직이 위태로워졌다. 이때 사세티를 적극적으로 도운 사람이 바로 대 로렌초였다. 나아가 대 로렌초의 외교력 덕분에 피렌체와 교황청 사이에 있던 반목도 평화로 전환되었다. 이 일은 피렌체의 신실한 시민이고자 했던 사세티에게 큰 감동을 주었고, 사세티는 개인적인 감사뿐만 아니라 피렌체 시민으로서의 감사를 표하며 가족 예배당에 메디치 가의 사람들을 그리게 한 것이다.

이처럼 르네상스에는 성화나 역사화에 생존하는 현실 인물들이 등장하며 가상과 현실 공간을 종합하는 독특한 도상들이 많이 산출되었다. 특히 화가 자신이 그림 안에 들어가 그림 속의 현실과 관람자의 현실을 중재하는 것은 현대 미술에서 나타나고 있는 현상, 즉 관람자의 참여로 작품이 완성되는 '참여의 미학'을 선취하고 있는 것이기도 하다. 그림을 볼 때마다 그림 속의 현실과 관람자의 현실이 연결되는 새로운 소통의 공간이 산출되고, 그 소통의 공간에서 일어나는 새로운 해석으로 작품은 매번 새로운 의미로 다시 태어나는 것이다.

프랑스의 해석학자 폴 리쾨르$^{Paul Ricœur}$(1913~2005)는 예술작품은 밑그림일 뿐이고, 그 밑그림을 완성하는 것은 독자나 관람자라고 말한

다. 작품은 관람자의 새로운 해석과 이를 통한 현실의 변화가 일어날 때 비로소 완성된다는 의미이다. 르네상스의 예술가들은 그 점을 이미 알고 있었던 것일까? 스스로 그림 안으로 들어가 관람자와 연결된 소통의 공간, 참여의 공간, 해석의 공간을 보이지 않게 마련해 놓고 있으니 말이다. 르네상스의 화가들이 그림 속에서 자신의 존재를 부각시키고 화가로서의 자의식을 다양하게 표출할 수 있었던 것은 르네상스가 추구했던 휴머니즘과 인간에 대한 대 긍정의 정신이 시대의 저변에 자리하고 있었기 때문이다.

르네상스의 이념은 중세 천 년간 잠들어 있던 인간의 부활이었다. 그래서 르네상스 미술에서는 인간의 감정을 적극적으로 표현했고, 인간이 바라보는 세계를 사실적으로 묘사하는 자연적 사실주의를 부활시켰고, 인간의 관점을 강조한 원근법 기술을 발견했다. 그리고 인간의 신체를 척도로 산출한 원과 정방형의 형태를 회화, 건축, 조각 등의 모든 미술 장르에 작용하였다.

르네상스 화가들은 인간 중심의 미술 형식에 신적 이야기를 담아내는 것을 좋아했다. 신성도 인간의 이성과 감정 안에서 이해하고 표현하고자 한 것이다. 그렇게 산출된 르네상스 미술의 아름다움은 인성과 신성, 현실과 이상이 종합된 독특한 고전미였으며, 이 점에서 르네상스 미술은 자신들이 따라잡고자 했던 고대 그리스 로마 미술의 '이상적이고 숭고한 고전미'와는 다른 독창적인 아름다움을 산출하며 미술사를 진전시킬 수 있었다.

르네상스 미술이 인간 중심의 미술 형식을 표방한다고 해서 반기독교적인 미술은 결코 아니다. 오히려 기독교가 지니는 삼위일체의

교리를 부각시키는 미술이다. 중세 미술이 자연계 밖에 계신 초월자 성부 중심의 미술이었다면, 르네상스 미술은 인간의 몸으로 인간 세상에 오신 성자 중심의 미술인 것이다. 르네상스 미술이 산출한 현실적인 고전미도 기독교 종교와 무관하지 않다. 인간의 모습으로 오신 신을 믿는 기독교가 도래함으로써 고대 그리스 고전주의 미술이 산출했던 숭고한 이상미와는 다른 현실적 이상미가 산출될 수 있었던 것이다.

# 나가는 말

『미술사의 신학』은 총 네 권으로 기획되었다. 이 책 1권에서는 초기 기독교 미술, 중세 미술, 이탈리아 르네상스 미술까지를 다루고 있고, 앞으로 발간될 2권에서는 종교개혁 이후 독특한 양상으로 전개되는 북유럽 르네상스 미술과 바로크 미술을 다룰 것이다. 그리고 3권에서는 계몽주의 시대의 미술을, 4권에서는 현대미술을 계획하고 있다.

기독교적 관점에서 미술사를 재해석하는 작업이니만큼 1권은 비교적 수월할 수 있었다. 중세미술까지는 그 자체가 기독교 미술이라고 해도 과언이 아니고, 이탈리아 르네상스 미술도 내용만으로는 기독교 미술의 프레임에서 벗어나지 않기 때문이다.

그러나 시간이 지날수록 세계를 바라보는 관점이 다양해지고, 기독교 미술에서도 '세속화'의 경향이 점차 두드러지게 나타나기 때문에 1권보다는 2권이, 2권보다는 3권과 4권이 작품을 기독교적 관점에서 해석하는 데에 더 많은 집중력을 요하게 될 것이다.

그럼에도 불구하고, 필자는 미술사의 큰 변곡점에는 항상 기독교 종교가 있었다고 믿는다. 『미술사의 신학』은 그 관점을 부각시켜 쓴 책이니만큼 2권과 3권, 4권도 같은 관점으로 이어질 것이다.

1) 카타콤베의 이름은 주로 매장된 순교성인의 이름을 따라 명명되었다. 세
   바스티안 카타콤베는 288년경 순교한 성 세바스티안의 이름을, 칼리스투
   스 카타콤베는 최초의 기독교 카타콤베 공동체를 돌본 로마의 주교 성 칼
   리스투스 1세의 이름을, 도미틸라 카타콤베는 2세기 초에 순교한 플라비
   아 도미틸라의 이름을, 마르첼리누스-페트루스 카타콤베는 두 순교성인
   마르첼리누스와 페트루스의 이름을 따라 각각 명명되었다. 그러나 프리
   실라 카타콤베의 경우는 3세기 초 그리스도인들이 이 무덤을 사용하기 시
   작했을 때 프리실라 클라리시마Priscilla clarissima라는 비문이 그곳에서 발견
   되어 그렇게 부른다고 한다.

2) 바울의 아시아 행이 성령에 의해 막히고 로마로 인도된 내용은 사도행전
   에 간간이 등장한다. "아시아에서 말씀을 전하는 것을 성령이 막으심으로
   (…) 예수의 영이 그것을 허락하지 않으셨다"(사도행전 16장 6~7절). "주님께서
   바울 곁에 서서 말씀하셨다. '용기를 내어라. 네가 예루살렘에서 나의 일
   을 증언한 것과 같이, 로마에서도 증언하여야 한다'"(사도행전 23장 11절). 그
   러나 베드로가 로마에 있었다는 것은 성서에는 베드로전서 5장 13절 "바
   빌론에 있는 자매교회와 나의 아들 마가가 여러분에게 문안합니다"에서
   암시될 뿐이지만 테르툴리아누스, 오리게네스, 에우세비우스 등 초대교
   회의 전승에서는 베드로가 로마에서 사목 활동을 하다가 순교했다는 것이
   기록되어 있다.

3) 이 추방령에 대한 성서적 근거는 사도행전 18장 1~2절에 나온다. "그 뒤

에 바울은 아테네를 떠나서, 고린도로 갔다. 거기서 그는 본도 태생인 아굴라라는 유대 사람을 만났다. 아굴라는 글라우디오 황제가 모든 유대 사람에게 로마를 떠나라는 칙령을 내렸기 때문에, 얼마 전에 그의 아내 브리스길라와 함께 이탈리아에서 온 사람이다."

4) 아브라함이 이삭을 번제물로 바치려고 한 행동에 대해서 S. 키에르케고어는 『공포와 전율』이라는 책에서 "윤리의 목적론적 정지"라는 개념으로 논한다. 신앙의 이름으로 윤리를 정지시킬 수 있는가? 이 문제는 학자들 간에도 예민한 문제로 여겨지고, 레비나스 같은 사상가는 "윤리의 목적론적 정지" 개념에 반대 입장을 표명한다.

5) 바이에른 국립도서관 소장의 『빈자의 성서』가 지닌 예표론적 의미는 제3장 중세 회화 부분에서 예표론의 "십자가 지심"에서 자세히 다루고 있다.

6) 기독교 미술에 그려지는 십자가의 형태에는 세로가 긴 라틴 십자형(✝), 그리고 가로·세로의 길이가 같은 그리스 십자형(+)이 가장 대표적이다.

7) 그리스 신화에서 아르테미스(로마: 다이아나)는 사냥과 숲과 달과 궁수의 여신이었다. 그녀는 올림포스의 최고 신답게 여러 가지 재주가 있었다. 달의 여신은 아르테미스 여신을 정의하는 많은 요소 중 하나였지만 셀레네(로마: 루나)는 오직 달의 여신이었다. 화가들은 두 여신을 종종 혼용해서 사용하곤 했는데 J. M. 랭글루아도 그 중 한 사람이다. 원래는 셀레네가 맞지만 아르테미스도 달의 여신이기 때문에 꼭 틀린 것은 아니다. 단, 엔디미온과 셀레네 사이에 오십 명의 자녀가 있었다는 신화 이야기를 두고 볼 때 아르테미스일 수는 없다. 그녀는 처녀신이기 때문이다. 그럼에도 화가들이 셀레네 대신에 아르테미스를 그린 것은 그만큼 아르테미스가 유명한 올림포스 여신이었고, 주문자들도 선호했기 때문이었다.

8) 독일에서 '영혼'은 여성형인 die Seele이다.

9) "보라 처녀가 잉태하여 아들을 낳을 것이요 그 이름을 임마누엘이라 하리라"(이사야 7장 14절) 그리고 "베들레헴 에브라다야 너는 유다 족속 중에 작을지라도 이스라엘을 다스릴 자가 네게서 내게로 나올 것이라 그의 근본은 상고에 태초에니라"(미가서 5장 2절)를 미루어 그림에 묘사된 구약성서의

예언자는 이사야나 미가로 추정된다.

10) "이 사람들은 함께 먹을 때에 자기 배만 불리면서 겁 없이 먹어내므로 여러분의 애찬lovefeasts을 망치는 암초입니다."(유다서 1장 12절)

11) 갈라 플라치디아 묘당은 테오도시우스 1세 황제의 딸인 갈라 플라치디아 Gala Placidia(388~450)가 생전 가족묘로 쓰기 위해 지은 묘당이다. 예술의 적극적인 후원자이기도 했던 그녀는 묘당 안을 아름다운 모자이크화로 가득 채우게 했다.

12) 그리스어 pantos는 영어로 "all"을 뜻하고, kratos는 "strength", "might", "power"를 뜻한다. 그래서 "판토크라토르 그리스도Pantocrator Christus"는 "전지전능한 그리스도"를 의미하는 그리스도의 명칭이었다.

13) 밀라노 칙령으로 기독교 박해가 일단 해제되지만, 기독교의 국교화는 380년 테오도시우스 1세 황제의 칙령에 의해 이루어진다.

14) 콘스탄티누스 1세에게 세례를 준 인물은 로마의 신학자, 역사가, 주석학자이자 팔레스타인 카이사레아의 주교였던 에우세비우스Eusebius(263~339)였던 것으로 전해진다.

15) 고측창高側窓은 중세 교회 건축의 전문용어로. 영어로는 클리어스토리 Clerestory, 독일어로는 오버가덴Obergaden이라고 부른다. 바닥층보다 높은 층에 배열된 창문의 열列을 가리킨다. 고측창 덕분에 중세의 교회들은 아무리 크고 높아도 내부가 밝을 수 있었다.

16) 이처럼 베드로 성당은 순례교회였고, 가톨릭 교황은 본래 베드로 성당이 아닌 로마의 주교좌 교회 라테란 바실리카Lateranbasilika에 거했다. 베드로 성당이 교황의 관저가 된 것은 아비뇽 유수(1309~1377) 기간이 끝난 후부터였다.

17) 비트루비안 맨vitruvian man은 레오나르도 다 빈치가 그린 스케치 제목으로, 고대 건축가 비트루비우스Vitruvius의 이름에서 기원한다. 비트루비우스는 인간의 신체를 모델로 하여 『건축십서建築十書』라는 책을 쓰는데, 이 책이 고대 문화를 동경했던 르네상스 건축가들에게는 교과서가 된다. 그래서 르네상스 때 교회 건축은 인간 신체를 모델로 하는 중앙집중식 건축 형태

로 지어졌다. 비트루비안 맨에 대한 더 자세한 내용은 제4장 이탈리아 르네상스 미술의 "수학적 구도"를 참조하길 바란다.

18) 르네상스 양식의 신新 베드로 바실리카는 미켈란젤로의 설계로 건축되었는데, 본래 미켈란젤로가 제출한 평면도는 완벽한 중앙집중식 평면도로 라틴 십자가의 모습은 그 어디에도 없었다. 아마도 교회 측에서 십자가의 모양을 염두에 두어 미켈란젤로의 평면도에서 신랑Nave, 身廊 부분을 길게 연장한 것으로 보인다.

19) 성체는 그리스도의 몸을 말한다. 가톨릭교회에서는 성찬 미사 때 사용하는 빵에 그리스도가 실재 현존한다고 믿었다. 그래서 교회의 가장 성스러운 공간인 앱스에 감실을 만들어 성체를 모셨다.

20) 종교개혁 이후 개신교회는 이러한 사제 위주의 교회 건축을 지양하고 회중석 위주의 교회 건축으로 변모를 꾀한다. 종교개혁이 일어난 독일에서는 드레스덴 규정(1856), 아이제나흐 규정(1861), 비스바덴 프로그램(1890) 등을 통해 꾸준히 그러한 변모를 지향했다. 독일 비스바덴의 링교회Ringkirche와 엠포레Empore의 설치로 회중석을 2~3층으로 확장시킨 드레스덴의 성모교회Frauenkirche 등이 그러한 새 규정을 반영한 새로운 개신교 교회의 대표적인 예이다.

21) 물론 유대 독립전쟁(66~74) 이후 여기저기 흩어져 형성된 유대인 디아스포라 공동체에는 그리스 로마 문화가 침투해 모자이크화의 흔적이 남아 있는 회당들도 볼 수 있다.

22) 성상 옹호론이 교회의 정론으로 수용된 것은 성육신 사전에 근거한다. 성육신으로 그리스도에게는 신성과 인성의 교류가 가능하며 예수의 인성은 곧 신성의 표현이며 따라서 예수의 이미지를 통해 신성이 그려질 수 있다고 보았고, 그 결과 성상은 단순한 그림이 아니라 신적인 힘과 은혜의 능력을 내포한 이미지로 여겨지게 된 것이다.

23) 케임브리지 시市의 초대 주교였던 아우구스티누스는 교부신학자 아우구스티누스와는 다른 인물이다. 따라서 그의 이름을 따라 지은 『성 아우구스티누스 복음서』도 교부신학자 아우구스티누스와는 관련이 없는 선교용

책이었음을 알려둔다.

24) 〈겟세마네에서의 기도〉 도상은 이탈리아 라벤나의 모자이크화(성 아폴리나레 누오보, 6세기)와 로사노 코덱스<sup>Codex Rossanensis</sup>(6세기)에도 묘사되어 있지만, 『성 아우구스티누스 복음서』 도상이 구성적인 면에서 후대 미술에게 가장 큰 영향력을 미치고 있다.

25) 묵상화 전체는 35장면이지만 가장 끝의 그림에는 그리스도에게 경배드리는 수도사들을 그리고 있기 때문에 그리스도의 일생 장면은 34장면이다.

26) 미술사에서는 진리, 겸손, 정의, 풍요 등의 추상적 개념이 여인의 모습으로 표상되는 경우가 많다. 체사레 리파<sup>Cesare Ripa</sup>(1560~1622)의 『이코놀로지아』는 그 대표적인 예이다. 기독교의 "교회"를 의미하는 "에클레시아"를 여인의 모습으로 의인화한 것도 그러한 문맥에서 이해되는 서양미술의 현상이다.

27) 라테라노 대성당은 아비뇽 유수 사건이 있기 전까지 교황좌가 있던 로마 가톨릭교회의 주교좌성당으로서 현재 바티칸 대성당이 지닌 위상을 지녔던 교회였다.

28) 이탈리아 르네상스를 초기, 중기, 전성기로 나눌 때 이 시기를 1300년대, 1400년대, 1500년대에 해당하는 이탈리아어 트레첸토<sup>trecento</sup>, 콰트로첸토<sup>quattrocento</sup>, 친퀘첸토<sup>cinquecento</sup>로 부르기도 한다.

29) Paul Tillich(1989), *On Art and Architecture*. N.Y : The Crossroad Publishing Company. P.235.

미술사의 신학
– 초기 기독교 미술부터 이탈리아 르네상스 미술까지

지은이  신사빈
펴낸이  박영발
펴낸곳  W미디어
등록  제2005-000030호
1쇄 발행  2021년 4월 9일
주소  서울 양천구 목동서로 77 현대월드타워 1905호
전화  02-6678-0708
e-메일  wmedia@naver.com

ISBN 979-11-89172-36-7  03600

값 18,000원